當個賺錢的攝影師

Making Money from
PHOTOGRAPHY
IN EVERY CONCEIVABLE WAY

U0010932

作者◎史提夫‧巴維斯特(Steve Bavister)
翻譯◎蘇皇寧

生活良品040

當個賺錢的攝影師

Making Money from
PHOTOGRAPHY
IN EVERY CONCEIVABLE WAY

作者◎史提夫‧巴維斯特(Steve Bavister)

翻譯◎蘇皇寧

太雅生活館

獻給阿曼達

感謝

我想感謝自始至終充滿耐心的Neil Baber，以及David & Charles 出版團隊無可比擬的專業。

照片來源

非常感謝所有的照片提供者。除了以下照片之外，其餘照片來自於史提夫‧巴維司特(Steve Bavister)版權所有。

p7 David MacDonald (bridal couple); p8 Tony Sheffield (interior), Marek Czarnecki (shoes), Paul Cooper (garlic); p9 Keeley Stone (model with boots), David MacDonald (woman); p12–13 courtesy of Lastolite (lighting and paper roll images); p24 Tony Sheffield (interior); p33 Karen Parker (dog); p45 Paul Wenham-Clarke (boy with tin can); p47 Steve Allen; p60 Paul Wenham-Clarke (storm in a tea cup); p64–5 Steve Allen; p66 Simon Oswin (couple); p66 Karen Parker (young girl); p67 David MacDonald (portrait); p68 GlenMacDonald; p69–70 Martin Campbell; p71 Gordon McGowan; p72–73 Glen MacDonald; p75 Jean-Pierre Barakat; p76 Henk van Kooten; p77–78 Martin Campbell; p79 Simon John; p80 Glen MacDonald (piggy back), Mark Seymour (high voltage); p81 David MacDonald; p82 Gordon McGowan; p83 Martin Campbell; p84 Andrew Spencer; p85 Hossain Mahdavi; p86 Anna Wiskin; p87–89 Hossain Mahdavi; p91 Elliott Franks; p92 Andrew Spencer; p93 Simon John; p95 David MacDonald; p96–97 Tamara Peel; p99 Tracey Clements; p100 Marek Czarnecki; p101–102 Len Dance; p103 Peter O’Keefe; p104 Gerry O’Leary; p110 Alan Stone; p111 Paul Wenham-Clarke; p112 Alan Stone (bottles), Marek Czarnecki (bed); p113 Marek Czarnecki; p114–115 Paul Cooper; p116–117 and p119 Len Dance; p121–122 Gerry O’Leary; p124 Marek Czarnecki (panorama), Len Dance (cathedral); p125 Simon Winson; p127 Paul Wenham-Clarke (astronomer), Ray Lowe (close crop); p128–9 Rob Cook, Crown Copyright, courtesy of CSL; p131 Tim Vernon/St James University Hospital Leeds; p134 Tamara Peel (leaf); p135–137 Martyn Goddard; p138 Neil Warner; p139 Steve Howdle; p140–143 Richard Campbell; p147 Pang Piow Kan; p148 Robert Anderson; p150 Nick House.

當個賺錢的攝影師

Life Net生活良品040

作　　者　史提夫‧巴維斯特
翻　　譯　蘇皇寧

總 編 輯　張芳玲
書系主編　林淑媛
特約編輯　林娟娟
美術設計　林燕慧

T E L　(02)2880-7556
F A X　(02)2882-1026
E-mail　taiya@morningstar.com.tw
郵政信箱　台北市郵政53-1291號信箱
網　　址　http://www.morningstar.com.tw

Original title: Making Money from Photography in every conceivable wa
Copyright © 2006 Noël Riley Fitch, Andrew Midgley & New Holland
Publishers (UK) Ltd
Complex Chinese translation copyright © 2007 by Taiya Publishing co.,
Published by arrangement with New Holland Publishers (UK) Ltd
All rights reserved.

發 行 所　太雅出版有限公司
　　　　　台北市111劍潭路13號2樓
　　　　　行政院新聞局局版台業字第五○○四號
印　　製　知文企業(股)公司 台中市工業區30路1號
　　　　　TEL：(04)2358-1803
總 經 銷　知己圖書股份有限公司
　　　　　台北公司 台北市羅斯福路二段95號4樓之3
　　　　　TEL：(02)2367-2044　FAX：(02)2363-5741
　　　　　台中公司 台中市工業區30路1號
　　　　　TEL：(04)2359-5819　FAX：(04)2359-5493

郵政劃撥　15060393
戶　　名　知己圖書股份有限公司
初　　版　西元2007年03月10日
定　　價　350元
(本書如有破損或缺頁，請寄回本公司發行部更換；
或撥讀者服務部專線04-2359-5819#230)

ISBN　978-986-6952-31-9
Published by TAIYA Publishing Co.,Ltd.
Printed in Taiwan

國家圖書館出版品預行編目資料

當個賺錢的攝影師 / 巴提夫‧巴維斯特；蘇皇寧譯.
　-- 初版. -- 台北市；太雅, 2007 [民96]面；公分. --
　(Life Net生活良品；40)含索引
譯自：Making Money from Photography in every
　　　 conceivable way
ISBN　978-986-6952-31-9 (平裝)

1. 攝影師　　　2. 攝影-技術
959　　　　　　　　　　　　　　　　96002219

目錄

前言

你是否曾經看到書上、雜誌上,或月曆上的照片,然後覺得「我可以拍得比這更好」?或是在婚禮或攝影棚外對自己說:「我的照片一點都不輸他們」?甚至,當你上網看圖庫照片時,發現你拍的照片也是可以銷售的?

你當然遇過這種情況,因為我們也都遇過。但是對很多攝影者來說,這只是一個念頭。只有少數攝影者會採取下一個步驟,開始靠攝影賺錢。有時候這是因為他們不知道從何開始,不知道如何用相機賺現金。有時候他們其實寄出照片尋求可能的出版機會,但不幸被拒絕,就再也沒有繼續嘗試了。

但是,他們的作品可能不見得不好,他們只是寄錯市場了,或是在錯誤的時機寄到正確的市場。事實是,你不需要擁有世界級攝影師資格,才能成為一個成功的自由攝影師,你只需要知道市場需要哪一種照片,誰需要這些照片,還有他們什麼時候需要。

師。從他們身上我學到了許多秘訣:

- 將照片直接賣給雜誌、月曆出版商、卡片製造商,及報社
- 涉足商業、工業及廣告攝影
- 拍攝庫存照片隨時可以出售
- 從業餘攝影者成為自由攝影師,再成為專業攝影師
- 成為成功的婚禮和人像攝影師

我將這些秘訣過濾成清楚簡單的原則,任何人都能照著做。所以,是的,你可以成為自由攝影師或專業攝影師。為什麼不呢?你已經有全套設備了,你可以拍出像樣的照片,還不確定的是,你應該拍什麼照片?誰會買這些照片?

▌本書內容

本書的作用就在於此。過去20年來,我不但曾經是成功的自由攝影師和雜誌編輯,我也曾訪問過許多全職及兼職攝影

▌瞭解不同用語

在這本書中,我會用不同的詞來形容拍攝者的身份。我也會盡量讓用詞保持一致。

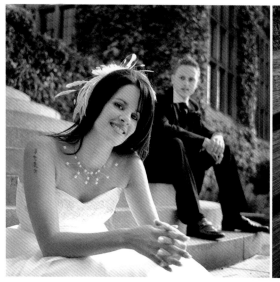

業餘攝影師拍照純粹是為了興趣，不以牟利為目的。通常他們的目標是捕捉一個瞬間或記錄某個經驗。「業餘」不是用來形容他們作品的品質，「業餘」不代表「不專業」。我看過很多業餘攝影師拍攝的照片，跟專業攝影師的作品一樣有銷售潛力。

兼職攝影師他們的收入部分來自於攝影工作，部分來自於其他工作。一開始，攝影收入可能只佔極小的百分比，也可能小到只有百分之一，但是比例會與日俱增，有機會成為每年的主要收入。

許多攝影師保持兼職的狀態，他們並不想、或者說沒有勇氣成為全職攝影師。但有些攝影師則不然，他們讓攝影成為主要收入來源，成**為專業攝影師**。有些專業攝影師在學校就是學攝影，畢業後直接從事攝影工作，也有很大比例的專業攝影師是從業餘攝影師開始的。

一開始，大多數攝影師都是**自由接案攝影師**，獨立作業，不依附在某個公司中。當攝影變成他們工作的全部，或是開始找幫手，我們就稱他是**自由業**或**自營業者**。

以標準定義來看，**公司內攝影師**為其他人工作。如果你不認為自己有經營公司的天分，或是不被自行創業所吸引，你可以考慮為別人工作，到有名的工作室上班，或是到製造商或服務業任職擔任攝影師。

■ 過渡時期

或許你在某天早上醒來，就決定你想當個攝影師。或許這個想法已經在你腦中一段時間了。而你有什麼選擇呢？你又該如何開始呢？

很簡單，辭掉工作為擔任專業攝影師做準備，這絕對是一個可能性。有些人就是這麼做的。但是在你遞出辭呈前一定要想清楚。建立新的事業需要時間，而且你還有帳單要付，還要養活自己。如果你有家累，或是生性謹慎，那最好一步一步慢慢來。

你也可以保有原本工作，但是仍靠攝影賺取部分收入作為開始。然後，當你建立了穩固的基礎，也有了充足的業務、人脈和潛力後，再辭掉朝九晚五的工作。這種柔性漸進的方式在攝影行業的許多領域都能行得通。你可以在週末時拍攝婚禮活動，晚上拍攝人像，平時多拍些庫存並將作品寄給雜誌社或月曆製作公司。不過，如果是商業攝影、廣告攝影，或秀場攝影，兼職可能就行不通了。

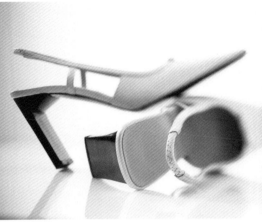

如果你還是單身，也不介意冒點風險，那就可以考慮「放手一搏」，遞出辭呈，全心全意投入全職的攝影工作。

隨機攝影或接攝影專案

一開始就接案子並不容易，除非你能展示已出版的作品集，但是要能累積足夠的作品，唯一的方法就是接案子。

所以，成為專業攝影師的第一步，最好是隨機拍攝，但是把將來銷售的目標放在心中。這是很多自由攝影師採取的方法，這個方法的一大優點是，你可以拍想拍的照片，在你想拍的時候拍。

這在你還有其他全職工作時，尤其方便。只要你有空，就可以拍攝能夠銷售的照片。對大多數上班族而言，平日拍照的機會很少。當你下班回到家休息一會兒，天就黑了，只有夏天的幾個禮拜或許你還能趁天黑前拍些照片。當然也有熱衷攝影的人會早起或趁午休的時間拍照，但是午休時又常被事情給耽擱。週末比較有時間拍照，雖然週末常是家庭聚會時間，例如每週一次的購物，或是當小孩的司機，而破壞了拍照的機會。

你需要資格認證嗎？

在很多國家如英國和美國，你不需要任何資格認證就能當專業攝影師。這不像當牙醫、律師，或會計師，必須經過許多訓練，而且要花好幾年的時間，然後經過一些資格檢定才能執業。攝影是完全沒有規定的行業。不管你的程度、經驗，或能力如何，你都能說自己是攝影師。

但這不表示研究攝影或得到資格認證是沒有意義的。正好相反。你

對攝影的知識越豐富，接受的訓練越多，你拍的照片就會越好。

成為專業機構的合格會員如美國專業攝影師協會（PPA）或英國專業攝影師協會（BIPP）也有許多優點。一是會員的程度由作品的評量結果來決定，所以如果你獲准加入，表示你有專業水準。另一個優點是，你可以用協會信紙行文，向客戶確保你的能力，讓客戶對你更有信心。

有哪些必備技巧？

專業攝影師有很多種，風格和性格也不盡相同。沒有一組特定的性格或技巧可以涵蓋所有人。社交活動攝影師比較活潑健談是真的，而商業攝影師比較嚴肅內斂，但是也有很多例外。我認識一些婚禮及人像攝影師都很安靜，甚至害羞，而有些工業和廣告攝影師則很有個

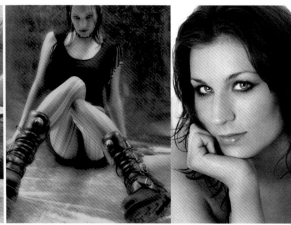

性。所以,不論你是哪一種人,你都有潛力成為專業攝影師。

最重要的事是你對攝影有**熱情**,因為你將會花很多時間在攝影上。這是很明顯的道理,但是我也很驚訝常會遇到不喜愛攝影的攝影師。

既然你已經在看這本書了,這應該不是你的問題,事實上,當你一早起來就能去拍照,可能會是你最享受的一件事。

如果你打算當自由攝影師或自行創業,**自我激勵的力量**也是很重要的。當你在公司上班時,通常有個上司盯著你,確保工作順利完成。當你為自己工作時,你必須替自己找到動力。設立目標,並逐一達成。像我這樣為自己工作超過12年了,常有人問我如何保持自我激勵。我為什麼不會整天在家看電視?很簡單:如果我不工作,我就不吃飯。這對我來說就夠激勵我自己了。

你也必須**富有想像力**,能夠透過視覺來表達自己。這在商業及廣告攝影的領域中更是如此,因為客戶可能會給你一個工具,然後要你「把它拍得很有趣」。

你會發現你也需要八面玲瓏,能夠和人愉快相處,不管是客戶或拍攝的人物。

毅力也是關鍵,因為你常常會被**拒絕**,而且缺乏動力你也無法持久下去。

現在你可能在想,我為什麼都沒提到**攝影技巧**。這是因為技巧並非成功專業攝影師最重要的環節。真的。一個有能力又懂得行銷自己的攝影師,絕對比一個技巧高超但卻不懂包裝自己或銷售自己作品的攝影師賺得更多。

當然,這不表示你的照片可以隨便拍拍。如果亂拍也沒有人會買的,最後你就什麼也做不到。

我的意思是,當你想靠攝影賺錢,你只需要製造專業品質的作品。你不需要當一個挑戰極限來獲獎的明星,雖然越功成名就,你的談判籌碼就越多。

專業攝影師的生活

在外行人看來,攝影聽起來似乎是個光鮮亮麗的行業,因為大家的印象深受大衛・貝力(David Bailey)這樣的攝影師影響,看著他老是搭噴射機到巴哈馬群島,身旁有一堆美女簇擁著,而且還有百萬預算等著他揮霍。

一般專業攝影師的生活相較之下是很平常的。你比較會是待在簡陋老舊的攝影棚,拍攝身上有污漬的小孩,或是水龍頭的運轉。

然而,就算攝影生活再平淡,攝影還是很棒的謀生方式,我很慶幸自己能在這行做了25年以上。我必須說,很少有工作可以讓你有錢賺,又能樂在其中的,而且,你還能有機會以創意的方式表達自己。

無論你決定如何走這條路,我祝福你能成功地靠攝影賺錢,從現在到未來。

設備和器材

身為一個在世界各地銷售各類型照片超過20年的攝影師，我常被問到應該準備那些器材。在過去當大多數攝影師都用軟片的時代，這類問題很容易就會被忽略。

對於大多數專業攝影工作來說，一個中型相機裝上120/220底片會是主要的配備。較大的正負片尺寸如：6×4.5cm、6×6cm、6×7cm、6×8cm、6×9cm依相機而定，能夠製造清晰無粒子的影像。

因此，大尺寸是社交活動攝影師的第一選擇，因為他們的客戶通常會把照片掛上，圖庫攝影師靠這些照片銷售更多照片，商業攝影師的客戶要的是清晰的商品照片，雜誌、月曆，和海報的出版商也是如此。

在某些領域如食物和建築物攝影，會需要更大尺寸的底片和相機，最普遍的是5×4in和10×8in。除了底片的尺寸較大以外，這類相機有不同角度傾斜的功能，可以控制不同的視角。

在某些市場35mm是可以被接受的，但是攝影師會被視為半專業。明信片出版商、雜誌社，和圖庫很樂意考慮使用35mm，但是商業攝影則不使用，如果是拍攝婚禮，則會顯得只有業餘水準。

■ 數位器材

現在許多攝影師都改用數位相機，講求的是解析度。但這並非唯一因素，景深也是很重要的，畫素越高，能夠拍攝的領域就越多。至於解析度需要多高呢？很不幸的，這沒有絕對答案，端看照片是要用在哪裡。隨著科技不斷進步，極限一再改變，解析度也隨著新一波的器材穩定增加。

■ 業餘與專業

這使得業餘和專業的界線變得模糊，雖然當數位市場開始漸趨成熟，有些傳統的特色反而似乎更顯得鮮明。大部分公司生產不同解析度的數位單眼相機，以符合不同消費者，及半專業攝影師和專業攝影師的需求。此外，還有數位面板可以裝在中

型及大型相機上，藉以捕捉更高解析度的影像。

好消息是，標準數位單眼相機足以製造可供銷售的大檔案。這表示你不需要花一筆錢才能開始你的攝影生涯。你手邊可能已經有這種相機了，因為基本款早已上市多年且價位平實。

你用標準單眼數位相機拍攝的品質，以婚禮攝影和人像攝影而言絕對夠好了，也足以應付雜誌滿版的印刷，對風景明信片和問候卡片來說也算不錯（以前要35mm的片子才收）。

但是如果你很認真看待你的攝影事業，那就值得多花點錢投資一個可以拍攝較大尺寸的相機，所以你還能銷售月曆照片，接商業攝影的案子，並多拍些圖庫照片。有些圖庫接受由基本型相機拍攝的照片，尺寸改變後檔案約50MB，但是其他管道會希望拍攝的原始尺寸就是50MB那麼大。

■ 軟片已成過去式？

但是如果你有一台高品質的傳統單眼相機怎麼辦？幻燈片和照片已經沒有市場了嗎？其實，不論哪一行，成功的秘訣就是精準地提供客戶想要的，而現在大部分客戶偏好數位作品。但是在社交活動攝影的領域，由於最終成品會是裱框的人像，或是放入婚禮相簿中，所以軟片還是有它的立足之地，有些人偏好它們勝過數位檔案。但是在多數領域包括出版業、商業攝影和圖庫，已經沒有人對軟片有興趣了。

頂級相機

像這款Hasselblad專業數位相機，擁有超高解析度，但是價錢昂貴。

■ 工欲善其事，必先利其器

如果你已經有份正職工作，而且只對零星的兼職攝影工作有興趣，或許基本款相機就夠你應付了。但是你很快就會發現限制很多。你或許可以賺點外快，但是如果你想更進一步，你遲早會遇到瓶頸。

主要鏡頭

購買鏡頭時絕不妥協：選擇你能負擔的範圍中，最棒的那個。

彈性

對一般自由攝影師和專業攝影而言，一個35mm單眼相機是最具彈性的配備。

工欲善其事,必先利其器。頂尖網球好手一定有高規格的網球拍,由專家負責穿線;木匠運用複雜的專門工具更有效率地完成工作,而這些工具都很昂貴。

任何對專業攝影事業認真看待的人,都應該投資一個高品質的數位相機,配備同等級的鏡頭。花一大筆錢在機身上,鏡片卻隨便買買,這會是錯誤的作法。

看你計畫拍攝哪一種類型的照片,來決定購買的器材。你可能值得多花些錢買一個大光圈的鏡頭,如f/2.8的望遠鏡頭,而非比較普遍的f/4或f/4.5光圈。如果發現你常需要在光源不足的情況下手持相機拍攝,例如在光線昏暗的教堂內拍攝婚禮,大光圈提供的多餘光量,會是造成清晰影像,或相機震動形成模糊影像的關鍵。

基於同樣的理由,你也需考慮購買具有影像穩定或降低震動功能的鏡頭。這種鏡頭容許你用28-70mm變焦鏡頭,以慢2到3格的1/5秒拍攝,若是600mm鏡頭,則能以1/125秒拍攝。

你需要幾個鏡頭?焦距又該如何?很多專業攝影師擁有三個變焦鏡頭:廣角鏡頭、標準鏡頭、望遠鏡頭。這些足以應付各類型需求。如果是運動和野生動物攝影師,就需要長焦距鏡頭,如400mm、500mm甚至600mm,以便將主體填滿畫面。

攝影棚設備
如果你打算接攝影棚案子,你會需要燈光、反光板,最好還有助理。

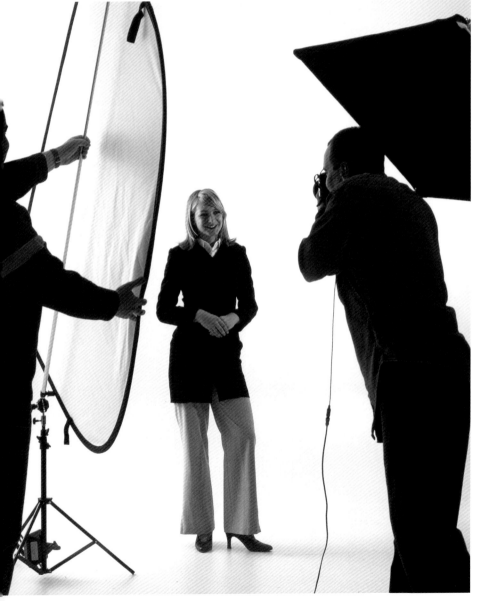

如果是拍攝風景或團體照，則需要超廣角鏡頭如15mm或更小，才能將所有主體包含。在某些領域中，專業器材至關重要：醫學或園藝攝影需要微距鏡頭，建築物攝影需要空間控制（PC）鏡頭。

此外，你可能需要電子閃光燈、腳架、記憶卡、相機背包。如果你要設立一個攝影棚，則需要一些燈光，一組背景，還有許多配件。

許多想靠攝影賺錢的人已經有一些設備了，但是要升級到專業水準，還是需要大筆投資。幸好，設備可以在不同階段當你需要時再購買，尤其如果你是兼職的自由攝影師時。

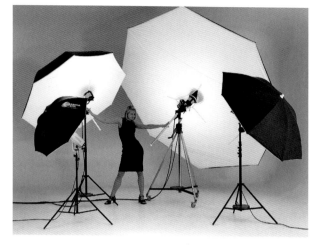

控制環境
要製造柔和又吸引人的燈光，你需要運用各種尺寸的雨傘和燈箱。

■ 傳輸數位影像

你可能已經有電腦了，大多數人都有，如果沒有你可能需要存錢買一台，配備可以印出照片品質的印表機，還有高容量硬碟，以及可以處理並強化影像的軟體。雖然市面上有些比較便宜的應用程式，你應該投資在Adobe Photoshop上，因為這是業界標準軟體，足以應付你的任何需求。

Photoshop還容許你以一般的方式傳送檔案。通常，出版社、廣告公司、商業攝影客戶都偏好300dpi TIFF檔，再加上列印稿作為參考。通常檔案需要存在CD或DVD裡，有時候則需用電子郵件即時傳給對方。這時候，一般是用JPEG檔案格式，看所需檔案大小選擇以8、10或12壓縮比例寄出。

當你將檔案傳給沖印店沖印，如果是婚禮或人像攝影的客戶，就不需要這些技術了，因為店理會有人負責處理。所以TIFF和JPEG檔案都可以接受，相機解析度如何也無妨。當然，你也可以自己透過軟體先行加工，確定曝光、色彩平衡度，及裁剪都是你想要的狀況。

儲存方式
可拆卸式記憶卡讓你得以一次拍攝大量的照片。

1 出版攝影

偏好隨興攝影而非接案子的人，還有想要自行銷售照片而不透過圖庫公司的攝影師來說，最大的市場之一就是出版社。這個領域包含雜誌、月曆、明信片、賀卡、海報和報紙，都提供了靠照片賺錢的機會。

買家通常對於高品質的作品很敏銳，也需要定期發掘新的題材，不管是每週、每月、或是每年，端看出版的時間表而定。沒錯，他們都有配合的特約攝影師，以填滿目前的版面，但是他們也永遠歡迎新的特約攝影師加入，所以別害怕與出版社接觸。攝影師常覺得把作品寄到出版社可能會惹人嫌，但事實上，出版社需要特約攝影師的程度，跟特約攝影師需要出版社的程度是一樣的。

過去幾年來我和許多照片買家聊過，他們都說如果有新的攝影師和他們接觸，他們會很高興。

臉部價值

人像照片在各式各樣的雜誌中都可見到。要創造最大張力，可以運用望遠鏡頭來將影像壓縮裁剪。

雜誌

雜誌是自由攝影師最大的單一市場,總是需要符合大量主題的大量照片。雜誌出版也是最容易涉入的市場之一,因為大多數編輯都很樂意和新的特約攝影師合作。如果你想靠攝影賺錢,這可能是最佳的起點。很多專業攝影師同時會和好幾家雜誌合作。雜誌由於主題廣泛,包含了你想得到的所有興趣、年齡層,和職業,所以你拍攝的照片勢必能符合某一群讀者的興趣。

跟著熱情走
如果你喜歡園藝,就拍攝植物。如果你對航空有興趣,就拍直昇機。從你瞭解的題材開始,你會掌握較大的勝算。

成功的秘訣

在攝影市場的任何領域中,成功的秘訣皆在於瞭解你選擇的市場有哪些需求,還有他們將如何使用這些照片。如果是雜誌,原則很簡單:編輯需要有刊登某些照片的理由。編輯通常不會為了填滿版面而使用一張照片。雜誌這一行的競爭十分激烈,每一頁都必須努力爭取讀者的青睞。

有些雜誌以新聞為焦點,也只對有新聞角度的照片有興趣。其他雜誌就比較有主題性,通常有當期強調的的重點:舉例來說,園藝雜誌會有如何播種的系列報導;實用攝影雜誌會報導偏光鏡的效果;親子雜誌會教導如何餵小孩吃東西。他們也會刊登商品、人物、地點,或其他與主題相關的照片,就像《*Vogue*》雜誌會刊登流行照片一樣。

專注在自己瞭解的領域

如果你很認真考慮當雜誌界的自由攝影師,絕對不要去拍一些你並不瞭解的事物,然後嘗試將這些照片推銷出去。這是很多自由攝影師採取的方式,這也是為什麼很多人都失敗的原因。你或許會趁週末

到海邊去拍許多船跟遊艇的照片,檢查一番,然後覺得航海雜誌可能會有興趣購買。或者,你到鄉下參加了一個展覽,拍

戲劇化的角度

雜誌編輯喜歡有震撼力的照片。如果你想爭取刊登機會，你就給他們震撼力。這張以廣角鏡頭從低角度拍攝的照片，為傳統建築創造了動態的視野。

攝了許多古董車的照片，想像著關於保存老車的雜誌會有興趣。這些照片或許正是這些雜誌所需要的，但也可能不是。除非你真正瞭解這些雜誌，瞭解它的內容，不然你可能會徒勞無功。你必須先選好市場，然後再為其拍攝。編輯花費大量的時間和心力賦予雜誌特殊的風格，所以你可以想像他們的要求也會是與眾不同的。

分析需求

到書店買《作家及藝術家年鑑》或《自由攝影師的市場手冊》之類的參考書，會是一個好的開始。這些書可以幫助你避免明顯的錯誤。你打算投稿的雜誌的最近幾期也是一定要買的，然後詳細閱讀。一篇一篇分析，然後再整本仔細分析。看看照片在雜誌中的重要性有多高？照片的尺寸是小張，中等尺寸，還是全版跨頁？是主題鮮明的照片還是一般照片？是寫實記

錄的風格？充滿藝術感？還是經過創意處理？一本雜誌通常會有不同單元，涵蓋不同風格，以賦予雜誌空間感和節奏。

調查一下攝影師的名字，同樣的名字是否一再出現？或是每次都不一樣？他們都是個體戶，還是掛在某圖庫下？大多數雜誌的照片來源是多重的，有特約攝影師、圖庫、也有專案發包，也有任職於雜誌社的攝影師。這些從版權頁上就可以看得出來。如果雜誌社有專職攝影師，就有可能影響到你銷售照片的潛力。

特約攝影師的準則

很多雜誌社都有一套「特約人員準則」，幫助特約文字或特約攝影師。上面會提到理想的文章長度、偏好的照片格式、稿費規定及其他相關訊息。這些準則通常在雜誌社的網站上可以看到，有時候也印製成冊可以寄給你。這對編輯來說是很有幫助的，因為如此才能得到更多符合他們需求的作品，也可以節省時間在一遍又一遍的說明上。如果雜誌社沒有提供特約者明確準則，你可以請他們清楚條列說明。

專注於熟悉的主題

一開始，最簡單的方式就是先專注在你熟悉的雜誌上。如果你有自己的嗜好，如園藝、滑雪板、荒野旅行或古董修復，你就已經成功一半了。你會知道有哪些專門雜誌，你也比較清楚他們會使用哪一類型的照片。

想盡辦法銷售
富有豐富強烈色彩的影像通常很好賣，因為它們可以在平淡的文字中讓整個頁面顯得明亮。

選擇你有興趣的主題，因為你會花很多時間拍攝它，而且當你對某個主題充滿熱情，你自然會拍出比較好且比較有賣相的照片。而且，你在這個主題也會累積不少照片，不需從頭開始。你或許需要將目前的作品整理投稿，如果不需要，你應該瞭解讀者對哪一種照片會有興趣，就可以馬上開始了。

當我開始當自由攝影師時，我固定會幫我的小孩拍照。於是我有上百張高品質的照片，拍攝他們畫畫，吃東西，睡覺的時刻。我突然想到我可以針對親子雜誌社投稿，而且很高興的，我的兩張照片在一本頂尖的親子雜誌上刊登了。之後，我每兩個月就寄一些照片過去，雜誌社也固定會用我的照片。然後我開始探尋新的市場。我發現我有很多附近地區的照片，所以我

開始向鄉村雜誌投稿，結果又成功了。

最重要的一環就是入門。我發現一旦作品被採用過一次，之後就比較容易被編輯所接受。哪一種主題和興趣可以點燃你的熱情？將你拍攝的照片掃過一遍，你大概就會知道了。而哪一本雜誌會是你照片的家？那就指出了你應該從何開始。

■ 攝影雜誌

攝影雜誌如《業餘攝影師》和《流行攝影》也可能是你作品的理想市場。他們定期需要照片來說明各種技巧的運用，從有效的燈光到景深的掌握。有些攝影雜誌會盡可能使用讀者的照片，只有在無法取得所需時，才會轉向圖庫。特別報導通常有季節性，所以如果你有過期雜誌，不妨

拿出來調查一下他們都刊登什麼樣的照片。在黑暗的冬季，你會發現關於春季風景的文章，關於靜物、鳥、攝影棚燈光、煙火、室內人像、聖誕節，和如何使用閃光燈的文章。而春天，焦點會放在室外，還有關於風景攝影、濾鏡、人像，及春天番紅花、小白兔、水仙花、小羊等的特別報導。當太陽越爬越高，夏天的主題會包括婚禮、度假、反射板和旅遊。之後的秋天，主題轉為溫暖的光源、高感光度的設定、秋葉的拍攝，還有光源不足時的攝影。

時間許可的話，你應該在每次攝影前後補充你的器材。而且，隨著數位革命的潮流，雜誌社對圖解數位技巧的系列照片越來越有興趣。當你加強影像效果時，即便你只是讓影像更清晰，最好把原始影像及過程中逐步變化的影像都留著。

■ 品質最為重要

當然，不是只有你會想到將照片投稿到雜誌社去，很多其他讀者也會有同樣的想法，但別因此而怯步。我擔任過攝影雜誌編輯好幾年，老實說，大部分投稿的照片都不適合出版。現在大多數投稿都有正確的曝光，對焦也清晰，雖然技巧上很有競爭力，但是缺乏震撼力，坦白說就是無趣。這表示，只要你能製造活潑又吸引人的影像，且主題受歡迎，還能圖解攝影技巧，任何人都有機會贏得版面。也就是說，把已經刊登的照片當作指南，瞭解編輯的需求，然後拍攝類似的照片。

最受歡迎的攝影主題

在一年中的任何時候，都會有以下的文章出現：

- 最受歡迎的主題，包括人像、兒童、建築物、運動、奢華生活、旅遊，及靜物攝影
- 不同的構圖方式
- 光源的各個面向
- 曝光模式
- 測光模式
- 快門及光圈
- 鏡頭選擇：廣角、望遠、變焦，或特殊鏡頭

技巧影像
攝影雜誌總是在尋找可以用來說明技巧的影像。這張照片可以用在說明構圖，夜間攝影，或建築物細節攝影的文章中。

步驟說明
雜誌社通常很樂於收到可以表現不同技巧的系列照片。但是，記得將每個步驟的螢幕擷取下來。

■ 作品集和展覽

很多攝影雜誌刊登同一個攝影師的多張照片，通常會是三或四頁，還包括文字解說，以一個「作品集」或「展覽」的模式刊登。如果是這種狀況下要用的照片，就需要有個特定的主題。它們可以都是風景照片，以較長快門時間拍攝，都是黑白攝影，或都是以對角線構圖。不論你在投稿時是否加以註明，編輯都會考慮是否能以此種方式刊登，所以別只是寄出單一的影像，有時候有些照片可以當作一組作品來看待。

你也可以將自己的作品限定一個範圍，讓攝影雜誌需要某個領域的照片時就會想到你。這在早期是很好的方式。在我當編輯時，我的腦海裡有一個誰拍哪一種照片的導覽圖。舉例來說，當我想要自然生活照片，馬上就會有兩三個攝影師的名字浮現眼前。我不僅知道他們手邊有些高品

質的照片，我也知道他們有很多照片可以用，同一主題就有上千張照片，這其中一定有我可以用的。當然也有其他不錯的攝影師可以提供我相同品質的照片，但是我不會想到他們。一旦你變成專家，你可以多方發展，嘗試投稿其他照片，但還是要顧好你原本專精的領域。

攝影雜誌也定期舉辦比賽，有些甚至每個月舉辦一次，可以是不錯收入來源。請見147-8頁「大獎賽」，有更詳細的說明。

■ 地區性雜誌

另一個可以接觸的市場是地區性雜誌，專門報導一個特定小鎮、城市、地區，或縣市的雜誌。由於他們可供用在自由攝影師的預算不多，他們通常很樂於接受有大量當地題材作品的攝影師，也歡迎可以為他們拍攝的攝影師。他們不太能負擔一個雜誌社專屬攝影師，人員編制也小，沒有

很多資源可以找尋影像，甚至自己出外拍攝。

這類雜誌所涵蓋的地理區域不見得很大，所以主題也很平易近人，也就是說你必須投注的心力並不多。你甚至可以趁每天例行工作的空檔，在氣候和光源狀況最佳時，拍攝一系列品質不錯的影像。

要起步有個不錯的方法，就是買一本雜誌然後仔細分析內容。他們看起來像是採用自由攝影師的作品嗎？你有能力提供他們要的照片嗎？如果是，打給電話給雜誌社，或發個電子郵件告訴他們你是當地攝影師，擁有當地題材的照片，問他們是否需要你先寄一些作品給他們看。通常他們都會說好。

可能的話，先寄一些他們比較可能用在雜誌上的主題照片，讓他們存檔。這類雜誌的焦點通常是人物，自然歷史，及特殊地點和遺跡。別寄出太具藝術性或太過特殊的照片，除非你看過他們刊登此類照片。縣市雜誌和地區性雜誌通常讀者群比較年長，也比較保守，所以比較直截了當的風格成功的機會比較大。

如果你的照片對了雜誌社的胃口，他們會持續用你的照片，並在每次使用後寄支票給你，但是別因此而自滿。一旦你完成了第一次交易，還是要繼續寄出你的作品，最好能達到的境界是，當他們需要某一張照片時，他們就會想到你。

這就是發生在我和一本地區性雜誌「史丹佛生活」之間的情況。我有許多照片刊

登在這本雜誌上，也和編輯建立了良好關係，他隔年還請我幫他們拍攝聖誕節封面。像這類季節性特刊，你必須在一年前就開始準備了。聖誕節特刊必須在聖誕節前就出刊，所以你不可能在當年才開始拍攝。所以，我花了幾個晚上在史丹佛如畫般的街上，捕捉隔年將要刊登的景象。

請記得，不是所有的地區性雜誌都只是接受照片而已，有的雜誌只接受完整的文字和圖片組合。所以，學習撰寫簡單的文章以增加收入也是很值得的（請見144-5頁「自寫自拍」參考一些訣竅）。

特殊主題

奇特的影像可以出售給許多類型的雜誌，所以不妨多注意周遭特殊的畫面。

■ 一般興趣雜誌

有些雜誌是關於一般興趣的，並不專注於某個領域。這類雜誌很多都有極大的發行量，通常是每個月十幾萬本，甚至每週十幾萬本，讀者固定為男性或女性。好消息是，這類雜誌通常很賺錢，所以在攝影上的預算比較充足。壞消息是，照片來

Stamford Living

ST MARY'S SHOPPING

CHRISTMAS STONE CUPBOARD

CHRISTMAS RECIPES...

WHO BAKES...

封面照片

當你拍攝可能會用在封面的照片時,確定你在照片上方留下足夠的空間放雜誌名稱及內容提要。

■ 名人雜誌

　最近幾年,名人雜誌是成長快速的雜誌類型之一。書店裡越來越多關於名人生活的雜誌。有些雜誌傾向於呈現他們最美最有型的一面,而且是在各式各樣的地點,例如他們家中。這些照片通常由有經驗的名人攝影師拍攝,而這個圈子是很難打進去的。還有一個方法是事先查清楚你家附近有沒有名人,然後主動出擊,看看他們願不願意讓你拍幾張照片,你或許可以提出交換條件,允許他們把照片放在他們的網站上。如果你幸運得到同意,而且拍攝結果也不錯,接下來就會有更多拍攝名人的機會。但是,別奢望一夜成功,畢竟這一行是很競爭的。

　其他雜誌就比較屬於偷窺性質。他們在名人沒有防備的情況下偷拍,通常再加上俏皮的對白。有時候名人被拍時正在做一些很平常的事情,例如在街上吃漢堡;有時候他們正在做比較狂野的事,例如在夜店玩了整晚後在地上打滾。如果這很吸引你,而且如果你的照片報酬也不低,那麼你或許可以加入狗仔隊,時時刻刻都跟著名人。

　對大部分人來說比較實際的方法是,隨身攜帶相機,以備不時之需。即便如此,你還是需要具備「殺手的直覺」才能完成任務。像我就沒有這種天分。幾年前我從尼斯回來的路上,剛好在飛機外排隊等候上飛機。站在我旁邊的,正好是個超級名人,手裡牽著他的女兒,一邊靠在牽著兒子的老婆身上。他們看起來十分疲倦。我

源通常是知名的圖庫或固定合作的有經驗的攝影師。這不表示自由攝影師就沒機會了,但是投稿系列照片似乎意義不大就是。如果要開始,你會寄出哪一種主題的照片?如果是釣魚雜誌,你知道他們需要釣魚的圖片,但是如果是一般性雜誌,每期內容都不同,所以你不會知道每期的主題是什麼。

　但是,如果你已經累積了一些刊登過的作品,而且對某個領域特別擅長,例如在女性雜誌中關於工作與事業的平衡的主題,或是男性雜誌中關於健身的主題,那就很適合直接跟雜誌社聯絡,讓你的名字出現在雜誌社的檔案上。

商業機密
上百種商業雜誌涵蓋了
各種不同的行業，這些
雜誌都有照片的需求。

煙草界。有些在市面上販售，有些則純粹靠廣告收入生存。很多雜誌都專注在業界的新聞上，成為在這個行業的人一定必讀的訊息來源。讀者得以掌握業界發展，或是尋求新的工作機會。這類型雜誌通常會有徵人廣告，因此這也是雜誌吸引人的因素之一。

舉例來說，在英國有個典型的商業雜誌叫做《當地政府資訊》，這是所有在當地機關技術部門工作，或政府相關公務人員會讀的雜誌。就像其他雜誌一樣，這本雜誌也需要圖片來說明文字，或是在長篇文字中穿插圖片襯托。因此，雜誌一直都需要高品質的照片，主題涵蓋建築和大樓計畫、道路計畫、都市設計，及住宅計畫。

但是，到底有哪些雜誌呢？這些雜誌又會展示哪一種照片呢？同樣的，你必須買一本雜誌來看看裡面刊登的照片。有時候雜誌的需求很清楚，而且只有內部的人才能完全瞭解這些需求。

幫商業雜誌拍攝的優點是，由於他們知名度比較低，也不似消費性雜誌那麼光鮮亮麗，所以投稿的人不是那麼多，也就是說，你面對的競爭不會太激烈。

口袋裡正好有相機，要拍攝他們並不難，要賣掉照片更簡單，但是我就是沒那麼做。很明顯的，他們正度完假準備回家，我覺得拍照會侵犯他們的隱私。別人可能就不會這麼想，反而抓住機會拍攝。

商業雜誌

除了我們已討論過的「消費性」雜誌，市面上也能買到「商業性」雜誌，讀者大多是在各行業工作的專業人員。有些特別專業的雜誌並不會在一般書報攤銷售，很多是直接郵寄的，除非你是在這個行業就業，不然你可能也不知道這些雜誌的存在。《自由攝影師的市場手冊》或《攝影師的市場》這類型刊物在這種狀況下就很重要了。在這些刊物中你可以找到一份公開接受自由攝影師投稿的雜誌社名單。

各行各業幾乎都有雜誌出版，如醫學界、石油天然氣業、工程界、摩托車，及

你的初次投稿

當你第一次向雜誌社投稿，別一下子寄出太多照片。俗話說，你沒有第二次機會去創造第一印象，所以確定你只把品質最好的照片寄出，創造正面的印象。如果你只有10張或20張照片，也沒關係。如果你

試圖要拿一些次等作品充數，反而會讓整體印象減弱，遭到退稿，即便當中有些作品是值得刊登的。這或許不公平，但事情就是如此。而且，如果你第一次投稿的作品不被青睞，之後的投稿也就不太能吸引編輯的注意力了。他們一看到你的名字，就懶得再看內容了。

　　最重要的是，你的照片不見得都要令人驚艷才能售出，它們只要能夠符合市場需求即可。但是一定要曝光完美、光線吸引人、清晰對焦、構圖完整。當你投稿到攝影雜誌或知名消費性雜誌時更要如此，因為他們的標準比較高。

　　雜誌編輯都很忙碌，所以他們必須能夠很快又很容易地審視大量照片。當你寄出數位影像時，一定要附上一張所有照片的縮圖，所以他們不用把CD放入電腦中就可以看到圖片。記得用高品質的列印紙張，確定縮圖的尺寸合理。A4尺寸的紙上包含6個影像是差不多的，再小內容就不清楚了。再附上一張簡短的說明信，並在CD及影像上都清楚註明你的姓名、住址、電話，和電子郵件地址。

捕捉那一刻
照片不見得要令人驚艷才能售出，但是一定要清晰對焦，正確曝光，有效捕捉主題的焦點。

▊ 事後追蹤

　　別急著探聽後續結果。一本忙碌的雜誌通常會收到大量的投稿，如果你剛好在截稿期寄出你的作品，就不會有人看你的東西。只有當截稿期過後，這些投稿才會被拿出來審視。

　　每家雜誌社回覆的效率不同。有些會馬上來信感謝你的投稿，所以你知道你的包裹已經安全送抵。有些則是在看過作品後才會回覆，然後他們會說「這不太符合我們的需求」，或是「我們想在下期雜誌中採用你的某些照片」。如果你在兩個禮拜後還是沒有聽到任何消息，你可以寄一封電子郵件給編輯，禮貌地問他們是否收到你的包裹，是否對你的照片有興趣。

▊ 時機的重要性

　　被拒絕是自由攝影師生活的一部份，大部分攝影師都遭遇過這種經驗。如果你無法接受，你可能一開始就不應該投稿。通常你不會知道被退稿的原因，編輯或圖片編輯也沒有義務要告訴你。如果你很客氣的詢問，他們或許會給你一些建議和訣

室內圖片

很多室內裝潢雜誌的照片是以案計酬的，但對於隨興拍攝的自由攝影師來說還是有機會的。

十一月號刊登，十月就開始販售，也就是說在九月底印刷。最後的照片選擇會是在九月的前兩週，所以你最晚八月中就應該將照片寄出，甚至更早，但又別太早，因為編輯還沒想到那一集的內容。他們會把包裹退還給你，叫你晚一點再寄來，或是先存檔起來。問題是，兩個月後他們就忘記這些照片，反而去挑選其他照片了。

不過，有些題材是沒有時間限制的。你在任何時候都可以向雜誌投稿存檔。這對編輯來說很方便，想用的時候就可以用。這也很適合自由攝影師的工作方式，需要做的事情不多，但偶爾就能收到稿費。但是，這也表示有時照片還是會被束之高閣的，所以如果一直沒有消息，還是要繼續投稿。

■ 建立關係

雖然有例外，但是大部分專門雜誌和商業雜誌的編輯，還有發行量大的雜誌圖片編輯都是可以聯絡上的。他們需要攝影師，就像攝影師需要他們一樣，所以不用害怕打電話給他們或是發電子郵件詢問他們的需求。如果問他們是否願意看看你的照片，這其實是浪費時間，因為他們要看了才知道，所以乾脆先寄再說。

窮，幫助你下次投稿成功，但別抱持太大希望，畢竟他們還有更重要的事要做，例如製作下一期雜誌。你只能仔細分析每張被退回的作品，看看到底是哪裡有問題。

時機也是被退稿的原因之一。製作一本雜誌需要大量的計畫及準備工作。照片選擇、下標題、排版、打樣等編輯流程都不是一夜之間發生的。也就是說，圖片和文章的取得是早在雜誌出刊前的事。如果是週刊，通常是兩週之前，月刊或季刊則是兩個月前。

舉例來說，煙火的照片通常在英國會於

一旦你隨興拍攝的照片已經賺到錢了，不妨直接詢問雜誌編輯他們對照片的需求。這可以增加更多賺錢的機會，但在你還沒和對方建立關係前，問他們目前的需求並非明智之舉，因為你有可能被列為雜誌同業的競爭者，所以他們會有所保留。

接下來，一旦你的照片定期被採用，編輯就會主動開始找你提供照片。你可以提供這種照片嗎？可以提供那種照片嗎？或是我們下期要用的另外一種照片？有時後他們也會找你合作專案。當這種情況發生時，表示你已經進入另一個不同的遊戲中了。你受邀拍攝特定主題的照片，並在一定的期限內交稿，你絕對要準時交稿，不然可能就沒有下次合作的機會了。如果是要拍攝一些就算沒拍好也可以重拍的內容，例如商品，或是替攝影雜誌拍攝使用偏光鏡與否的比較照片，風險就比較小。但是如果你被要求去參加一個活動並拍照，例如幫慢跑雜誌拍攝馬拉松大賽，你就只有一次機會可以把照片拍好。你必須對自己有信心。

■ 雜誌稿酬

當你開始賣照片給雜誌社，你很快就會發現稿酬的差異很大，有時甚至沒有明顯的邏輯。舉例來說，我曾經因為半頁的照片得到稿酬美金35元，也曾經因為一張郵票大小的照片從另一家出版社得到稿酬美金175元。

原則上，稿酬跟刊登尺寸有關係，也和雜誌的知名度有關。但是為了雜誌的利益，通常雜誌社都不是那麼的慷慨。編輯也時常被雜誌社施壓，每期只有少數的預算用在照片上。

有些雜誌的預算有限，稿酬幾乎無法負擔郵資，更不用說拍攝的時間和心血了。有些雜誌社對稿酬保密，讓人直覺認為應

該不會太高。有些雖然稿酬不高，還是會公開。發行量大的雜誌通常稿酬較高，如女性週刊和月刊。但由於他們的照片有很大比例是來自於圖庫和專案攝影師，對自由攝影師來說並無幫助。對雜誌社來說，他們付的稿酬很「合理」。這是個買方市場，你只能接受他們願意付出的價格，不然他們就不用你的照片。半頁的照片稿酬只要在美金17.5到87.5元之間，就不是太離譜。（編按：以美國為例。）

瞭解自己的專業
當你投稿到專門雜誌時，你需要附上詳細正確的圖說。如果是園藝雜誌，表示你應該要知道植物的學名才行。

報紙

報紙提供自由攝影師很多不同的機會。要讓你的作品刊登在當地報紙上並非難事，但是要得到稿酬就不容易了。相反的，全國性的報紙稿酬很高，但是要能夠刊登，你的主題必須具有原創性或新聞性。

動作畫面
戲劇化的影像在全國性和地方性報紙都有市場，但是榮獲刊登的競爭也很激烈。

內頁照片

報紙內頁的內容廣泛，一開始是新聞版面，然後是一般報導，再來是商業版和體育版。不幸的是，自由攝影師要在這些領域發展的潛力不大。大多數新聞照片來自於通訊社和專職攝影師。特別報導的照片則來自於圖庫或特殊專案合作。但是，報紙還是對非主流照片有興趣，可以用來刺激版面。如果你拍攝了這類型照片，可以試著跟報社聯絡，尤其如果照片和正在發生的新聞有相關連時。

■ 掌握頭版

如果能有機會將照片刊登在全國性報紙的頭版，那上千萬民眾，甚至全世界都可能會看到這張照片。希望你也能因此得到一張鉅額支票。但除非你在炸彈爆炸時、或有人被綁架時，剛好帶著相機在出事現場，不然很難拍到具新聞性的照片。而這就是全國性報紙所需要的，以戲劇化的影像來吸引許多讀者，並說服他們購買，而

不是購買其他競爭對手的報紙。

大部分報紙的影像是從任職於報社的攝影師或國際性通訊社取得，如路透社，但偶爾也有業餘或自由攝影師特別幸運，得到絕無僅有的機會讓照片全球刊登。隨身攜帶相機是很值得的，只要一台不錯的數位傻瓜相機就可以了，然後隨時注意周遭特殊的事物。如果你拍攝到具有頭版潛力的照片，馬上打電話給報社。如果他們有興趣，馬上就會派人來取，如果你手邊有電腦，他們也會要你把檔案寄給他們。

如果報社決定採用你的照片，他們會報價給你，將版權轉移給報社。這時候就

要保持頭腦清醒，把版權文件看清楚，別操之過急。這用說的或許比做的簡單，因為他們會給你壓力讓你同意他們的條件，尤其接近截稿時。你必須決定是否要接受他們的報價。他們的報價或許聽起來很誘人，但記得，如果那張照片是獨家的，只有你有，而且是報社需要的，報社會轉載於世界各地，得到豐厚的獲利。如果你能力可及，你該做的就是談判一個比例，讓你可以賺取任何轉載的收入，如此一來，你的報酬就會高很多。但是，如果報社不接受，你也只好接受報社的報價。

板球
不論是板球、棒球、足球或其他球類，地方報刊登許多當地球隊比賽的照片，但是你很難得到稿酬。

■ 地方報紙

另一個比較不那麼吸引人的選擇，就是地方報紙。每個小城市都有至少一個地方報，有的地方會有兩個以上。本質上，地方報紙的焦點在某個特定區域內的新聞和活動。很多地方報只雇用少數專職攝影師，所以好消息是，大部分都歡迎自由攝影師的投稿，通常要附上一段簡短的說明。壞消息是，由於預算有限，很多地方報並不支付稿酬，你頂多得到一個曝光的機會。雖然如此，如果你想得到經驗和作品資歷，這或許是階段性的策略，有助於之後成為專職攝影師，或以此資歷嘗試其他市場。

記得保有你被刊登照片的版權，因為地方報的收入來源之一就是出售照片給讀者。這是為什麼地方報刊登了很多團體照的原因。當我翻閱我們這裡最新的地方報，我看到一張關於育幼院的照片（有16個人）；一位詩人設立了一個學校圖書館（有9個人）；一篇關於拍電影的報導（有11個人）；文法學校的學生正在聆聽演講（有24個人出現在4張照片中）；而這只到第9頁而已。如果你打算幫地方報拍攝，你必須知道如何和各個團體合作。如果你在拍攝方面缺乏經驗，只要觀察一下報紙中照片的構圖，如法炮製。

其他主題也是一樣的。報紙中的照片必須以圖像敘述一個故事，報紙的印刷品質較差，風格及內容上也比較老套，所以才能快速簡便的溝通訊息。如果是關於某人才剛通過某個考試，就會呈現「喜悅的跳躍」之類的畫面，如果是某人的腳踏車被偷了，畫面會出現這個人手抱著頭，一副沮喪的樣子。一旦你熟悉了這樣的方式，就能製造出他們所需要的照片。

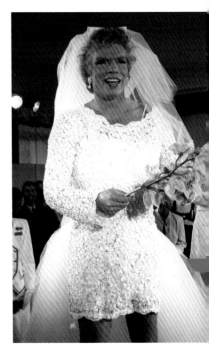

名人焦點
很多報紙都喜歡報導名人做不尋常的事。維京集團的理查·布藍遜（Richard Branson）穿婚紗的照片肯定有新聞價值。

明信片

　　科技的改變以各式各樣且無法預料的方式影響著市場。舉例來說，照相手機的發展影響了明信片的銷售，而這是十年前沒有人預料得到的。現在，很多人去度假時，會把他們在海邊放鬆的照片，或是在夜店玩樂的照片用手機傳給朋友，不再是寄給你一張「希望你也在此」之類的明信片了。

　　這不表示明信片的市場已死，只要看看每年出遊的人數，還有大家出遊的次數，就可以知道明信片還會存在一陣子。另一個明信片會持續存在原因，是明信片的照片品質遠比一般業餘者拍的好得多。通常光線很明亮，構圖吸引人，也充滿情調。如果你希望進入明信片市場，這就是你應該拍攝的照片。

■ 選擇正確主題

　　大部分明信片都是大家在度假時購買的，所以你必須把焦點放在對的地方，如海邊度假村、受歡迎的小鎮、風光明媚的鄉村、吸引人的風景，及美麗的花園和受歡迎的大城市。你也必須選擇正確的景觀或主題。明信片出版商需要的是某個特定區域的主題照片，能夠把當地的精神和精華表現出來。在幾乎所有的地點，都必須包含以下元素：特定的景觀、知名建築物或紀念碑、特殊地標。當然也可以拍攝其他照片，但是別指望能夠賣給明信片出版商。舉例來說，巴黎的艾菲爾鐵塔和凱旋門，甚至較小的小鎮也有典型的地標。而這些都是目前最受歡迎的明信片主題。

■ 老套和創意拍攝方式

　　成功的明信片照片通常視覺上很老套，呈現了觀光客最能聯想到景點的主題。以倫敦為例，你或許會想到大笨鐘、紅色公車、尼爾森圓柱、吃牛肉的人、倫敦塔、黑色計程車，這些都是最受歡迎的明信片內容。巴黎也是一樣，典型的照片就是艾菲爾鐵塔、聖心堂、聖母院，戴著貝雷帽和洋蔥圈的法國人。這些主題或許司空見慣，但這就是觀光客會買的明信片，因為這些可以讓他們聯想到這個地方。

創造張力
充滿張力的明信片比較容易銷售，所以想辦法讓你的主題凸顯出來。

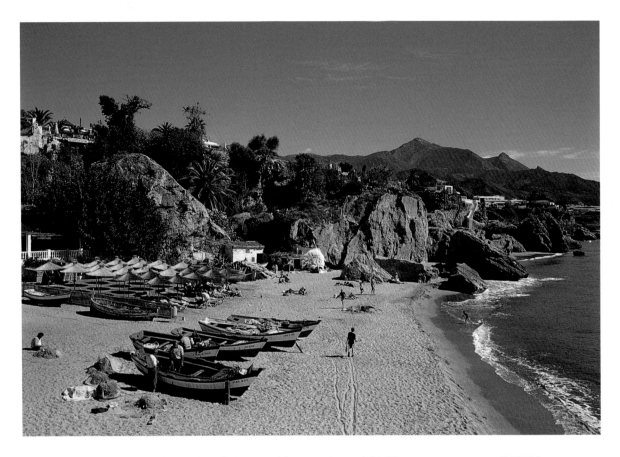

雖然如此，明信片出版商經常在尋找新類型的明信片，最近幾年不乏和以往不同的作品。例如，新上市的紙雕型明信片，就是把明信片設計成跟景點一樣的形狀：一張大笨鐘明信片就會長得跟大笨鐘的形狀一樣。這表示每張照片的主體必須大膽明顯，才能剪成明顯形狀。簡單的構圖加上其他幾個元素也是必需的。傳統的長遠取景較不適合，但也別只拍最明顯的主題，因為大部分都被拍過了。不妨思考該如何拍攝更具創意的照片。在倫敦就可以見到一杯啤酒的明信片（形狀就像一杯啤酒），紅色電話亭（形狀就像電話亭）。

■ 趁光源充足時拍攝

另一個必須注意的，是在適當的時機拍攝。通常是在夏天當陽光充足時拍攝，可以捕捉湛藍的天空。少數例外是像大湖區、蘇格蘭高地、尼加拉瀑布或大峽谷，因為這些地區終年旅客不斷。

■ 別標新立異

如果你從未到過某一景點，你如何得知關鍵的主題呢？其實只要看看在市面上販售的明信片。你看到的就是你應該拍攝的，因為如果這些主題不受歡迎，它們就不會出現在明信片上。拍攝風景明信片所

海灘風光
大多數人都是在度假的時候寄明信片，海灘風光是很受歡迎的主題，所以記得一定要拍攝這類照片。

要做的第一件事，就是蒐集明信片，仔細分析。甚至，乾脆成為一個明信片蒐藏家好了。明信片的優點就是價錢便宜。

■ 誰喜歡什麼

當你的蒐集逐漸增加，你很快就會發展出對明信片的直覺。你也會發現主導這個市場的出版商數量不多，在明信片背面或《自由攝影師的市場手冊》就可以看到他們的名字。如果你已經拍了一些作品想投稿，不妨先打電話給出版商，看他們是否有興趣。明信片並不是個光鮮亮麗的行業，所以你不至於會遇到比較傲慢的廠商，他們通常很好接近，也樂於助人。

你會發現大多數出版商急於發掘新的題材，尤其是在明信片銷售量很大的地方。由於競爭激烈，所以定期會有新的明信片出現，淘汰掉賣得不好的舊明信片。

在明信片銷售量較低的地方就是另一種狀況了，例如觀光客少但數量穩定的鄉下地方。在這裡明信片換新的頻率較低，有時候每五年或十年才換一次，所以對新影像的需求也相對較低。如果你想從明信片得到不錯的報酬，那最好專注在主要的觀光區。

一旦你已經成功向出版商銷售明信片影像，你就會在他們的名單上，也會瞭解他們的需求在哪裡。這會讓你成功的機率遠高於盲目地拍攝。

傳統主題

有些主題已經被拍過很多次了，但是出版商還是不斷尋找新的拍攝方式。

神奇的時刻

很多都會地區如倫敦、新堡（Newcastle）、巴黎和雪梨，在傍晚當街燈亮起，天色卻還呈現藍色時，景色顯得特別動人。鄉村地區則是在清晨時特別美麗。不論是哪一種主題，如果在錯誤的狀況下拍攝，都是浪費時間。燈光沒有層次感或純白的天空都不會吸引人，也不值得投稿。

▌格式標準

由於明信片比較小，標準尺寸是9.5×15cm ／ 6×4in，如果技術上沒問題，任何格式的影像都可以銷售。大部分出版商接受35mm以上的幻燈片，和數位檔案，但不接受列印稿。

▌稿酬

明信片市場不是最賺錢的領域，但是如果你方法用得對，就會得到合理的稿酬。我的經驗是，每張明信片版權約80到200元美金。有些明信片上有好幾個影像，自然就會得到較高的稿酬。

▌自行出版

何不考慮自行出版明信片？如果你有一系列當地拍攝的吸引人的照片，你可以自己找印刷廠印刷販售。有些公司專門印刷明信片，但是一般的印刷廠也都可以印明信片，成本並不高。假設印刷兩千張明信片且全部賣出，你大概可以賺一倍。你印的張數越多，單價就越低。當地的禮品店、旅館、餐廳、通訊社、博物館、畫廊，和遊客中心都是潛在的客戶。

這絕對無法快速致富，但是你的名氣很快就能在當地打響，幫助你接其他的案子。你可以把賺得的利潤投資在更大數量的印刷上，直到量多到可以特價售出。或許也可以擴大你的範圍，加入其他地區的照片，只是如果你持續耕耘當地市場，只要持續發行，或許會是比較聰明的作法。

決定性時刻
當你專為明信片攝影時，選擇適當的時機，盡量避開不必要的雜物和元素。

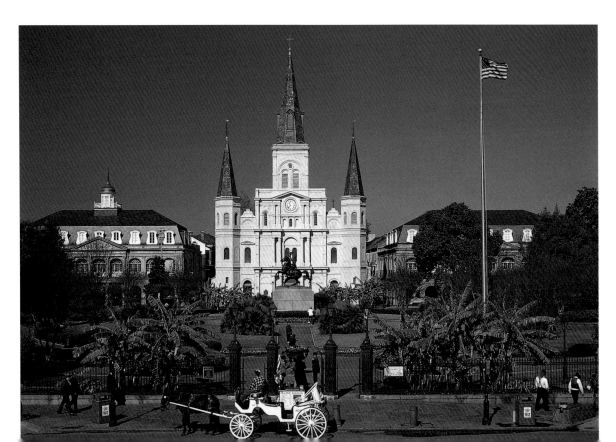

賀卡

賀卡的市場一直在成長當中。大家寄卡片的機會比以前多，而且不只是在傳統節日如聖誕節、生日，和情人節寄卡片而已。現在的狀況是，你可以買一張「太棒了，你離婚了！」的卡片，也有很多「你是我的朋友」之類的空白卡，你還可以寫上自己的話。對自由攝影師來說，好消息是卡片上採用照片的比例，跟採用繪畫和素描的比例相比，一直在增加，很多公司現在則專注在攝影作品的賀卡上。缺點是，每年出版的新攝影卡片相對較少，不論照片是來自於攝影師投稿或圖庫，競爭都很激烈。你如果已經掌握這個市場的喜好，就繼續努力，如果你只是剛開始嘗試，不妨先嘗試其他稿酬較豐厚的市場。

令人讚嘆的元素
賀卡通常具備情感元素，所以照片必須具備令人讚嘆的特質。

■ 準備開始

最佳的開始方式就是做市場調查。花一天的時間到卡片店逛逛，還有市中心的書店，或是當地的小店。DIY器材店也可以看看，通常也有卡片。如果你負擔得起，不妨每家出版商的卡片都買一張，你就有出版商的名字和電話了。記錄下每家出版商的屬性，你很快就會發現最受歡迎的題材就是動物和花卉。這些佔了大約80%~90%的攝影卡片市場。

...it's a dog's life

加上註解
賣得最好的動物照片是
那些加上註解之後,就
變得很好笑的照片。

■ 動物的魅力

最受歡迎的動物有貓、豬、狗和猩猩。
如果你想嘗試,這些是你應該拍攝的最佳
動物。你也可以嘗試拍攝其他動物,但這
就像逆流游泳一樣,不太容易成功。

這個市場分成兩個主要領域:可愛的
和幽默的。任何能讓人們心軟並發出讚嘆
「喔」的照片,就有成為賀卡的潛力。發
揮想像力,醜陋的拳獅狗、漂亮的小貓,
或手上捧著毛茸茸的小鴨,都是可以拍攝
的題材。

好笑的卡片最近也很普遍，很多人運用動物來製造幽默。有時後有些照片本身就很好笑，例如小豬伸出舌頭，猴子展示牠的屁股，或者是加上一段註解會更好笑。

如果你自己有寵物，就很值得嘗試，但是如果結果不佳，別太失望。成功的秘訣在於選擇上相的主題。如果你的目標是銷售照片，你需要找一個小貓或小狗的來源方便合作。或許一個當地的寵物店就願意幫忙，也可以試試專門配種的店家。或許你可以提供店家照片用來做宣傳用，你還可以把照片出售。如果店家不願意，你可能就必須付費了。只要費用不是太高，你還有可能賺錢，尤其當你同時也為其他市場拍攝時，如圖庫或地區性雜誌。

粉彩色
粉彩色的影像，尤其是藍色和紫色如風信子，是很受歡迎的主題。

農場也是很好的題材來源，尤其在春天時，可以拍到小鴨、小豬和小羊。這時候，有些農場有對外開放，你可以免費進入，或者是付一點入場費。你可能必須和來參觀的小學生們搶位置拍照，所以最好能安排一次私人的參觀，你才能掌控現場，更方便你拍攝出得以銷售的照片。

如果你有很好的望遠鏡頭，也很值得到動物園去拍攝。如果天氣不錯，動物也很活潑，你應該能拍到一些不錯的照片，其中有些或許就很適合用在賀卡上。你會需要很好的變焦鏡頭，才能拉近距離拍攝特寫。拍攝特寫有兩個主要原因：一是動物的表情很重要，關係到銷售的難易。二是你可以把不必要的雜物排除，例如鐵欄杆和玻璃隔板，這樣才不會暴露出原來這些動物是被關起來的。

■ 花卉和花園風景

另一個普遍看到的賀卡照片主題是花卉。照片可以是單一花朵的影像、設計過的花束，或是鄉村風格的靜物，這就會涉及一些道具如花瓶或陶器。也就是說，從花瓶中的花束到花園景色，或是花田都是常見的題材。粉彩影像如藍色和紫色，像是飛燕草和指頂花都是非常受歡迎的。明亮的影像搭配鮮明的色彩也很討喜。只要拍攝玫瑰、鬱金香、水仙花，和百合都是錯不了的。

對著物體直接拍攝不是一個好的作法。拍攝的照片必須帶有情感。花朵必須精心排列過，有美麗的構圖，燈光很有氣氛，

攝影技巧也很重要，才能保證成功。這不表示你需要到攝影棚透過完美的燈光拍攝，但是至少你不應該急就章拍攝。多花點時間才會有好的結果。

開始拍攝之前，仔細研究市面上的卡片。你會發現很多不錯的作品，所以謹慎思考該如何達到高品質，拍攝出一樣好，但是別出心裁的作品。

■ 其他主題

當你拍攝你認為在賀卡上應該會很好看的照片，然後投稿到出版商去，這會是最糟糕的一種作法。肯定會遭到退稿。市面上的出版商很清楚他們的需求。他們清楚知道哪些主題容易銷售，哪些不容易，他們就是依據銷售狀況選擇照片的主題的。照片不只是需要吸引人，還要能夠符合生日、復活節、父親節或一般的需求。

隨時注意市面上販售的卡片，因為主題和拍攝方式不斷在改變。現在，有些奇特或充滿藝術感的影像很受歡迎。這些影像有時候只是一些日常的景物，透過創意的處理方式，呈現出特別的感覺，通常是黑白攝影。你也會看到充滿意境的風景、幽默的兒童照片、和男性主題有關的如汽車以及和運動器材相關的靜物，以及美酒之類的影像。

花朵的力量
這一類型的照片可以用在情人節卡片、母親節卡片，或生日卡上。

35

單純細緻的藝術
目前正流行崇尚單色影像的藝術潮流。

是以投入的時間和精力來看，報酬一般來說不如其他市場好，稿費通常也不是獨家的。也就是說，你還是可以把照片賣到別的地方。不過有時候這是有時間限制的，三年是一般期限，有時候甚至是永久。

舉例來說，如果你有吸引人的貓咪照片賣給明信片出版商，你還是可以投稿到貓咪雜誌，或是圖庫。但請注意：如果你是寄到圖庫，一定要告知對方這張照片已經賣給明信片出版商了。這是因為大部分出版商也會從圖庫找圖片，所以你有可能因為同業也用了你的照片，而被列入黑名單。

■ 稿酬

如果考慮明信片出版商對品質和內容的高要求，這個市場的稿酬並不是很好。稿費可能低到美金130元，最高也很少高過350元。只有少數出版商是以權利金的方式合作。這種方式可以在未來有固定的收入，雖然收入並不多。

由於大多數出版商每年通常只增加少數新的卡片，偶爾才出一系列新的卡片，所以如果你想讓賺錢的速度快一點，這可能不是很好的方向。即便你有很好的作品，每年可以賺得的稿費還是有限。

當然，任何賺錢的機會我們都歡迎，但

■ 影像規格

多年以來，明信片出版商是對品質要求最高的市場之一。卡片的尺寸通常是13×18cm，很多出版商要求提供6×7cm或較大的5×4in正片，不接受35mm的原片。幸好，現在一些新的出版商要求不是那麼嚴格，接受各種尺寸的正片，包括35mm，和高解析度的數位檔案（通常20MB以上）。雖然如此，照片的品質還是必須符合高標準。

大多數賀卡出版商隨時都歡迎投稿，並沒有任何作業上的淡季。

月曆和海報

完美的光線
在完美光源下拍攝的典型鄉村景色，一直都受到月曆和海報市場的歡迎。

　　很多人每年都買月曆：不論是在公司或家中，有助於查詢日期並記錄約會。有些月曆只是很簡單印了日期，大部分則有照片用以裝飾房間，每個月一張。從八月起當你到禮品店或文具行，你會發現月曆的市場還蠻大的，一年可以賣出上百萬份。你會看到上百種設計，包括太陽下的不同主題：貓、電影明星、鄉村小木屋、寧靜的風景、野生動物、黑白藝術照等等，你可以提供這類照片嗎？如果你是個具有競爭力的攝影師，當然可以。每年出版商都需要全新的系列照片，大多數出版商也很樂意考慮與新的潛力攝影師合作。

■ 品質至上

　　月曆市場是個極度競爭的領域，非常強調品質。因為照片通常印刷成大尺寸，受到觀賞的時間也比較長，技術上自然需要力求完美、充滿張力。以前，35mm幾乎不被接受，只接受中型和大型尺寸的正片。近來，大多數出版商要求高品質的數位影像，只要規格不符，就會被退稿。

如果你覺得作品不符標準，那就別投稿了。照片買家只需要為每份月曆找到12張圖片，但是他們可以從數千張照片中挑選。

品質至上
海報使用的照片尤其注重品質，因為海報通常會展示一段長時間。

▮ 何時投稿

跟大部分的出版領域一樣，月曆製作也是有週期性的，你必須時間上配合得當才

有希望。每家出版商的週期不同，但大部分似乎是在年初的幾個月挑選照片。這就是投稿的最佳時機了。如果你不確定，可以用電子郵件或打電話問清楚時間，別問他們是否對新的攝影師有興趣。因為他們一定會説是，他們絕不錯過任何得到好照片的機會。

▮ 向誰投稿

一般的月曆市場由好幾家公司主導，你可以從不同的攝影手冊看到名單。也有一些小公司，專注於特定的題材上。

最佳的市場調查時機是聖誕節快要來臨的前幾個月，因為很多月曆都在促銷。如果是明信片、雜誌和賀卡，買些樣品並不會花太多錢，可以買回家仔細研究。月曆相較之下就比較貴了。這表示你必須在書店或禮品店裡做分析，寫下筆記。你可能會覺得這麼做不自在，但只要找一家大一點的書店、百貨公司或文具店，就不會有這種問題了。如果你在每家店花的時間都不超過5到10分鐘，也比較不會引起懷疑。

除了出版商的名字、電話和地址，你也應該瞭解哪一家出版商採用你剛好在拍攝或是庫存也有的題材，或者你覺得你將來也可能拍攝類似照片。你也應該注意每家出版商所選擇的照片有何不同。你記錄下來的資訊越多越好。如果你怕店員找你麻煩，可以到別的店去做調查。

風景主題

月曆市場美好的地方之一就是它的多樣性。如果你喜歡拍攝某樣東西,有可能某人、某處,正用同樣的主題製作月曆。目前最大的市場是風景照片,雖然有些其他領域如家居寵物也很受歡迎。有些月曆描寫特定的小鎮、都市或國家和地區,有些月曆則比較多元化,涵蓋一個國家中的許多地方。這種月曆希望透過每張照片賦予一個地方的強烈感覺,但也涵蓋許多不同的地理區域,所以12個月都會有不同變化。

除了傳統的藍天白雲照片,也可以考慮運用比較戲劇化或有氣氛的燈光,捕捉一個地方的特色,呈現一個特定的地點。不過,通常還是傳統的「巧克力盒」色彩的影像獲得青睞,例如呈現風景、鄉村景色、有名的紀念碑、小茅屋,受歡迎的地標、港口、美麗的花園,和觀光景點的照片。有些比較有創意,充滿情調的影像如落日、迷霧和暴風雨,也很受歡迎。

明信片出版商對於專注於某個特定區域或國家中,各種風景照片的攝影師很有興趣。因為他們偏好一份月曆中的所有照片都是同一個攝影師拍攝的。這有兩個優點:一是月曆會有一致的風格,二是製作上也比較單純,只需和一位攝影師而非12位攝影師溝通。

別等到你的作品涵蓋全國才開始投稿。你如果已經有某個特定區域或城市的許多照片,就很值得開始投稿了,因為出版商

可以用來製作焦點比較區域性的月曆。大部分出版商沒有興趣只看攝影師的少部分作品,不論作品的品質多好。

細節也很重要

拍攝月曆用的照片,必須特別注意現場的單純。避開車輛、行人、電線桿、路標、垃圾桶,還有任何會破壞風景的雜物。一般來說,你會用廣角鏡頭來打開視野,並創造戲劇感。謹慎選擇視點,必要時用望遠鏡頭排除不必要的雜物。

另外一種風景月曆的主題,是選擇12個平靜的影像,例如落日和無人的海邊,或是瀑布、海邊景色,戲劇化的燈塔搭配白浪,也可以是平靜或多變的海岸風景。這類主題可以稱做是「黃金點子」。

釣魚去
月曆通常也反映比較受歡迎的嗜好和興趣,呈現各式各樣的主題。

■ 動物主題

一旦你開始嘗試月曆市場，要開始進一步涉入就比較容易了。但是風景照片的入門有點複雜，因為風景照片非常受歡迎，在優美的景點拍攝又是很愉快的享受，所以很多攝影師都可以提供高品質的作品。

如果是其他主題，競爭就沒有那麼激烈了，出版社很樂於收到符合他們要求的投稿。動物可能是除了風景之外最受歡迎的月曆主題了。家居寵物如貓、狗、兔子和馬特別受歡迎。除了包含各種貓和狗的月曆外，也有只包含某一特別品種貓狗的月曆。跟賀卡一樣，寵物必須看起來可愛且吸引人，才能被刊登在月曆上，所以不是隨便的寵物照都能被出版的。動物照片投稿的數量相對較少，但是也有少數攝影師在此領域非常專精。仔細調查市面上的月曆，看看別人是如何拍攝的，並如法炮製。跟風景照片一樣，你必須先累積一系列的作品，再開始投稿。最好專注在某一種動物上，而非隨興拍攝。

請記得，不是只有家居動物受歡迎，世界各地的野生動物從美洲豹、海豚，到英國小島上的鳥類，也很受歡迎。越來越多人希望家裡的牆上能有異國風情，如果你曾經參加非洲狩獵，或是個經驗豐富的野生動物攝影師，你就能提供這類照片。照片最好能讓動物以牠們的棲息地為背景呈現，最好讓動物面對鏡頭再拍攝，這樣可以呈現出某種程度的動感。被關在籠子裡看似徬徨無措的獅子或猴子不太適合登在月曆上，除非你能夠很有技巧的讓牠們顯得很自然。

■ 其他主題

如果是其他主題，請先詳細做好市場調查，提供出版商更多他們已經出版的照片。別想要說服古董車月曆商轉移到花卉月曆的主題，反之亦然。運用你的常識，把古董車照片寄給已經出版過古董車月曆的出版商。如果你對某個領域有興趣，你也比較容易在這個領域得到成功。而且，你也比較能瞭解哪些照片會吸引買月曆的人。

■ 版權和稿酬

當你將照片「賣」給月曆出版商，你等於將照片的權利賦予出版商一年，就這麼簡單。也就是說，一年以後，你可以把同樣的照片再賣給另一家月曆出版商。你絕對不能做的，是在同一年，把同樣的照片或類似的照片賣給不同的月曆出版商。如果你這麼做，會惹上麻煩，被列入黑名單，甚至被告求償。所以，如果你也透過圖庫公司出售同一張照片，你就要謹慎處理了。月曆出版商有時候也從圖庫找照片，所以你必須先清楚告知圖庫。

你期待能夠得到多少稿酬？其實每張照片的稿費並不特別多，但是由於你一次會出售好幾張照片，加起來也是一筆不錯的收入。

氣氛也很重要
拍攝月曆和海報使用的照片時，氣氛和內容一樣重要。

書籍

幾年前，大家都預測網路會扼殺書籍市場。大家認為網路就足以滿足大家的資訊需求，但事實上，網路扼殺書籍的程度遠遠不及電視扼殺廣播。如果你到住家附近的書店，你會發現生意還不錯，每年也有很多新書出版。

雖然小說不太需要照片，內容只有文字，封面也多半是插畫，但很多非小說類書籍如園藝、烹飪，和旅遊，則搭配了豐富的照片。你該如何進入這個市場？老實說並不容易，但不是做不到。很明顯的，那些照片都是由攝影師提供的。如果你的決心夠，你就可能是那名攝影師。

■ 專案或圖庫照片

一開始，先要很清楚你所能提供的照片種類。這會決定你該和哪些出版商接觸。你是要接專案為整本書拍攝？還是希望既有的照片能夠被採用在書中？

舉例來說，旅遊導覽書可能會雇用一名攝影師到當地去拍攝，並負擔費用。或者，出版社會從各個管道取得需要的圖片。專案通常是找有經驗且在這個領域享有資歷的攝影師合作。想嘗試這個方向，你必須準備很多已經刊登的作品才行，因為出版社必須確定當攝影師回來時，會帶回他們所需的所有照片，所以他們不太願意負擔新手所可能帶來的風險。

如果你在很多雜誌或月曆都有作品發表，不妨嘗試看看，並告知出版商你願意以專案模式合作。如果你沒有足夠的已刊登作品，就寄出一系列照片，加上你的庫存照片的詳細介紹。然後，當出版社製作某一個專題時，如果你的照片符合需求，出版社就會跟你聯絡。這就是為什麼你需

要有某個主題的許多照片，而非每種主題的照片都有，但都只有少數幾張而已。

如果你寫信告訴園藝書籍的出版商，說你有所有常見灌木和樹木的照片，當他們打算出版《灌木和樹木完全手冊》時，就會跟你聯絡。不過，你所擁有的照片必須是有深度的照片。如果他們給你一張20種灌木的名單，而你只能提供其中4種，他們可能就不會再找你了。

嘉年華
任何主題的書籍應有盡有，所以最好能建立各種類型的照片蒐藏。

調查出版社的專門領域

有三個進行市調的主要方法：運用目錄、到書店觀察、運用網路。

- 目錄如《作家和藝術家年鑑》會列出很多出版公司名單，還有他們所出版的主題範圍。
- 書店是以主題分類，花兩個小時到大書店逛逛，可以幫助你瞭解目前書籍的分類狀況，並記錄下合適的出版社。
- 網路也很值得研究。上亞馬遜書店，或其他線上書店，輸入你所專長的領域關鍵字。你馬上就會找到一整頁的書名，以及出版社的名字和ISBN號碼。

書籍照片的研究員有時候是出版社員工，有時是發稿合作。不論是哪種方式，出版社都希望照片來源越少越好，以求方便。如果他們所需的300張照片能夠從3位攝影師和一家專門圖庫取得，作業流程上當然遠比從30位攝影師和5家一般圖庫取得來得單純許多。後者需要處理許多的電子郵件往返、包裹、發票之類的瑣事。

■ 進行市調

進行市調最實際的方式，就是從出版書籍中，找出剛好符合你自己庫存照片領域的出版社。在九〇年代末期，我為自由攝影師們製作了一份雙週刊，叫做《以相機賺現金》。刊物上詳載了圖庫、雜誌社、明信片、月曆，和書籍出版社的詳細照片規格。要得到上述資訊並不難，只有書籍出版社比較困難。雖然我和很多出版社聯絡過，其中只有兩家願意提供詳細的名單，所以光靠電子郵件詢問，你可以得到的訊息可能有限。

■ 費用

跟雜誌一樣，出版社支付的稿酬有很大的差異性。教育類書籍如教學參考書的稿費最低。受歡迎的消費性書籍不但發行量大，稿費也很高。通常你會收到一筆費用，其中包含國外出版的版權使用。經濟性出版就是將內文翻譯成多國文字，在其他國家出版。但是，除非你把版權簽給出版社，並得到較高的稿費，不然版權還是屬於你。

當攝影部分是以專案模式合作，而非使用現成圖片，就會先談好一筆費用。很明顯的，這筆費用必須足以支付時間和人力成本，還有任何其他的費用。有時候出版社會堅持取得照片的版權。如果出版社支付的專案稿費夠高，你可以同意。如果稿費不怎麼樣，你應該要求保有版權，書籍出版之後再將照片賣給雜誌社或透過圖庫出售。

藝術家的工作室
這張照片或許能用在關於藝術家和他們的工作室的書籍中。

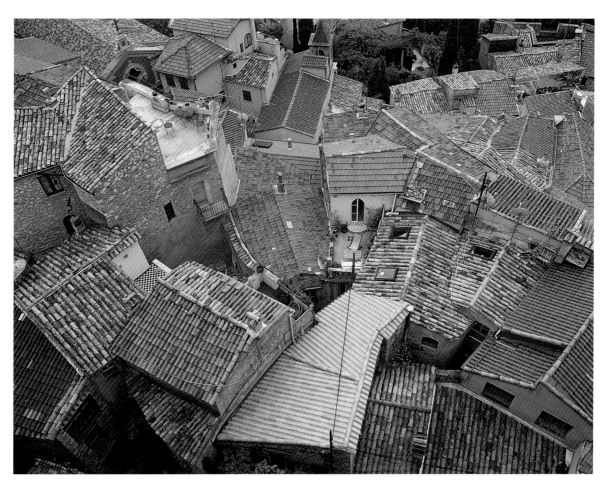

從上俯視
這些屋頂是法國普羅旺斯的羅布馬丁典型影像，任何當地旅遊的導覽書幾乎都可見此照片。

　　幫圖庫拍照並不是快速致富的方法。圖庫照片應該被視為一個中長期的投資。要建立豐富的影像以賺取相當的收入需要時間，即便你已經小有成績，也還是要將狀況維持好，因為照片也是有時效性的，市場也不斷改變中。如果你想找一個靠攝影賺錢，卻又不需直接面對客戶的方式，為圖庫拍照或許很適合你。如果你花時間瞭解這個市場，把它當生意經營，拍攝大眾會想花錢買的照片，而非隨自己興趣拍攝，你應該可以有不錯的成績。

■ 圖庫的優點

圖庫儲存了數百位攝影師拍攝的成千上萬張照片，並向照片買家進行行銷，供書籍、雜誌、傳單、大型看板、月曆、電視、會議展示，和其他媒體使用。這對客戶來說很方便，因為他們可以得到他們想要的照片，而不需花時間和精力去找攝影師拍攝，而且費用通常也比較低。

圖庫的合作模式對某些攝影師來說也很方便。不是所有攝影師都適合在競爭激烈的專案攝影世界中打拼，有些攝影師也不喜歡向雜誌、月曆，或書籍出版社投稿。對他們而言，直接和編輯和買家聯絡，並有效率的將照片售出，是需要信心的，而且要花費很多時間。

你必須選擇一些合適的照片，包裹好之後寄出，如果再一兩個禮拜後還沒有任何消息，就要主動跟對方聯絡，當照片刊登後就寄出發票，然後持續進行這樣的循環動作。

當你以攝影維生時，這不是個問題。你可以同時拍攝，並將作品寄給潛在買家。但是如果你是兼職攝影師，或者有家累，你所能擁有的空閒時間就很有限了。

如果你把時間都花在行銷照片上，或是和照片買家建立關係上，你可能沒有多少時間可以拍照。所以，很多兼職攝影師寧願透過圖庫銷售他們的照片，然後把時間專注於他們真正有興趣的攝影工作上。

■ 圖庫市場的改變

圖庫照片市場在過去20年成長許多，已逐漸成為主流市場。在過去十年尤其有顯著變化，市場上兩家頂尖的圖庫併購了多家中型圖庫。Getty Images及Corbis現在極有權勢，對於市場潮流和定價都扮演了關鍵性的角色。但是新的圖庫還是不斷成立，所以競爭還是很激烈。

大部分圖庫現在都數位化了。過去圖庫會員必須從大量正片中挑選圖片的時代已經過去。現在通常是透過線上自行搜尋，讓選擇圖片變得比較容易。一旦選定適合的影像，就要根據使用的媒體、地理或時間上的限制，先支付一筆費用。然後影像會以CD或是電子郵件傳送，有些圖庫還是會寄出正片，但是這種方式越來越少見了。攝影師也透過同樣的方式把照片傳送給圖庫。

這表示圖庫的實際位置在哪裡已經無所謂了。地理位置完全不重要。過去，圖庫大多位於人口及商業中心如倫敦、巴黎、紐約，但是現在它們可以在世界上任何角落，通常是在網路上的某處。

點子很重要
點子常常是圖庫攝影中最重要的元素。圖中簡單的玩具聽筒可以代表「溝通」。

■ 版權影像與免權利金影像

哪一種照片會透過圖庫銷售？答案是任何照片。最受歡迎的主題是人像、商業、場所和概念，只要上網搜尋圖庫檔案，就會發現圖庫的範圍涵蓋任何你想得到的主題。

另一個近年來的主要改變是開始出現「免權利金圖庫照片」。不像傳統的版權影像，協議好特定的用途和使用期間，一旦買入免權利金影像，就沒有使用次數的限制。這種方式特別受到設計師的歡迎，因為他們可以將同樣的照片，如紐約的時代廣場或一名生意人正在講電話的照片，用在不同的客戶專案上。

■ 選擇圖庫公司

雖然圖庫的併購逐漸增加中，還是有很多圖庫存在。有些是全球性的，有些是國家性的。有些提供一般種類照片，有些則專注在特定主題，如園藝或軍事。你應該加入頂尖的圖庫嗎？老實說，你可能無法

選擇。除非你的作品非常突出，能夠加入Corbis或Getty圖庫公司。最近，他們傾向於選擇他們想要代言的攝影師，而非讓攝影師選擇他們。

然而，如果你有強而有力的作品，有些小型圖庫會很樂意代表你。如果你是兼職攝影師，這種方式可能比較適合你。如果是頂尖圖庫，你的作品會被拿來跟專業攝影師競爭，雖然你的作品可以在更多潛在客戶面前曝光，但不見得會賣得好。或許在一個小池塘裡當一條大魚會是最好的，所以不妨選擇小型到中型的圖庫合作。

如果你拍攝很多種不同主題的照片，那你就應該加入一般圖庫。如果你專注於某個特定領域，如食物或建築，那專門圖庫能提供你較好的市場。你會發現圖庫涵蓋範圍很廣，包括建築、植物、商業、工業、美食美酒、風景、旅遊、自然歷史、個性和名人、運動、交通，還有其他很多主題。

贏得注意力

捕捉到某地充滿精神又明亮生動的影像，總是能贏得照片買家的注意力。

免權利金影像

免權利金影像很少單一出售，通常是以一系列的方式，透過CD出售，如「100個背景」或「50種貓和狗」。這種系列作品通常是同一位攝影師的作品，但有時候是3到4位攝影師的共同傑作。買CD同時也降低了照片的單價，每張照片變成只需幾塊錢美金。不過這種系列作品的銷售方式還是能創造不錯的收入。

■ 與圖庫公司接洽

當你擬好了合適的圖庫名單，下一步就是找出他們的確切需求。不妨先找出網站。通常會有個網站類似「攝影師所需資訊」之類的，提供你相關資訊。如果找不到這類資訊，就寄電子郵件或打電話給圖庫。大部分圖庫會很樂意接到攝影師的電話，因為他們不時需要新鮮的影像供應，以符合客戶的需求。不過他們非常忙碌，沒有時間給你建議該拍些什麼，如何拍賣相才會好。

大部分圖庫公司會要求看你的初次投稿，他們才能瞭解你作品的風格、品質，和賣相。他們要求的數量從15到500張都有可能。當你寄出首次投稿時，確定寄出的都是技巧完美且充滿張力的作品。你希望他們看到你的作品時會發出讚嘆之聲。千萬別寄出薄弱的作品充數，最好等到你拍攝足夠的好照片，才寄出作品。

■ 與圖庫公司簽約

一旦你被圖庫公司認定為合作攝影師，通常會被要求簽約。這是一份法律文件，包含了獨家性。有些圖庫要求你只提供照片給他們，不得將照片透過其他公司出售，雖然通常你可以直接出售照片給客戶。有些圖庫則不見得如此嚴格。他們不在乎你和一家以上的圖庫公司合作，只要不是同一系列的作品。

在過去，攝影師通常會簽這類合約，然後忽略不顧。他們覺得把同樣的照片交給好幾家圖庫的狀況並不會被發現。但是，現在什麼都已經網路化，有些圖庫也透過其他網站行銷照片，被抓到的機會也就比較大了。對任何簽署的文件謹慎處理，仔細思考你是否能夠接受圖庫提出的限制。

■ 圖庫公司對攝影師的期待

各個圖庫公司對攝影師的期待都不同。有些圖庫公司如Alamy一旦和你簽約，就不限制你上傳照片的數量。有些圖庫的方式比較傳統，會一一看過你的投稿，只選出他們認為有賣相的作品。不論是哪種方式，你都需要提供詳細圖説。

所有圖庫的共通點，就是抽取佣金。通常佣金介於百分之35至65之間，聽起來蠻高的。但事實上圖庫擁有一些你想不到的特殊銷售管道，或者有機會為你談到你所要求不到的高報酬，讓你覺得佣金付得很合理。圖庫也明顯的投資在網站、行銷，和會計部門，讓你無後顧之憂。

■ 繳交作品給圖庫公司

大多數圖庫希望投稿是電子檔，因為這也是圖庫將照片提供給客戶的方式，可以省掉他們的部分作業時間。有些則還是樂於接受正片，如Fujichrome Velvia/Provia100。但趨勢已逐漸演變成將影像掃瞄，以數位方式傳輸，原稿則保留在出版社或退還給攝影師。

有些圖庫只接受數位檔案投稿，而這趨勢也一直在增長。這表示你必須拍攝數位

照片,或將正片、負片和照片掃瞄才行。

在我撰寫本書時,大部分圖庫要求48到50MB的檔案。這是大部分買家所能接受的基本檔案大小,因為他們有可能要印刷成A3大小的圖片。但是他們對48到50MB檔案的期待有所不同。有些要求的是相機的解析度,表示你必須使用高級的數位單眼相機。他們對這項要求很嚴格,有時候還堅持要看原檔以做確認。這類型相機很昂貴,是許多業餘攝影師所缺乏的,但你如果對這一行是認真的,就值得投資,或許可以用分期付款的方式支付。

其他圖庫的方式比較實際,認為48到50MB的檔案已超過大多數買家的要求。他們容許攝影師根據所需要的解析度改變檔案。這可以透過標準的影像處理軟體如Adobe Photoshop快速簡便地達成。有些人則認為特殊軟體如Genuine Fractals比較好用。理論上,你可以使用任何解析度的

任何影像,但實際上如果原檔小於600萬畫素,最終影像的品質可能無法被接受。

如果你是用軟片拍攝,然後再掃瞄影像寄出,你需要的解析度至少在3200dpi,理想的是4000dpi,才能得到最佳品質,尤其是當你用35mm軟片時,因為正片或負片上的灰塵和痕跡很容易影響最終影像的品質,有些圖庫堅持你修掉所有瑕疵,並以100%檢視圖片,以免有所遺漏,因為買家

發揮創意

小細節能創造極大的不同,所以盡情發揮你的創意。這張照片賣得很好,因為較長快門時間的運用讓人像變得模糊,使人們的行動顯得很緊急。

細節也很重要

當你四處旅行時,除了拍攝知名景點,也別忘了拍攝小細節,例如這張在市場販賣的魚頭。

觀察趨勢
跟隨潮流發展，才能在圖庫市場致勝。大部分國家都有人口老化的問題，需要這類照片來表達這些問題。

可以說是免費的。這對我來說輕鬆多了，因為我可以拍很多照片、冒很多險。過去，當我拍攝某些題材時，我會限制自己拍攝張數，因為我不確定是否容易賣出。現在我可以盡量拍，就算賣不出去也無所謂。

我也可以把我認為好賣的主題多拍一些，嘗試不同的角度，和不同的處理方式，並從錯誤中學習。如果結果是無法銷售的，我其實也沒有什麼損失。

拍攝後馬上可以檢查照片，也代表你不用浪費時間一再嘗試不適合的方法。當你拍攝人物時，如果你想捕捉某個特殊表情或動作時，這點尤其重要。如果是軟片，要等到沖洗出來你才知道自己到底拍了什麼。透過數位相機，你馬上知道自己有沒有拍好，然後繼續拍攝下一張。

會退回任何有瑕疵的作品。

如果你沒有掃瞄器，或是沒有耐性處理這麼多照片的瑕疵，也有公司提供這類服務，讓你可以完全專注在拍攝上。

瞭解你的市場

將自己放在買家的角度思考。為什麼他們選擇某一張照片？他們希望透過這張照片說些什麼？買家有可能是雜誌編輯，尋找搭配專題報導的照片；也可能是設計師為了製作宣傳手冊；賀卡製造商發行新系列卡片；或是照片編輯正在為一本書尋找圖片。每種狀況，他們都在找尋符合特定條件的影像。舉例來說，雜誌編輯可能在找一張大膽有活力的照片，以襯托平淡的文章。設計師可能需要不同的照片來呈現商業的不同面向。

▊ 拍攝數位照片的優點

老實說，我不瞭解為什麼當數位攝影擁有如此多的優點時，還有人要用軟片拍攝圖庫照片。過去當我習慣拍攝中型正片時，我花很多錢在軟片和沖洗上。在我開始賺錢之前，已經有很多帳單要付。現在我的拍攝完全數位化，每張照片

▊ 一個數字遊戲

由於圖庫照片這個遊戲的本質，就是盡可能取得很多可供銷售的影像，所以數位攝影提供了主要的優勢。這是個數字的問題。圖庫照片中只有很小比例的影像會售出，可能只有1%。問題在於如何知道是哪一張售出。這很難說。有時候你拍出很棒的作品，但是從未售出，有時候一張看起來不怎麼樣的照片卻一再出售。

所以，既然瞭解這是個數字遊戲，你就該盡量多拍攝照片，越多越好。有些專業攝影師在圖庫公司就放了五萬張照片。如果你定期拍照，數量很快就會累積。

■ 主題

當然，這不只是關於你在圖庫放了多少照片。主題和拍攝方式也很重要。你不能把你週末到海邊隨興拍的一些照片寄到圖庫，就期待現金會自動進帳。你必須瞭解什麼照片會賣，才知道該拍哪一種照片。不然你會浪費時間拍攝缺乏潛力的照片。

有個簡單的市調方法，就是到一些圖庫的網站上，看看他們有哪些照片。如果你擅長一兩種主題，最好研究一下這些主題的照片。如果你拍攝的主題很多樣化，不妨研究幾種不同主題，如人物、旅遊、或產品。你的照片和這些照片相比如何？你的照片品質有這麼好嗎？還是更好？或者更差？要客觀、要誠實。只有當你的作品達到標準，你才能在圖庫領域得到成功。買家有大量的照片可以選擇，如果你的照片不夠好，很容易就被忽略了。

■ 拍攝可以一再出售的照片

圖庫攝影的聖杯就是製造出一再銷售的照片。但這並不容易。如果你可以接受訂單拍攝這樣的照片，那你很快就會發了，而且賺的錢可以讓你休息好幾年。問題在於，能夠拍的照片大部分攝影師都拍過了，而且已存在於世界各地的圖庫當中。

你拍的照片不需要更具原創性（雖然這有時很有幫助），但需要有意義，可以表達出具體的意思。我可以舉一個在很多雜誌及報紙都出現過的照片為例。那是一張兩個人在雲霄飛車上的照片，他們興奮地尖叫、雙手高舉。這是一張很棒的照片，值得所有的讚譽，而且一定為攝影師創造可觀的收入。即便是平淡無奇的照片，也可以成為搶手照片。有個攝影師就告訴我，他曾經拍過一張從窗外望去的天空，其中有一架飛機，光是這張照片就賣了幾百次。

■ 結合圖庫攝影及其他工作

圖庫攝影的優點之一就是，你可以兼職進行，同時還能接其他攝影專案。你可能在某個景點幫戶外雜誌拍攝，但有些照片也適合提供給圖庫。如果你的目標市場是旅遊別冊、明信片出版商，或當地報紙，也可以用同樣方式進行。每種拍攝狀況你都能考慮將一些照片交給圖庫。

如果你是自由攝影師，即興拍攝是沒有問題的，但如果你是專案攝影師，也可以如此進行嗎？很多你拍攝的照片都很適合圖庫使用，但是客戶付錢讓你拍攝這些照片，你可以轉售給圖庫嗎？答案是「對」也「不對」。端看你當初和客戶的合約而定。一個選擇是將影像的獨家使用權讓客戶擁有一段時間，例如三年，之後

解說概念

這是我賣得最好的照片之一，不是因為很多買家需要煙火的照片，而是因為這可以用來呈現慶祝的概念。

家居生活的魅力
圖庫的使用者大量需要
人物的照片，從簡單地
大頭照，到家居照都很
受歡迎。

你就可以自由轉售了。有時候客戶不會同
意，如果你堅持，就要冒著失去這個案子
的風險。但其他客戶不見得在意，因為，
反正之後他們也不會再用同一張照片了。
這種狀況讓你可以從拍好的照片賺取不錯
的收入。不過，你必須取得書面合約。考
慮在你原本的合約條件下，加上圖庫照片
的部分，將責任放在客戶身上。

■ 如果你是活動攝影師

和圖庫合作的方式對於商業攝影師是可
行的，但對於拍攝人像和婚禮的攝影師就行
不通了。當你的客戶看到他們和家人的照
片，未經許可被登在雜誌或廣告上，他們會
很生氣。就算你先跟他們溝通，通常他們也
不太會同意，因為這是很私人的照片。

然而，還是有其他的方法。當你遇到吸
引人的客戶，而且你覺得照片應該蠻適合
圖庫使用，不妨問他們是否願意當你的模
特兒。很多人會覺得受寵若驚，並樂意賺
點外快。有些人甚至很願意這麼做，只要
你拍好後給他一兩張照片。

■ 模特兒同意書

當你拍攝人像時，一定要請模特兒簽同
意書。一旦照片離開你到圖庫手上，你就
不知道他們將如何使用，事實上，你是無
法控制的。通常至少要幾個月後，當你收
到明細表，你才會知道照片被用在哪裡。
那時候，你要反對照片刊登的方式已經來
不及，傷害已經造成了。一張完美無邪的
親子照片有可能被刊登在一篇關於亂倫的

文章上。同樣的，一個人手拿一杯紅酒在宴會上拍攝的照片，有可能被用在一篇關於酗酒的報導上。有時候刊物上會註明「由模特兒示範」，有時候並不會。

通常當你開始為圖庫拍照，你會找你認識的人當模特兒，你的搭檔、家人、同事，和朋友。由於你很積極要拍出大量作品，你投稿時也沒有得到他們的允許。可是影像的使用方式很多，不見得都是討喜的。試著想像，當你的兄弟或鄰居向你抱怨他們的照片竟然是這樣被使用的，你會覺得很尷尬。一個多年不見的老同事可能會因照片的刊登方式而感到憤怒，甚至把你告上法庭。

基於這些原因，你不能只依賴口頭的「諒解」。你必須取得書面同意書，甚至當模特兒是你的搭檔、小孩、雙親，或好朋友時。夫妻也是有可能離婚，關係也會結束，朋友遲早會離你而去。在這些情況下，如果可以的話，你應該想辦法將照片從圖庫取回，不過這不見得總是行得通。但是如果你簽訂了模特兒同意書，你就完全受到保護了。

一份典型的模特兒同意書如下所示。這讓你可以用任何方式使用照片。有些人想都不想就簽字了，根本就沒有仔細閱讀內容。有些人會對某些條件有所猶豫。如果有人拒絕簽字，你可以把照片的使用方式加上限制，但這也會限制了照片銷售的潛力。如果一張照片並非完全授權，當你交給圖庫時必須加以說明，例如：「僅供文章使用」。

模特兒同意書範本

這份範本可能需要修改，但目前內容符合大多數的使用狀況。

致：＿＿＿＿＿＿＿＿＿＿＿＿＿＿＿＿＿＿＿＿
（攝影師的姓名和地址）

＿＿＿＿＿＿＿＿＿＿＿＿＿＿＿＿＿＿＿＿＿＿

＿＿＿＿＿＿＿＿＿＿＿＿＿＿＿＿＿＿＿＿＿＿

同意人：＿＿＿＿＿＿＿＿＿＿＿＿＿＿＿＿＿
（模特兒的姓名和地址）

＿＿＿＿＿＿＿＿＿＿＿＿＿＿＿＿＿＿＿＿＿＿

＿＿＿＿＿＿＿＿＿＿＿＿＿＿＿＿＿＿＿＿＿＿

由於已收到攝影師＿＿＿＿＿＿針對拍攝＿＿＿＿＿＿之照片所支付之費用＿＿＿＿＿＿，在此本人賦予攝影師這些照片的版權，並給予攝影師權利使用這些照片於出版、廣告、公開、展覽、插圖、商業或任何其他用途，不限媒體、不限時間。

本人同意照片及照片的任何再製版本可用於代表虛構的人物，並同意任何搭配照片所使用的文字並非來自本人，除非本人的姓名被提及。

本人亦同意未來將不會針對你或你的代理商對照片的任何使用方式採取法律途徑或做任何要求。

本人已詳讀這份同意書並瞭解其中意義和內涵。

簽署人＿＿＿＿＿＿＿＿＿＿＿＿　日期＿＿＿＿＿＿＿＿
如果你不滿18歲，則由父母或監護人簽名

父母／監護人＿＿＿＿＿＿＿＿＿＿　日期＿＿＿＿＿＿＿＿

你可以用這個範本當作基本,從電腦列印出來,請模特兒簽名。別等上幾天或幾個月,請他們馬上就簽。當你旅行時,隨身攜帶幾份表格,並請照片中主要的人物簽署。有些人會簽,有些人不會。如果是未成年的小孩,就請他們父母或監護人簽署。

由於圖庫的國際化性質,還有全世界興訟的趨勢增加,現在你甚至在拍攝某些建築物時,也需要簽訂同意書,如國家級的小屋,或私人住宅。

保持單純
旅遊照片不需太過複雜或花俏。通常主要景點影像簡單就能大賣。

■ 攝影限制

有些事物是有版權的,所以如果你拍了照,不能公開出版。例如,倫敦地下鐵標誌、艾菲爾鐵塔的夜間燈光,以及洛杉磯的好萊塢看板。通常圖庫都知道這些限制,不過當你四處拍攝時,還是要小心謹慎,並尊重這些智慧財產權。

■ 拍攝風景和旅遊主題

最受歡迎的圖庫照片主題應該是風景和旅遊了。從理想面來看,你會想花一兩個禮拜的時間離開家裡,專心拍照,但是如果你另外還有工作,或是有家庭要負擔,這就不太可能了。

雖然如此,你一年至少應該找機會到陽光普照的海邊放鬆一次。因為時間充裕,環境又充滿刺激,你的拍攝靈感就會開始流動。

圖庫攝影師像警察一樣,總是在值勤,當年度休假時會發現他可以有機會拍攝一些容易銷售的影像。好幾年來我從度假拍攝的影像中賺錢,不論是英國短暫的兩天假,或是地中海陽光下的一個禮拜。去度假卻不拍一些照片賺錢,對我來說是無法想像的。我都事先將攝影器材準備好,才看看還有沒有空間放其他行李。

如果你自己去旅行,沒問題。想去哪就去哪,愛什麼時候去就什麼時候去。但是如果你有伴,不管他或她多麼支持你的攝影工作,都會是很複雜的事。如果你有小孩,最後會陷入家庭承諾的掙扎。在出

門前就把基本規則訂好是很重要的，不然旅行會變成一連串的爭論。這個假期會拍一些照片？還是會在度假目的地有一次圖庫攝影？你必須先做好決定。對大多數的我們來說，前者會是答案，但是只要彼此有所取捨，大家都會滿意的。

在光線對的時候拍攝

最有賣相的照片通常是在大清早拍的。和家庭同遊的攝影師可以在清晨時偷一點時間拍照，之後在一天當中，反正太陽太大不適合拍攝，就和家人同遊。當太陽開始下降，小孩也累了，相機就可以再度出動，捕捉夜間光線的溫暖光芒。

當然，這不表示如果有任何事物吸引你的注意，你也不能在一天當中拍照，只是在這樣的狀況下，拍照必須符合假期的安排，而非假期配合拍照。你或許可以停下來拍兩張快照，但最好不要把腳架都拿出來，花上20分鐘拍照。

度假時帶著腳架是個好主意。當你沈醉在假期的美好氣氛中，你很容易就用起快照模式，不過，不論拍攝出來的品質多好，快照都很難賣。用腳架會讓你速度變慢，並讓你回到拍照的嚴肅心態。如果你有兩台相機，你可以一台裝軟片拍攝家庭紀念照，另一台裝慢速高品質正片，專門拍攝工作照。

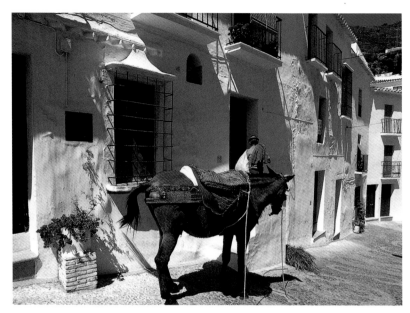

度假時要特別注意曝光。海洋、沙和天空常會誤導測光表，沒有市場會接受曝光不佳的照片。

那些主題會賣？任何主題和所有主題。要知道你去的地方有哪些主題受歡迎，可以在出門前參考導覽書和度假手冊。當你到達時，直接先找明信片架。這不僅能確認哪些是最重要的景點，也可以瞭解最佳拍攝地點和時機。

別只是思考地點位置，也花點心思在照片的感覺上。尋找可以代表當地精神的主題，如西班牙的佛朗明哥舞者。如果你是在度假村，不妨捕捉一些典型的度假畫面，例如人們在游泳池游泳，做日光浴，或享用美食美酒。如果你打算出版照片，記得簽署模特兒同意書。

如果可能的話，試著更具冒險精神，跳上公車或雇一輛汽車，前往探險。

增添趣味
空蕩蕩的街道在旅遊照片中顯得平淡無味，所以得仔細尋找有趣的元素，如這隻西班牙的驢子，增添了照片的生命力。

■ 拍攝一般照片

雜誌社和廣告公司通常需要一個單一影像來說明一個特定的地點。他們需要的影像是,在第一眼就能告訴讀者這是怎樣的一個地方。對印度來說,是泰姬瑪哈陵宮;德國是柏林的布蘭登堡大門;加勒比海是熱帶海灘上的棕櫚樹。如果你拍攝旅遊照片,並希望從中獲利,你必須多拍攝這一類的一般照片。

很多攝影師會忽略這一類照片,因為他們覺得拍攝這種照片沒意思,但事實上對於古典照片的需求是永不滿足的,反而是很多攝影師偏好拍攝的晦澀照片不得青睞。有時候,如上述的例子一般,該拍哪些照片是顯而易見的,但是在某些地方則不是那麼明顯,於是你必須先做功課。出門前,我先研究導覽書的照片,尤其是封面。當我到達目的地,我前往瞭解最受歡迎的明信片是哪些。

一般照片
在大多數景點都會有一個或多個眾人皆知的象徵性影像,就像這個在拉斯維加斯的牛仔「維加斯維克」。

舉例來說,當我計畫到法國南部的尼斯／普羅旺斯一帶旅行,很明顯的,最常見的照片就是羅克布卡馬丁海岸邊上的橘色／紅色屋頂建築物。雖然那裡離我真正想去的地方有一段距離,還是很值得我去拍一些照片。我在蒙地卡羅短暫停留後,直到下午一點半才抵達羅克布。結果證明我是很幸運的,因為要到達我想去的最高點必須經過一座毀損的城堡,而城堡要到兩點才開放。

當我研究拉斯維加斯時,我看到了很多不同的照片。最受歡迎的似乎是一個霓虹燈牛仔下方有著「賭城」的字樣,所以我決定一到那裡我就先找這個牛仔。結果總是無法預料的,例如你無法預知你是否需要廣角鏡頭、標準鏡頭,或是望遠鏡頭。所以你必須把該準備的器材準備好。為了拍攝霓虹燈牛仔我需要望遠鏡頭幫我精確裁剪畫面,還有腳架讓我在夜間拍攝時相機不會震動。

西班牙安塔露奇亞的白色小鎮群是我最喜歡的地方之一。這個地方的代表畫面通常是山坡上看似險惡的其中一個小鎮,我已經拍攝了一系列的照片。但是有時候也被攝影師在鎮內拍攝的照片所取代,理想的話可以加上一些「當地色彩」,如手工藝品或當地人。在我最近一次到西班牙南方的旅行,我特別到了一個叫做費利安娜的小鎮,那裡可以說是攝影師的天堂。天氣很好,我得以為我的檔案增加一些賣相不錯的照片。

下次當你計畫去旅行,先做好功課,瞭解哪些影像值得拍攝。如果你有合作的圖庫,不妨問問他們的建議,他們很清楚那些照片好賣。

■ 拍攝當地人

一旦你心中已經瞭解哪些是主要影像,不妨再四處找找,看有沒有更有趣的方式

可以呈現一個地方。我總是盡量找機會，包括拍攝人，從西班牙格瑞那達販售蕾絲的小販到倫敦康文花園的街頭藝人。

我習慣躲在一旁，以長鏡頭拍攝速寫，但結果通常不盡如人意。現在，我克服了緊張感，改用標準鏡頭或甚至更常用廣角鏡頭，更接近拍攝的人物。通常我會先問他們是否可以拍照，如果有語言障礙時我就用手比。通常沒有人會拒絕的。我已經在腦中計畫好構圖，所以我可以很快拍完，不至於影響他們。

如果是在說英語的國家，我會試著和被拍攝的人聊天，透過愉快的交談問他們的生活和當地的狀況。然後我會要求拍照，通常拍攝結果都很自然，因為我的相機一直都開著。這聽起來可能心機重有點，但如果不這樣做就拍不成功了。事實上，我原本就對人很好奇，也很樂於瞭解如何能讓完全陌生的人開始跟我互動。

有時候在幾分鐘內，你所開始建立的關係就變得很親密。之前我曾在紐奧良待了五年，有一次我從傑克森廣場一路拍照，路上遇到了一位很上相的男人正在密西西比河邊吹薩克斯風。我聽了一會兒，丟了一些銅板在他的盒子裡，然後問他最近怎麼樣。接下來的30分鐘他告訴我他一生的故事，一個很動人的故事，又吹了幾首他最喜歡的歌曲給我聽。他也問我肩膀上的

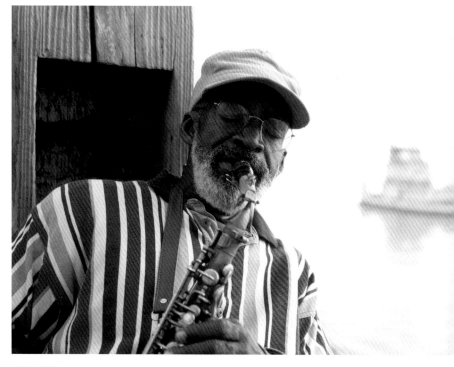

相機如何，這時，我理所當然地問他能不能讓我拍照。他非常樂意，於是我拍了20幾張照片。我們握手後各自離開，留下美好的回憶。所以，別害羞。想在旅遊照片中增添一點不同，只需要一顆願意與人接近的心。他們不會咬掉你的頭，最糟的也不過是要你別拍了。

■ 大頭照

當你問圖庫哪一種照片是他們最需要的，幾乎所有的圖庫可能會說是人物照。哪一種人物照？哪一種人？其實各式各樣都可以。各種年齡也行。你只要翻開雜誌，看看超市裡的物品包裝，或翻閱信箱裡的垃圾郵件，你就可以理解每天有多麼大的人物照需求。

以人物來說故事
為圖庫拍攝旅遊照片時，別只專注在風景上。將人物包括在畫面中通常會成為更好的地方景色。

這就是你可以參與的部分。有些人物照是在專業攝影棚，透過專業器材的輔助拍攝的，但是很多只是簡單的頭到肩部照片，任何人用望遠鏡頭，搭配大光圈讓背景模糊，最好還有反光板讓陰影減弱，就可以拍成了。你也不需要花錢找人來擺姿勢，或許過一陣子你會需要模特兒，但一開始可以請家人和朋友幫忙，相信他們會很樂意讓照片有曝光的機會，並簽下模特兒同意書。過去有項改變，就是從使用專業模特兒拍照，轉移到拍攝一般人，因為專業模特看起來太過美麗而不真實。市場上開始希望照片中是現實人物在現實生活中的狀況，單純得像是在超市購物或看電視。

任何年齡層的人物照都有需求，從小嬰兒到老人，情侶和團體。由於很多國家都有人口老化的問題，現在特別需要看起來快樂活躍的中年熟齡人們的照片。如果你找不到適合的人選，你可以在當地郵局或商店刊登廣告。不妨提供一些酬勞，不論酬勞多少，還是能說服一些人跟你聯絡。

準備三小時的拍攝時間，應該能拍攝好幾組不同地點的照片，衣著和髮型也有明顯的不同。每週安排一次這樣的拍攝機會，你很快就會累積一系列高品質照片，出售給圖庫。

■ 家居生活

家居生活的人物照，是很多圖庫會有興趣的照片。廣告公司和雜誌社對於這類照片的需求也總是存在。由於照片被刊登的方式和版面，稿費通常也比一般大頭照要高。

這類照片包括情侶在海邊戲水，一個人在床上打坐，一群朋友在酒吧裡喝酒，一個人戴上耳機聽音樂，還有小孩在彈簧床上彈跳。這些照片的共通點是，大家都很開心，而且他們的快樂和喜悅很明顯呈現在他們的表情和肢體語言上。

要真正創造出自然呈現的感覺並不容易，這也是為什麼優秀的家居生活攝影師很受歡迎。如果你可以朝這方面發展，你會發現圖庫緊抓著你不放。家居生活照中的人物不太像是隔壁鄰居的女孩或男孩。他們都是「俊男美女」，幾乎沒有例外，纖瘦、身材好、吸引人，意思就是說，他們通常是專業模特兒，除非你很幸運能找到如此長相的朋友幫忙。這是一項值得的投資，雇用模特兒半天的費用並不高，而且你得到的稿費很有可能就能負擔這筆費用。

■ 商業照片

圖庫照片中的一大領域是商業攝影。過去，圖庫製作光鮮亮麗的目錄，裡面充滿人們在開會、在電腦前、握手、講手機、簽合約、數鈔票的照片。事實證明：工作中的人物照片有賣點。

不過你必須拍得好。別找你的朋友用你的舊款手機為你擺姿勢。賣不出去的。每個元素都必須完美處理：模特兒必須像職場上的專業人士；任何使用的設備都應該是最新型的；地點必須充滿現代感。只要這些元素都一一正確處理，你就有希望。

道以他們的器材拍攝的照片會刊登在雜誌上，他們會很樂意和你合作。

接下來就是尋找合適的地點。先嘗試可以免費使用的地點，問親朋好友是否知道合適的場景。

商業影像必須充滿動感，且吸引人注意，才能突出於眾多影像當中。將相機設定在最大光圈以限制焦距範圍，腳架微傾，讓主體呈現傾斜，或以黑白攝影增添如圖畫般的效果。

▌產業攝影

圖庫照片的另一個領域是產業攝影，涵蓋了相當大的範圍，包括：製造業、科學、醫學、教育、零售業、交通、電力、營造業、科技和船運。雖然市場廣大，但我不會建議你把這個領域當作目標，因為，除非你瞭解這個領域的問題，不然你會犯下很多錯誤，在進入這個領域時也會有很多障礙。

這個領域的需求很大，現有的照片很快就會過時，因為髮型和服裝風格快速改變，科技也一直在進步。

商業攝影重點
商業攝影是圖庫中利潤很高的領域，範圍包括大城市中的商業區，到會議中的專業人士。

你可能有朋友穿起套裝一副精明幹練的樣子，可以充當模特兒，但是你最好還是透過模特兒仲介公司預約專業模特兒。器材會是比較大的問題。如果你沒有隨時更新你的器材，或是有朋友或同事可以借，還是要想辦法弄到或租到。不妨試著和當地攝影器材店建立關係，或許可以幫他們拍宣傳照當作借器材的回報。直接和器材廠商接觸也是值得的作法，如果他們知

假設，你決定拍攝一些傳播業照片，你會如何開始？一個微波天線或電纜的長度差異，在我看來沒有什麼不同。由於我不瞭解需要用到生物醫學照片的人的需求是什麼，我不會嘗試要幫他們拍照。當然，如果你在某個領域有背景，你會知道雜誌和報導的需求，能夠幫他們拍出能夠刊登的照片。但如果你是門外漢，你就很可能會浪費時間。如果你很認真想要從圖庫獲利，最好還是從你熟悉的領域開始。

概念、點子和象徵

照片買家常希望能將某個特殊的點子具象化，尋找可以透過概念或象徵的方式賦予影像生命的照片。製造這類影像需要橫向思考，不過很值得，因為這類照片沒有時間限制，可以一再銷售。以下是一些可以激發創意且受歡迎的概念，及一些呈現上的建議：

- 慶祝：煙火、軟木塞從瓶口迸出的一刻
- 機會：轉盤、轉動的骰子、手持撲克牌
- 速度：交通道路、行走中的模糊人影
- 時間：日晷、時鐘和模糊的手、碼表
- 創新：燈泡、棋盤上的棋子
- 合作／團隊精神：相扣的鎖鍊、蜂窩中的蜜蜂、握手、打好的繩結
- 系統：互相緊扣的齒輪、一連串落下的骨牌
- 社會議題：一個人把頭埋在手中（沮喪）、在街上睡覺的人（流浪漢）

■ 體育

如果你是運動迷，也很熱衷參於體育活動並拍照，這是個有賺錢潛力的領域。體育照片的需求中，有些是比較新聞導向，如F1賽車冠軍的照片會登在報紙的體育版，不過更常見的是，這類照片以象徵方式刊登。登山者奮力爬向山頂的照片會被用作職場的海報，宣傳努力或團隊精神的價值。有時候重要的是照片中的活力或動感，例如筋疲力竭的慢跑選手衝破終點線，或是滑水選手在水面上飛躍。

這類主題必須讓整個畫面充滿動作及色彩。通常你需要專業望遠鏡頭輔助。運用快速快門凍結動作，雖然較長快門時間效果較好，能夠模糊主體，創造更大的速度感。

■ 自然歷史

另一個有潛力的領域是自然歷史。有些買家想要呈現特定的植物或動物，搭配拉丁學名，通常他們希望影像能夠創造一定的情緒或感覺。

野生動物和家居寵物的需求一直都存在，所以不管你是拍攝狩獵中的豹或你自家沙發上的貓，都會是很受歡迎的題材。但是小心，這個領域的競爭特別激烈。要靠拍攝自然歷史維生相對困難，你不常賺到佣金，偶而你會有機會替書籍拍攝，而很多頂尖的攝影師是透過圖庫行銷他們的作品。你必須要和世界頂尖攝影師競爭，但這不表示你不會成功，只要對此真的有興趣，也很投入。

材質和背景

　　隨時注意周遭材質和圖案有趣的事物。也許它們看起來很普通，並不值得拍照，但事實卻證明它們可能為你賺得可觀的稿酬。有時候設計師的確需要簡單的材質當作背景，用來凸顯某一頁設計。

　　拍攝背景並不容易。自然界和人工的世界充滿現成的背景，你只需要適當裁剪後拍攝。首先，確定相機是以正方形拍攝物體，運用小光圈到中光圈如f/8到f/16，保持畫面清晰。

　　一旦你開始尋找材質影像，你會發現到處都是，石牆、地毯、窗簾、水滴和金屬板，這些是其中一些例子。或者，你也可以自己設計簡單的靜物場景。到當地超市或五金行逛逛，你會得到很多靈感。你可以把碗或盒子裝滿東西，如義大利麵、釘子、螺絲，和米，然後以日光或攝影棚燈光為光源拍攝。

日常事物

　　拍攝圖庫照片時，你很難列出任何不值得拍攝的物體名單，你在書上、雜誌、宣傳手冊，或網站上看到的物體，就是值得拍攝並投稿的物體，因為其他照片買家也會有此需求。

　　當我們想要拍攝某些影像，通常是比較光鮮亮麗的物體會吸引我們拍攝，但實際上圖庫的需求也包含平淡無奇的日常事物，如停車場、某人正在寫感謝函、迴紋針、房子外面的「出售」看板、口紅，或排隊的人

全拍了
圖庫的需求千百種，所以記得拍攝任何事物和所有事物。

們。拍攝任何照片，但嘗試以創新的方式拍攝，不要只是簡單的記錄場景。

精確的圖說和關鍵字

　　大多數尋找圖片的買家都是上網搜尋，他們輸入關鍵字搜尋，跟你使用搜尋引擎一樣。有時候，由於圖庫網站上有上百萬張圖片，搜尋變得像是在大海中撈針一樣。

　　為了確保當別人搜尋圖片時，你的圖片能夠快速被找到，你必須加上完整的圖說，運用任何跟照片相關的字眼。舉例來說，如果你拍攝了大笨鐘的照片，你會加上的關鍵字應該要包括：大笨鐘、國會、西敏市、鐘、時間、南方銀行、英國、大英帝國、觀光聖地。其他可以用的還有Charles Barry、Edward Dent、Sir Edmund

Beckett（建築師和設計師）、時鐘、手和臉。

你必須加上精確的圖說，因為買家信任這些圖說，並根據關鍵字搜尋。如果你把資訊搞錯了，你有可能會惹上大麻煩。如果報紙買了一張塞爾維亞的照片，結果發現其實是格瑞那達，當讀者們紛紛來信指出錯誤，你就要付出很大的代價了。

你在家工作時比較不會犯這種錯誤，但是當你出外旅行時你必須特別小心。別以為你可以在西班牙南部拍照拍了兩個星期，事後還能簡簡單單把每張照片搞清楚。當你回到家中，你會發現這個白色小

鎮和另一個很像，所以隨時做好詳細的記錄是很重要的。

將每個地方的檔案予以編號，並記錄下你去的時間和地點。如果你在數位相機上設好時間，就不容易出錯。如果記錄顯示你是在六月五日到七日之間在格瑞那達拍攝，數位檔案顯示六月六日，那一定是格瑞那達沒錯。

▋留白讓照片更好賣

很多自由攝影師是從業餘攝影師開始起步的，然後邊拍邊學，也從攝影雜誌上學習，但是這樣會造成一些問題，尤其當我們留意到構圖的時候。

攝影雜誌通常鼓勵攝影師將主題填滿畫面，讓影像的張力和吸引力達到最大。但是以專業攝影的角度來看，這未必是最好的方法。你必須記得，照片以不同的方式被使用，所以盡可能提供設計者選擇性會有很大的幫助。

其中一個方式，就是留白多一點，這也能讓照片更有賣相。如果是封面照片，這點尤其重要。如果這張照片佔滿封面空間，你必須預留上方的標題空間，還有一邊或兩邊的內容提要空間。

這跟把照片用在雜誌內頁一樣，用在廣告和海報上也是如此。設計師通常需要空間處理標題或文案，所以會找尋適合的影像。

很多自由攝影師會採取比較細心的作法，當拍攝很有銷售潛力的照片時，拍一

自己建立圖庫

如果你喜歡當自己的老闆，不妨考慮自己建立圖庫。最大的優點就是你可以得到百分之百的稿費。缺點則是你必須負責所有行銷、銷售、發票，及文件處理工作。要想成功，你最好能專精於一個地理區域，或是一項嗜好；如基督教生活、大麗菊、蒸汽火車，或浮潛。這樣人們才會認識你，需要時才會想到你。建立一般圖庫就沒有意義了，因為你無法與跨國的大圖庫競爭。不過如果你選擇一個單一領域並深度化的經營，就會吸引尋找專業圖片的買家。經過一段時間後，你可以擴展圖片內容，或許在大麗菊以外再加上海棠，或除了基督教再加上一般宗教，不過保持清楚的方向還是很重要的。

自己經營圖庫的話，必須確保你能同時兼顧拍攝和經營面。除非你只做攝影棚攝影，你無法同時在辦公室又拍攝照片。買家幾乎已經習慣立刻取得照片，如果你無法待在辦公室，你就必須雇一個助理在你不在時幫你處理。攝影師建立圖庫並非不可能，很多人甚至很成功，但是你必須經營得很好，攝影也很專業，才能成功。

張經過仔細裁剪的照片，再拍一張留白較多的照片，後者只要退後一兩步拍攝，或是把變焦鏡頭拉回拍攝即可。如此一來你兩種照片都有了。

多次。即便每次的稿費有限，累積起來就不算少。多拍攝這樣的照片，你就等於逐漸創造固定的收入。在圖庫多投入一些照片，你就有可能以此維生。

◼ 你能賺多少

從圖庫攝影賺錢，相對來講是比較單純的。如果你拍攝有趣的照片，品質也不錯，你應該可以和圖庫合作沒有問題。照片會賣出，你會得到固定的稿費。至於靠圖庫攝影維生，這又是另一回事了。我認識幾個有如此能力的人，不過他們只能算是少數例外。這真的不簡單，而且越來越難了。近來競爭激烈，越來越多的業餘和專業攝影師加入接案的行列，市場上流通的照片量非常的大。

但是，別讓這狀況影響你。正面一點來看，大部分圖庫的全球化，表示一張照片可以銷售好幾次，可能一年100次或甚至更

◼ 反映趨勢

保持高銷售的關鍵之一，就是隨時注意市場趨勢，並超越趨勢，所以必須時常收聽新聞，看報紙。大多數圖庫會印製一份「需求」單，列出買家想要的照片，並流通於圖庫特約攝影師之間。這就是個有潛力的金礦，因為你可以把拍攝集中在報酬最高的範圍中。仔細研究這份需求單，找出你打算拍攝的主題，盡快開始進行。你越能反映趨勢，你能賺得的收入就越多。

專業攝影師檔案：史提夫‧艾倫

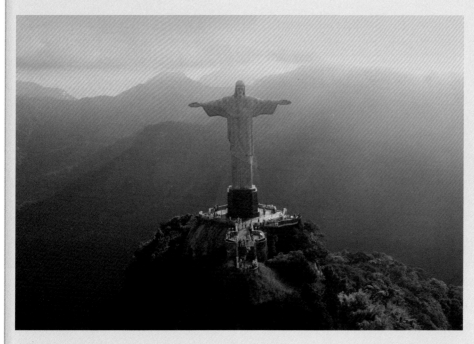

里約熱內盧
很多地方是富有象徵意義的，例如這個在里約熱內盧的雕像。

「我今年稍早曾經旅遊全世界，拍了一片《世界景點2》的CD」史提夫說。「我在大約兩年前拍攝了《世界景點1》，那是我第三名的暢銷作品，所以再拍續集似乎是明智之舉。現在我在拍的是《北美景點2》，因為大約18個月前我拍了《北美景點1》，而那是我的暢銷作品第一名。我今年一直在旅行，已經去過南美、澳洲（伯斯、艾爾斯岩、大堡礁、雪梨、墨爾本）、紐西蘭（北島和南島）、大溪地、復活島、聖地牙哥、巴西、布拉格、柏林、羅馬、莫斯科、聖彼得堡、加拿大（蒙特婁、溫哥華），還有美國（芝加哥、紐約、華盛頓DC、洛杉磯、西雅圖、舊金山）。基本上，我拍攝的照片就是你在旅遊手冊上會看到的那些照片。

30年來，史提夫‧艾倫（Steve Allen）是一位商業／產業攝影師，但是他一直也是圖庫的特約攝影師。當他在2000年搬到北英格蘭的北約克夏時，他的收入在預期中一度銳減。那時後他才開始比較認真把照片投到圖庫去。一開始主要是投到Getty圖庫。直到2001年底，他開始跟洛杉磯的一家公司Brand X Pictures合作，這家公司專門製作免版權的CD。

之後，史提夫創作了一系列CD：目前有21張正在銷售中，兩張正在製作中。這些CD一季大約為他賺進八萬美元。如你所見，這可是很大的一筆錢。

當Brand X 擴張他們的經銷通路後，生意一飛沖天。現在，除了他們自己的網站，史提夫的照片還出現在全球其他30個網站上，包括Corbis的網站、Getty，還有Alamy。當然，Brand X Pictures不只是銷售CD系列，他們也賣單張照片，這些照片跟CD一樣，也是利潤很高。

「當你在世界各地旅行，你必須事先計畫，才能在一年中最好的時機到大部分的景點。你不能期望反正先出門再說，然後就能在最佳時機到達所有的地點。這有時候必須有所妥協，但是我的方式是在第一次旅行時，拍攝南半球，那時後大部分地方的氣候都不錯。等我到歐洲時已經是五月初了，到處天氣都很好，除了莫斯科有點陰天。」

「我在每個地方大概都待三天，如果拍攝不順利，而且我剛好是在都市中，我就專注在夜景上。夜景在天氣不好的時候看起來還是很棒，就算下雨，街燈和路上的積水還是有美化的作用。」

「Brand X的銷售大約佔我收入的九成。另外一成在Getty 和Alamy。我在Getty有200張照片，一年可以有25,000美金的收入。目前在Alamy大概有1,280張照片，一年有20,000美金的收入。」

「我真的很喜歡拍攝旅遊照片，但是每次長期旅行後真的很累。我不能說我喜歡坐在機場貴賓室裡，但這又是無法避免的過程。」

加拿大圖組
把同一地點的許多張影像組合，可以創造代表性的組合照。

夜間橋樑
城市的夜間展現不同的質感，也常常成為最佳的拍攝時機。

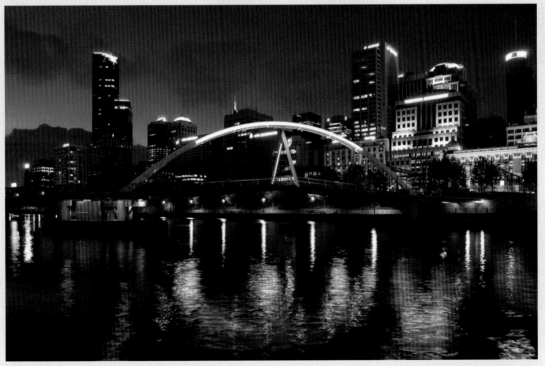

3 社交 活動攝影

專精於人物攝影的攝影師我們稱之為社交活動攝影師。活動主要有兩個領域：一是婚禮，一是人物肖像。大家雇用攝影師，把自己，家人，或小孩交給攝影師，有時候是為了特殊日子，如生日、紀念日、訂婚、畢業，或成年禮。有時候他們只是希望有動人的人像照片可以掛在牆上。由於大多數人都有相機，他們要的是可以超越自己能力的作品；一張經過專業燈光和構圖之後的肖像，捕捉了主角的個性。

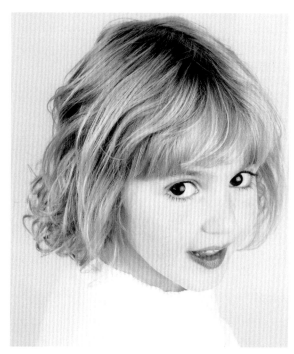

大頭照
人像攝影除了攝影之外，也跟與人的互動有關。

■ 社交活動攝影的優點

社交活動攝影可以是收入豐厚的事業，尤其對那些在市場頂端已經找到位子的人來說。想入門也不難。任何人都可以擔任婚禮或人像攝影師，很多專業攝影師也是從業餘攝影師開始起步的，在晚上或週末的時候兼職拍攝。經過一段時間，當他們的工作量增加，慢慢成為全職攝影師。只有當你自信攝影收入足以付清帳單時，你才能辭掉目前的工作。

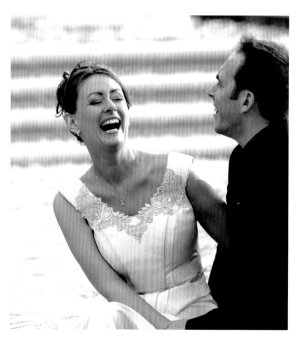

婚禮
雖然結婚的人越來越少，婚禮攝影仍是收入不錯的行業，但是競爭也很激烈。

社交活動攝影是成為專業攝影師一個安全且相對有保障的途徑，而且你只需基本開銷就能逐步成功。曾經，很多社交活動攝影師在市中心擁有攝影棚以吸引過路人的興趣。然而，租金的高漲讓很多攝影師在家上班，選擇戶外拍攝，或是將一兩個房間改裝成為與客戶談話的會議室和拍攝空間。也有些攝影師則買下有附屬建築的房子，創造攝影專用的空間。

成為社交活動攝影師可以是很有成就感的。經過一段時間你會在社區間成名，如果你是個優秀的攝影師，還會得到尊敬。

■ 所需技巧

由於人物和婚禮攝影看起來相對簡單，所以千萬別低估了所需具備的專業技巧。因為工作的絕大部分在於拍攝人物，人際關係技巧是很關鍵的。你將會面對各式各樣的人，從不同階層、宗教，到不同文化。如果你想得到放鬆後的結果，你必須能夠很快的讓他們感到自在。這是極端重要的。如果你害羞或在人群中手足無措，這對你來說可能就不是個合適的領域。你不見得需要活潑外向而且健談，雖然很多成功攝影師就是如此，但是擁有溫暖親切的個性才能在這一行長久。

你必須能夠讓個人和團體在舒服的姿勢和合適的燈光下，才能呈現出他們最美好的一面，將任何缺點淡化，強調優點。這或許是個挑戰，尤其當你面對正在學步階段好動的小嬰兒，或者怕上鏡頭的青少年，他們不見得會樂意和你配合。

你也必須能夠吸引客戶，也就是說你要能夠自我行銷。一般人很少在一年內拍攝好幾次人像，一生中也頂多結婚兩三次，所以常客不多。這表示你必須常常開發新客戶，甚至可能要花比攝影還要多的時間在這上面。

很多生意都來自於口碑，你越能令目前的客戶滿意，你就越能吸引新客戶。新娘的姊妹有一天也會結婚，你拍攝人像的主角的鄰居可能想幫他的兒子拍攝畢業照。

最後，如果你想過著好生活，你必須懂得銷售。單純地把照片秀給客戶看，並接受他們的訂單，這對你幫助有限。你必須懂得呈現出作品的吸引力，讓每個人都在你身上花下大筆拍攝費。

獨特的風格
近來，客戶們都在尋找不同且獨特的拍攝方式。

婚禮攝影

　　雖然現在越來越多的新人決定同居就好，而且三分之二的婚姻以離婚收場，但是每年還是有上千個新娘走上禮堂對著她的新郎說「我願意」。這表示技術好的婚禮攝影師在市場上仍有穩定的需求，而你可以成為其中的一位。專業攝影中有少數領域是比較容易入門的，婚禮攝影就是其中之一。所有的事情在現場完成，所以你不需要有攝影棚或場地；大多數婚禮都在週末舉行，所以你可以同時保有週一到週五的工作。此外，你起步所需的器材也相對的比較容易負擔。

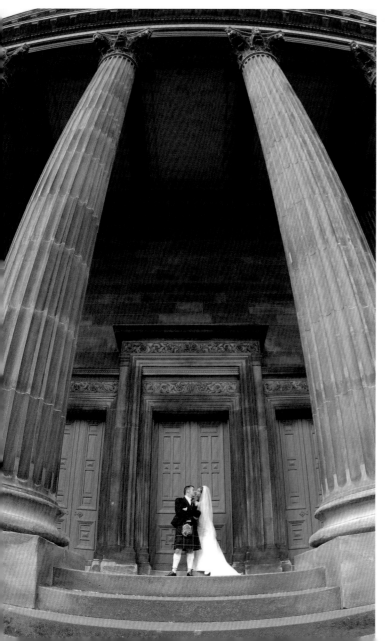

■ 準備開始

　　如果你平常就會拍照，你認識的人應該已經要求過你幫他們拍攝婚禮，可能是請你幫忙，也可能是會付費的。這很常發生，也是很多攝影師起步的方式。或許你會拒絕，因為你發現婚禮攝影遠比看起來要困難，你也不覺得有信心可以做好，但是你還是有興趣可以參與。或許你同意嘗試，但不能保證結果會如何，而且已經有了一些經驗。

　　不管是哪種狀況，你都還需努力。你必須記得，婚禮攝影是非常嚴肅的工作。這是無法重拍，也沒有第二次機會的。你拍的是一個無法重複，一生只有一次的場合，而且有責任為參加的每一個人製造高品質的影像，捕捉當天的點點滴滴。你不能就是到達現場，就開始拍起快照。

　　在有些攝影領域中，你可以從錯誤中學習。如果你拍攝的建築物拍得不好，也沒有任何傷害，你隨時可以回去再拍一次。婚禮就不能如此了。你第一次就必須拍好，每次都必須拍好。

同中求異

婚禮攝影的競爭也很激烈。要從眾多攝影師中脫穎而出，你必須拍出與眾不同的照片。

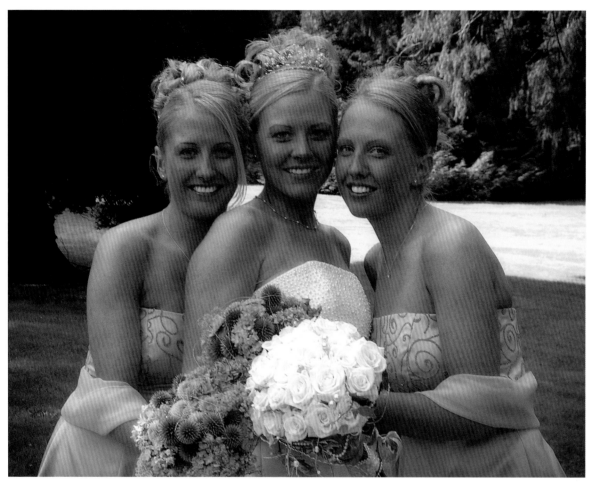

■ 發展技巧

有些人對於婚禮攝影特別有天賦。從第一次婚禮，他們就發現可以輕易面對拍攝時的壓力，甚至樂在其中。有些人不覺得輕鬆，拍起照來也比較小心翼翼。

好消息是你可以參加訓練課程學習婚禮攝影的相關技巧。這可以在你剛開始接案時降低出錯的風險。這類課程持續好幾個月，讓你逐步熟悉各項技巧。

不過，最好的學習方式，還是去擔任有經驗婚禮攝影師的助理，最好能做上一

季或更久。這會給你一些實際的觀察，你也能學到無價的秘訣，面對各種不同的狀況。但是要找到這樣的機會也不容易。當地攝影師應該不太願意幫這樣的忙，因為一旦你學會了，你就成為他的競爭者，所以你可能需要到較遠的地方尋找。

■ 累積經驗

你第一次拍攝婚禮的那天終將來到。因為有很多事要顧及，壓力會很大，風險也很高。但是，大部分攝影師都克服了這一

新娘的姿勢
婚禮攝影是一項極度需要技巧的專業，不是一夜之間就能勝任的。

捕捉一剎那
一張謹慎構圖的婚禮照片可以保存新人特別的一天，並持續一輩子。

關，並從過程中學到很多。漸漸的，通常透過口碑，別人也會找你拍攝婚禮，於是你慢慢累積了一些經驗，然後呢？

然後你可以繼續下去，到處拍攝婚禮，除了原本的工作以外。這會幫你賺取額外的收入（當然，你必須報稅）。不過，一旦嚐到了這個滋味，很多婚禮攝影師渴望脫離朝九晚五的工作，當個全職的攝影師。如果你有天分，婚禮攝影可以是收入豐厚的職業，而且也很有成就感。

你必須有經營自己事業的天分，也就是凡事自己處理。你必須要能定期吸引客戶，向他們銷售你的服務，記錄下所有細節，討論他們的需求，製作報價單，寄送完成的照片，然後確定收到應有的報酬。

互動
別只叫大家面對鏡頭拍照，請他們有所互動，而你在最佳時機按下快門。

如果你喜歡婚禮攝影，但不是對自立門戶很有興趣，你也可以考慮成為攝影工作室的特約攝影師，以固定的費用接下拍

攝婚禮的案子。這個方式的好處是減少麻煩。你帶著自己的器材抵達現場，拍好照片，然後交給攝影工作室處理。然後，如一切都很順利，你就可以接下一個案子。

創造作品集

成功完成第一次婚禮拍攝案子是非常重要的，就像賜予你充足的信心去做其他工作一樣，第一次的成功讓你擁有一組照片，可以秀給潛在客戶。你的朋友和家人可能因為你的名聲找你拍攝，一個完全的陌生人則需要看到你作品的品質。

如果你想進入這一行，又沒人找你拍攝婚禮怎麼辦？最好的方式之一，就是自己籌畫一個假的小型婚禮，你就能拍出一組照片呈現世人。跟服飾店租借服裝，請你朋友中的俊男美女幫忙扮演新郎新娘，還有其他朋友扮演家人和來賓。然後拍攝很多照片，包含多種風格，以及不同的地點。

可能的話，重複這個過程至少再拍攝兩組新人，才不會感覺你只拍攝過一個婚禮。你的目的不是要欺騙潛在客戶，而是要讓他們知道你的能力。畢竟，這些照片都是你拍的。

建立網站

除了創造作品集呈現給潛力客戶看，你也需要盡快建立網站。沒錯，這是另一筆開銷，但這可以從網站廣告將人們吸引過來成為你的客戶。你也可以設計一些促銷活動，不然潛力客戶無法找到你。

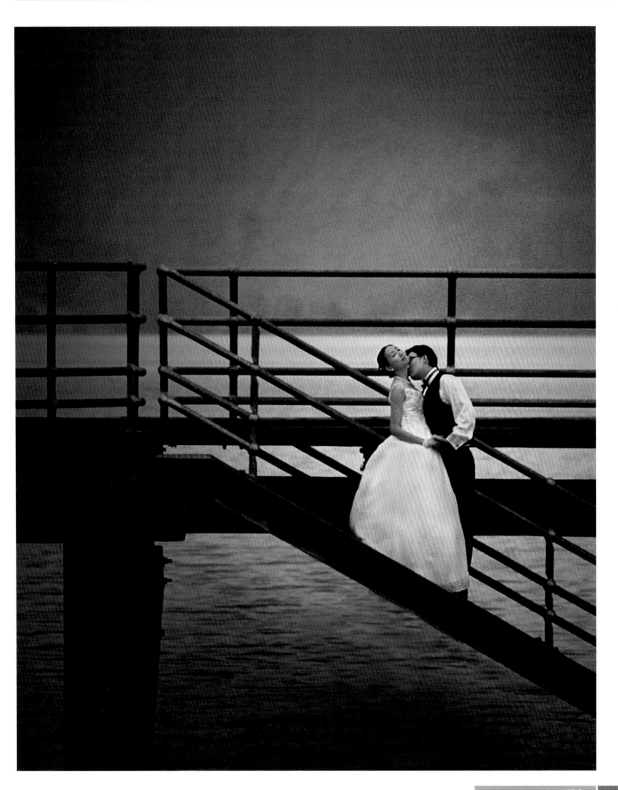

一開始，一個基本網站呈現你的一些攝影作品，描述你工作的方式，並附上聯絡方式就足夠了。不需要放太多訊息，因為你希望大家打電話給你。要以省錢的方式宣傳你的服務，可以製作傳單發送給婚紗店，在當地報紙經銷商或健身俱樂部貼海報，參加婚紗展。最後你應該在當地電話簿刊登廣告，這仍是許多新人尋找婚禮攝影師的第一選擇。費用雖然合理，但考慮你初期的報酬，或許這項開銷無法被合理化。

■ 婚禮攝影技巧

要能成功拍攝婚禮，關係到有組織的管理當天狀況，拍攝時結合紀律和外交技巧。你可以捕捉關鍵活動的時間有限，你必須動作快速又有效率，並在一群沒有耐心的客人的注視下完成。所以，如果你無法面對壓力，別想要當一名婚禮攝影師。

除了拍攝技巧，你也必須擅長與人相處。你應該要能誘導新人做出生動自然的表情，甚至在他們感到緊張時。很多成功的婚禮攝影師都很外向，能夠領導全場，彷彿馬戲團裡的表演指導者，或秀場導演。他們通常隨時準備了開玩笑的素材，和滿滿的自信。不過如果你比較內向，也別擔心。也有很多成功的婚禮攝影師在現實生活中是害羞的，但是後來學會在婚禮的眾人面前就能打開「表演電源」。

■ 事先計畫

俗話說「不準備就是準備失敗」，這句話不只在婚禮攝影時適用，也適用於其他任何領域。你事先準備越充分，你就越容易成功，整個過程從你開始和新人說話時開始。試著盡量瞭解當天的任何安排，並記錄下來。當你一次只負責一個婚禮，很容易就能記住所有細節。但是當你同時

演戲
婚禮照片不需要太過嚴肅。鼓勵新人們在鏡頭前演戲，你才能拍出更多樣性的照片。

負責好幾個婚禮，你就必須有詳細的筆記，才知道什麼時候該做什麼。這是個宗教或一般婚禮？新娘會從家裡或其他地方出發？典禮現場會有多少來賓？典禮何時開始？婚宴在哪裡舉行？來賓幾點開始用餐？你必須配合整個時間表進行攝影，而非試圖改變它。

如果可以的話，請在婚禮前一天到教堂或法院登記處，和婚宴招待處看看，瞭解一下現場。你可以先看好拍照的最佳地點，並考慮不同天候下的拍攝方式。

經過一段時間，你會熟悉當地最受歡迎的結婚場地，累積一堆點子供你每次回去拍攝時參考。你也可以尋找一些地點，帶新人前往拍照，如果婚宴是在酒吧或餐廳舉行的，而典禮舉行的教堂被不上相的磚牆所包圍。不論環境如何，大家都期望你拍出好照片，所以當地公園可以是你的救星。我曾經看過一個婚禮攝影師在一個大城市周邊的木造建築拍照。所以眼睛睜亮，別錯過任何機會。

假以時日，你會跟當地牧師更熟識，並瞭解他們的規定，這些規定有時差異很大的。由於你需要他們站在你這邊，如果他們不喜歡你，可以讓你的日子很難過。保持好關係是很重要的。舉例來說，有些教區牧師禁止在教堂拍照，有些則允許在有限的光源下拍照。很少有人允許你在閃光燈下拍照。當你每到一個新教堂前，先打電話給教區牧師。有些教堂對於紙花也有規定的。因為下雨時，紙花碎掉，有礙

觀瞻。如果你鼓勵來賓在禁止灑紙花的教堂灑紙花，痛苦會隨之而來。

學習不同文化的婚禮儀式也是個好主意，你才知道該如何配合，例如猶太或錫克教婚禮。研究看看該拍哪些照片，是否有哪些狀況不適合拍照。

驅動力
有趣婚禮照片的極限在於你的想像力，以及你拍攝主角的參與意願。

■ 婚禮攝影器材

大多數婚禮現在都是以數位拍攝，雖然有些人還是偏好用中型相機如Hasselblad，因為品質好，而且容易控制。有件事是肯定的：如果你希望成為令人信賴的婚禮攝影師，你的設備必須比大多數現場來賓的要好。一台中價位的數位相機不會為你帶來多大的信心。偶而你總會遇見某位客人

婚禮照片檢查單

以下是教堂婚禮中需要拍攝的主要照片，但還是要先和新人討論，看看他們是否有特殊要求。

- **典禮前，在新娘家**

 新娘做好準備；髮型和化妝完成；離開家中；捧花、鞋子、禮服的細節；避免使用閃光燈，利用既有光源，必要的話設定高ISO值。

- **在教堂中，典禮前**

 來賓陸續抵達；新郎和伴郎抵達；新娘和父親從車上下來；新娘和父親進入教堂。

- **典禮當中（如果允許拍攝的話）**

 教堂內部；新人和牧師聆聽誓言／交換戒指（通常不用閃光燈）；新人離開教堂；來賓灑紙花（有時不被允許）。

- **典禮之後，在教堂前或接待處**

 照分組拍團體照，從新娘和新郎開始；新娘獨照；新娘獨照秀婚紗；新郎獨照；新娘和新郎合照；新娘和新郎親吻；新娘和新郎秀手上婚戒；新娘和伴娘；新娘和新郎和新娘全家，然後是新郎全家；新娘和父母；新郎和父母；全體團體照。

- **婚宴現場**

 演講；切蛋糕（如果可以，事先把蛋糕放置好）；第一支舞；來賓；餐點；花束等細節。

帶著很炫的相機來炫耀。別落入跟他們競爭的陷阱。最好的方式是稱讚他們的技巧，而且把他們當成非正式的助手。請他們幫忙舉反光板之類的，把原本競爭的局面轉變成有用的幫手。

器材最重要的問題在於，你必須能夠在客戶要求的大尺寸照片下，仍保持高品質，至少要50×75cm，最好是100×125cm。現在的高畫素機型就能達到這種效果，舊款的35mm相機可能就沒有辦法了。

完全可靠的相機到目前為止尚未發明，所以你還是需要備用相機。如果你只帶一台相機到婚禮現場，你是在找麻煩。如果你負擔不起兩台專業相機，選擇一台專為進階業餘者設計的相機當作備用相機。這在預算上可以節省許多，但在緊急時還是可以製造專業品質的影像。

別在婚禮時才開始要熟悉你的相機。之前就該花點時間把相機的裡裡外外搞清楚，甚至眼睛蒙起來也能操作，這其實就是拍攝婚禮有時候會有的壓力。

現在大部分相機沒有電池就無法使用，所以你最好攜帶兩個備用電池並充好電。你也需要準備閃光燈的備用電池，如果你用閃光燈的話。

每次拍攝婚禮時，你的器材必須保持在完美的工作狀態。定期使用它，尤其在冬天當婚禮相對減少時，並仔細檢查。數位相機比較單純，你很容易就能知道所有狀況是否正常，只要你拍幾張照，然後刪除

看看。最好也先拍張照，然後在電腦上看看，確保鏡頭上面沒有污漬，否則你得為了一根頭髮，花上好幾個小時在電腦上修圖。

如果你是用軟片相機，確保快門和光圈功能正常，測光表的測光也很準確。檢查閃光燈會正常運作，並仔細檢查所有鏡頭，用乾淨的布把前後都擦乾淨直到沒有污點。

■ 鏡頭選擇

拍攝婚禮時，不斷變換鏡頭會是你最不想做的事。理想上你需要一個變焦鏡頭可以從廣角到中距離的望遠，你才能從團體照轉換到單一個人照而不需變換位置。最大鏡頭光圈如f/2.8讓你可以不用閃光燈就能拍攝典禮，也不需調高ISO值。以廣角鏡頭近距離拍攝，製造一種近在核心的感覺，而非冷漠的觀察者，雖然望遠鏡頭可以讓你近距裁剪，並讓背景呈現模糊。

鏡頭選擇
一個大範圍變焦鏡頭是很有幫助的，可以協助你完美擷取畫面。

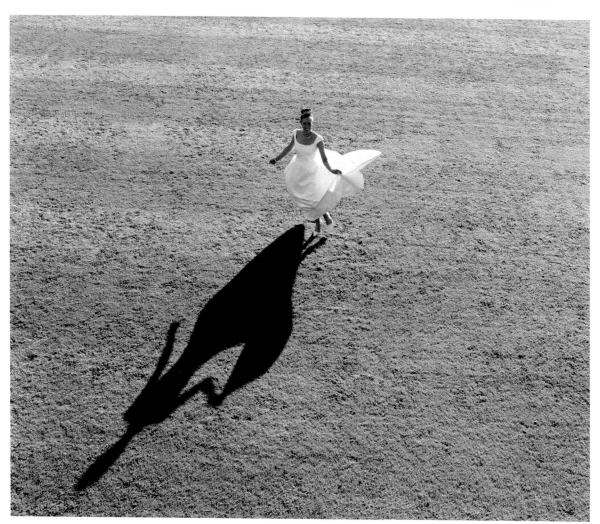

■ 測光

拍攝婚禮時必須特別注意的就是測光。如果你只是用照相機內建的測光表結果拍攝，那可能會有問題。你可以想像白色婚紗在陰影下的樹叢前面，暗色西裝在白色的石牆前方，將導致相機測光表如何的迷惑嗎？或者，更糟的是，在晴朗的天候下，當陰影深且廣，特別是在中午時太陽高掛空中時，如此大的對比是一般相機和數位相機都無法精確捕捉的。這表示你必須小心控制，別讓相機過度曝光，因為你會失去光亮處的細節。

如果是用數位相機，其中一個選擇是將曝光減一格，但是之後你必須靠電腦把每張照片加以調整，整個過程會更花時間。最簡單的方式，是避免讓拍攝主體置於陽光下方。讓他們站在樹下，避開強光，或是站在牆面或建築物的陰影下。如果周遭沒有這樣的環境，那只好朝著光的方向拍攝，所以主角的臉和服裝不會直接受光。

曝光也應特別謹慎，你必須確保陽光不會直接打在鏡頭上，造成強光效應。投資一個分離式的手持測光表是很值得的，這可以在複雜的光源下保證精確的曝光。

有些攝影師喜歡用內建式閃光燈來打亮主體的臉部，並在拍攝浪漫時刻時在眼睛上加上閃耀的星星，但是別做過頭了，不然照片看起來會不自然。大部分外接式閃光燈都有電力控制裝置，讓你可以用1/2或1/4的電力，製造比較細緻的效果。但是，很多婚禮攝影師只有在必要時，例如切蛋糕時，才會用閃光燈，在戶外則是絕對不用的。

如果是拍攝個人或新人，反光板是個比較好的選擇。白色應該是最適合婚禮的，銀色或金色可能就太強了，會製造光點。拍攝時還要顧及反光板並不容易，最好有助理可以幫你舉在合適的位置。助理可以是你的工作伙伴、朋友，或是對婚禮攝影有興趣的人。助理也能在你工作時幫你看好攝影工作袋、幫你準備好器材，安排來賓拍照。

■ 天氣狀況

晴天通常讓大家心情好，但是天稍陰一點的光線比較柔和，比較適合婚禮的拍攝。你也不需要擔心強烈的陰影和大家眼睛會睜不開的狀況。但是，天氣不是你能掌控的，除了前一天晚上看氣象預告，瞭解一下狀況。身為婚禮攝影師，你會遇到各種狀況，從狂風暴雨到炙熱難耐的天候，不論在哪種狀況下，是否能拍出好照片就全靠你了。

當天氣冷或濕，事情會進行得比較快。新娘不會在教堂外待太久，她會很快進入室內。所以你沒有太多時間，必須對快速變化的環境做出適當反應。典禮之後，你只有有限的時間可以拍攝團體照，因為大家只想待在室內。如果婚禮當天下大雨，

背景故事
背景不需要老是平淡無趣。運用這張看板作為背景，創造出與眾不同的婚禮照片。

包含的元素
新人可能花了不少錢在車子、捧花、和禮服上，所以拍照時記得別忽略它們。

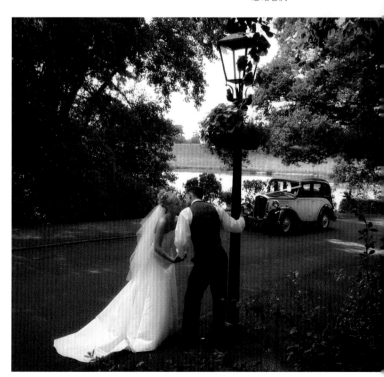

你可以運用雨傘當作道具,製造有趣的照片。記得在車上隨時準備幾把傘,但是確定傘上沒有任何品牌標誌。

當天氣預告是壞天氣時,最好有備案拍攝室內照片,如果可能就藉助窗外光源,或是準備攜帶式攝影棚燈光。

■ 婚禮攝影的風格

婚禮攝影的風格在這幾年經歷了明顯的

轉變。大多數新人還是喜歡傳統的方式,讓攝影師掌握姿勢和燈光的主導權,但很多新人也希望有記錄式的照片,顯得比較自然不正式。

有些攝影師擅長某一種風格,吸引喜歡這類風格的客戶。但是如果你希望將潛力發揮到最大,你最好鑽研多種風格,屆時可以投新人之所好。有時候你會在相機前發號施令,請大家配合拍照,有時候,例如大清早當新娘忙著準備時,你就必須化為隱形,至少以不干擾到新娘的方式拍照。

記錄式風格,就是你一樣拍攝現場活動,但是不事先安排,只要捕捉自然的畫面,所以影像會有一種輕鬆即興的感覺。但是,還是要小心處理,避免照片看起來像是來賓拍的快照。很多你看過的得獎的記錄式婚禮照片,其實有部分還是安排好的。攝影師可能會請所有伴娘集中在一個定點,然後請她們開始聊天,趁她們互動自然時再出其不意拍攝下來。

還有一種很受歡迎的方式是「婚禮故事書」,捕捉婚禮當天的每一刻。理想的安排是請夫妻檔的攝影師一起合作,或者各請一位男女攝影師合作,再平分報酬。男攝影師和新郎開始這一天,女攝影師則陪著新娘,各自記錄當天的過程,例如化妝或上酒吧壯膽,然後大家在典禮中團圓。其中一位攝影師專注於團體照,另一位則專門拍攝速寫。當然,有兩位攝影師拍攝,價錢會比較高,但是希望鉅細靡遺的新人是不會在意的。

速寫

速寫和記錄式的婚禮照片很受歡迎,新人的神態被自然捕捉,而非擺出正式的拍照姿勢。

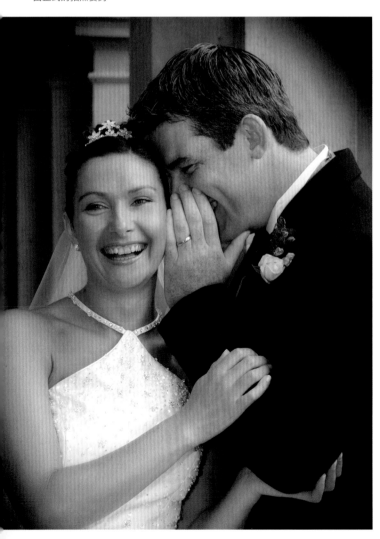

你可以閱讀市面上的結婚雜誌,讓自己隨時跟上婚禮攝影的最新風格。一般來說,新人希望同時擁有傳統婚紗照和比較具創意的拍攝方式。有些婚禮攝影師以自己的觀點為先,視自己為藝術家,針對自己創作的風格影像收取昂貴的費用。通常新娘對照片比較有興趣,在乎婚禮的風格,還有照相的結果。她希望你確定能捕捉到她所期待的童話式婚禮。所以你的責任就是讓婚禮看起來比實際上要美好。要達成這個目標,你必須隨時注意觀察,捕捉戲劇化和親密的鏡頭,例如新娘和新郎在教堂第一眼相望的瞬間、頭紗蓋在新娘臉上時,或是伴郎發表演說時來賓的表情。你必須創造一種合作氣氛,感覺是你和新人一起製造最棒的影像。

■ 面對來賓

你必須要能很有效率地和來賓合作,有時候,這些來賓並不好應付。如果你失去了他們的合作意願,你會發現你面對的是一場叛變。第一個要面對的是組織好團體照位置。你必須快速有效率地進行,如果時間拖得太久,來賓們會失去耐性。這在當你在教堂拍團體照時尤其如此,因為那裡無事可幹,很容易覺得無聊。如果是在婚宴場所,至少來賓們可以找地方坐,或拿飲料喝。

除非新人堅持,別嘗試拍攝每一種家庭組合照。如果他們堅持,最好說服他們放棄這個念頭。建議你最多拍攝八組家庭照,新娘的家人、新郎的家人、伴娘和伴

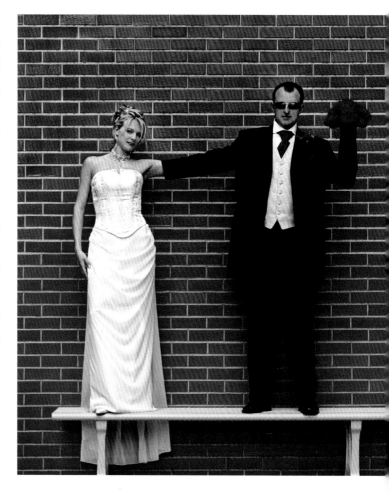

郎等等,最後加上全體團體照包含所有參加婚禮的人。從商業的觀點來看,反正沒拍的那些常是大家不會去買的。

試著控制團體照的拍攝在15分鐘之內,最多不超過20分鐘。要避免耽擱時間,事先向新人問清楚應該包括哪些人,有哪些複雜的家人安排或政治面是你必須謹慎處理的。請新人指定一位大家都認識的人來幫你組合整個團體,所以如果新娘的母親不見了,就會很快發現,避免耽擱。

趣味和遊戲
沒有理由說你不能製造強調趣味性的個性婚禮照片。

不怕冒險
準備一些點子提供給新人,你有可能拍出值得紀念的照片。

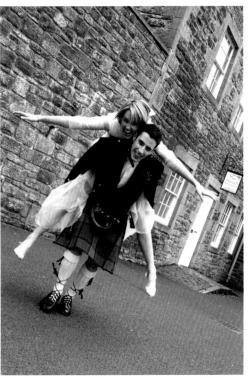

如果你事先就到不同的地點觀察過,你很清楚哪裡最適合拍照。不妨考慮運用自然的背景和道具,例如運用台階讓團體照的成員錯開,確保每張臉都能清楚呈現。要拍攝到每個人的最簡單的方法之一,就是從樓上的窗戶往下拍,請大家臉朝上看著你。

■ 面對其他攝影師

還有一種狀況是你必須習慣的,就是有其他來賓也在你的身旁拍照。有些婚禮攝影師覺得這樣是一種干擾,但這其實是沒有道理的。這應該不是問題,因為你的照片會比別人的好,因為你的打光技巧和構圖的創意也比較好。但是,你要清楚讓大家知道,你才是攝影的主導者。告訴來賓們你很樂意為大家拍照,但是請他們等你先把該拍的拍完。將你拍攝的場景準備好,以數位或一般相機拍好,然後邀請來賓們拍他們自己的照片。隨時保持愉快有禮貌。大多數婚禮的拍攝都是透過介紹,所以你的態度會影響你日後的生意。

大部分的人在鏡頭掃到他們時,就會覺得不自在。你必須能和來賓們對談,讓他們放輕鬆,才能捕捉到他們自然的表情。讓現場氣氛保持輕鬆,尤其是拍攝小朋友時,鼓勵他們,而非命令他們。就算你想趕快拍完,還是要確定團體照經過妥善安排。留意細節,例如讓雙腳保持好看的角度,領帶要打正,婚紗要調整好,才能呈現最美的一面。

有時候你會想把新人帶離群眾,拍攝一些比較親密的照片。這類照片通常賣得最好,因為沒有人有。帶他們到一個安靜的地方是很重要的,而且讓他們獨處,他們才不會像在眾人之前那般不自在。這時你應該嘗試捕捉他們對彼此散發出的溫柔、溫暖,和愛意,所以你會希望他們彼此擁抱、緊握雙手、親吻,互相依偎。鼓勵他們兩情相忘,並忠實記錄下來。你應該也

要拍一些新娘獨照和新郎獨照。

別只注意主角,也要注意背景,還有光源的方向。這表示你會從最佳視點拍攝。

發揮創意

婚禮攝影是非常競爭的行業,所以你永遠無法暫停喘口氣。隨時尋找能夠改善你的照片的方法。研究頂尖攝影師的作品,看看他們拍些什麼照片;多閱讀一些相關文章、參加訓練課程。冒險嘗試使用長快門時間、搭配閃光燈、創造移動的感覺,或運用景深技巧製造趣味;例如讓新娘站在前方並清晰對焦,新郎則站在後方呈現模糊狀態。拍攝個人小細節,如邀請函和裝飾花朵,這都是新人精心挑選的。最近幾年,又開始流行復古的黑白攝影,這用數位相機拍攝尤其簡單。

商業面

你和潛在客戶的第一次接觸通常是透過電話或電子郵件。他們可能是從朋友那裡知道你,或是看過你的網站或廣告,或在你的工作室外看過櫥窗,於是想跟你預約時間或更瞭解你的作品。

越來越多新人透過網際網路尋找他們喜歡的攝影師,然後打電話詢問對方他們婚禮的那一天是否有空。除非攝影師有工作室,不然現在很少新人會親自到攝影師的工作室先看作品,才做決定。不過,這種情況有時候還是有的。

對於潛在客戶來說,關鍵因素之一就是

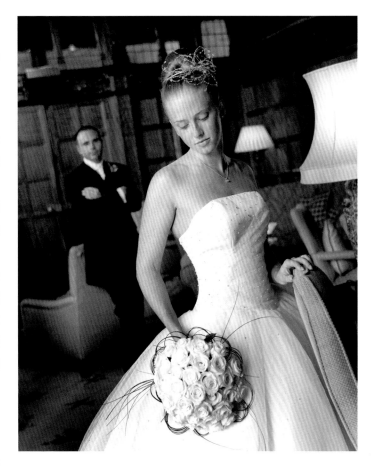

費用。這雖然不是每個人都在乎的問題,有些人只要能得到期望中的照片,花多少錢都在所不惜,但是大部分新人還是預算有限,已經計畫好在攝影上花多少錢。如果你才剛起步,如何收費會是最難的決定之一。最簡單的方法就是先翻電話簿,打電話給當地一些婚禮攝影師,瞭解市場行情。大家的價格多少有些不同,你可能會想從最低價開始,或甚至更低,因為你畢竟才剛開始踏入這行。但這有可能是個錯誤,並降低你在客戶眼中的服務價值。他們可能會認為你的價錢便宜,是因為你的

獨家照片
如果可能的話,將新人帶離賓客拍照,你才能拍到一些別人沒有的照片。

利用場地
如果婚宴是在一個上相的地方舉行,那就好好利用周遭環境。

服務不好。不過,同樣的,如果你定價很高,也很難成功,除非你真的極度有才華。不妨將定價訂在中等價位,並觀察客戶的反應。如果他們沒有退縮,還跟你預約,表示你的定價是合理的。如果很多人來預約,你的定價可能偏低。如果沒有人來預約,就表示定價太高。你的定價必須實際,要能負擔你的成本,並讓你有盈餘足以養家付帳單。

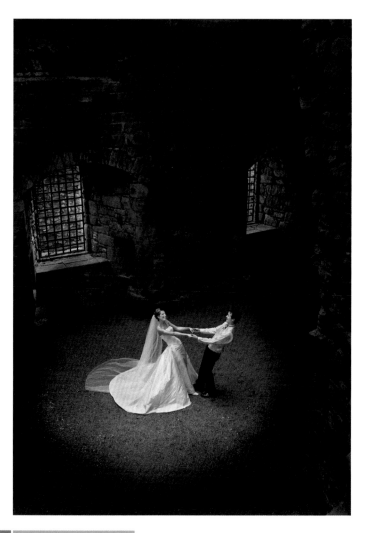

■ 婚禮組合

大部分婚禮攝影師都提供專案服務,讓客戶瞭解他們總共大概需要花費多少錢。費用的決定有好幾個因素,包括拍攝照片的數量;需要沖印的數量和尺寸;拍照涵蓋的範圍(是否包括典禮前幫新娘拍照,或典禮後的婚宴照片);是否提供相簿?如果有,是哪一種相簿?還有攝影師在市場上的行情。

大部分新人花費介於美金一千到八千元,包括婚禮拍攝,一本高品質照片,通常是30張8×6吋照片。比較低價的收費是大約美金600元,包括基本內容和一本簡單的相簿。高價位的配套則是約美金一萬五千元以上,包含一大本相簿,都是充滿創意的照片。雖然這些數字不是淨利,因為你還需要廣告費、投資在器材上的費用、沖洗照片、提供相簿等等,但是利潤還算合理,婚禮攝影師的生活品質應該還是不錯的。

為什麼有人會花十倍的價錢在精品店買一件襯衫呢?因為他們相信這件襯衫品質比較好,或是更有型。婚禮攝影也是。你的定價越高,你就能少拍幾場婚禮,仍然賺到同樣的收入。但是你的照片,還有整體的攝影技巧,必須反映在你索取的費用上。

■ 製造額外收入

不論你在市場上的地位如何,你一年能夠拍攝的婚禮數量還是有限。很多自行創

業的攝影師一年拍攝40到80場婚禮，所以你必須在每場婚禮都盡量讓收入最大化。其中一個方是就是幫新人父母或祖父母製作迷你相簿，幫新人裱框製作掛在牆上的大幅相片，也幫來賓製作裱框的新人相片。也有一種特別的「婚禮書」，就像美術設計工作室製作的那種，比一般相簿要貴很多，容許攝影師有更高的利潤。當你接了案子後，不妨在適當的時機，預售這類附加價值的商品給新人。

除非新人住得比較遠，需要透過電話或電子郵件聯絡，不然事前當面討論所有的婚禮細節是很重要的。你必須瞭解他們喜歡哪種類型的影像，給他們看他們付費會得到的照片和相簿是哪些，帶他們看過合約的內容，並回答他們的任何問題。

如果新人都能接受，就請他們先支付一筆訂金，如此比較不會有取消的狀況發生。在收到訂金之前，別把預約當作確定的事。在這場面對面的討論，你也可以瞭解是否和新人合得來。如果你有任何和他們合作的疑慮，你可以告訴他們在同一天你已經接了另一個案子了。

▌證明

過程中，會有一個步驟是挑片，就是將相片的樣張交給新人，讓新人從中挑選他們希望放在相簿理的相片。這種作法有個缺點，就是新人有可能在歸還樣張前，就先自行沖印了一些照片。現在照片通常是透過電腦來看，還有配樂，或是直接卜載到網站上。後者表示所有的來賓都能看得

取得保險

一旦你開始成為職業攝影師，也就是說當你開始收費，即便只是偶爾在星期六接案子，你還是必須確定自己有足夠的保險，不然你有可能拿到一張鉅額法律帳單，讓你破產。專業上的賠償是必要的，當你在客戶的活動中因服務不符標準而被告時，保險可以保障你。你應該也要有公共的第三責任險，所以萬一在拍攝中有人不小心被你的攝影袋或腳架絆倒而受傷進醫院時，你不需要自己掏腰包付賠償費。你可能會覺得這些保險是你早期不該有的費用，但這其實不是你可以選擇的。為了交易安全，你還是必須取得保障。

拍攝賣錢的照片
當你拍的照片越多，你能賣出的也就越多。所以，盡可能增加拍攝的多元化。

到，不論他們在世界上的那個地方。而且通常還有自動訂購系統，可以用信用卡付費，照片則透過郵寄送達。新人有時候會在婚禮好幾年後回來要照片，或許是因為他們的誓約改變了，所以請確定你把所有照片都妥善保存。

人像和孩童攝影

一提到人像攝影，你可能會先想到在大部分城市和較大鄉鎮中的照相館。透過櫥窗你會看到夫妻、嬰兒，和家庭照，在各式各樣不同的場景中。過去，當你遇到特殊日子需要留念，或只是想拍家庭照，你可能也拍過類似的照片。如果你拍過，你心裡可能也會想說：「這我也會拍」。大部分業餘攝影師拍攝人物照，為了興趣拍攝和為了利潤拍攝之間，其實只有些微的不同。而當你付帳時，你甚至會覺得：「這比我賺得還多！」

製造張力
如果你拍攝孩童可以像這張照片這麼動人，你要靠擔任人像攝影師賺錢應該沒有問題。

■ 準備開始

如果你對人像攝影有興趣，你可以有幾個選擇。選擇的關鍵在於，你希望在正職工作之餘多賺點錢，或是你希望成為全職攝影師。如果你只是想貼補目前的收入，你可以慢慢開始，穩定建立這項副業。一開始可以在家工作，一方面還能照顧到家庭。最好先告知家人朋友，和工作上的同事，讓他們知道你打算成為專業人像攝影師，然後給他們你的名片，或宣傳手冊，請他們幫你廣為宣傳。

透過親友介紹，是建立人像攝影事業的最佳方法，但也可以用很少的花費略做宣傳，在當地郵局和附近商店貼海報。可能的話，加上一兩張你的作品，讓潛在客戶瞭解你的功力。你也可以架設一個基本的網站，刊登你的各種作品，並附上聯絡電話以及大概的收費方式。

在家工作的一大優點是，你不需雇用任何員工，所以你也沒有業績上的壓力。但兼職的缺點是你只能在夜間拍照，或是週末和休假日。如果你一個禮拜只接一兩個案子，這還不是問題，但如果你接的案子越來越多，要妥善安排就會是個挑戰了。

有些業餘攝影師只要收入不無小補就很滿意了，也沒有興趣要轉為全職，有些攝影師則視此為踏入全職攝影師生涯的過程，這也是許多頂尖攝影師成功的過程。

有些人沒有耐性慢慢來，或許他們討厭他們目前的工作，或是有強烈的慾望要成為人像攝影師。如果是這樣，有幾個選擇可以考慮，包括在家工作、全部在定點拍攝、承租商用辦公室、買下人像攝影工作室或加盟。讓我們逐一探討每一種選擇。

■ 在家工作

對於全職人像攝影師來說，在家工作是很完美的方式，因為他們有足夠的空間。實際上，這表示你應該要有至少一個房間充當攝影棚，最好還有另一個房間當作辦公室。如果能有永久的攝影棚可以使用，那是最方便的，但也有些攝影師是在需要時才將所有設備架設好，拍照後就又恢復原狀的。

攝影棚可以是沒有在使用的接待室、改裝過的車庫，或是多餘的房間。有時候，有的人家裡還在房子的一邊蓋了小屋，這也是可以利用的。

其他在家工作的優點還包括，你會省下多餘的花費，省下你來往於一個遠處攝影棚的交通費用。

■ 定點拍攝

如果你沒有地方可以拍攝人像怎麼辦？你有小孩和寵物在家會影你的拍照又該怎麼辦？何不在自家以外的定點拍攝，例如在客戶的家中和花園，或是漂亮或有趣的公共場所如公園和森林？你或許可以因此收取較高費用，因為你負擔自己的車馬費。在室內的話，你可以運用多變的日

光，需要的話，也可以用便宜的反光板來平衡光源。如果客戶的房子不是特別好看，你也可以在平面的牆前面或以紙背景拍攝。如果房子顯得有趣，例如它有特殊的壁爐或高雅的壁飾，不妨善加利用。這也可以讓照片顯得更有私人情感。戶外拍攝也是一樣，如果有美麗的庭園，或是房子的外觀看起來不錯，那就可以考慮以此為背景。或許可以運用大光圈限制景深，讓背景呈現模糊的感覺。室外拍攝時，運用反光板較容易控制光源。

現代感人像
很多現在的人像攝影師有他們自我的風格，吸引各地客戶的青睞。

嬰兒照
家中增添新生兒，通常是大家想到攝影棚拍攝人像的原因。

承租商用辦公室

另一個選擇是承租商用辦公室，建立自己的攝影棚。這有可能是在市中心，如果覺得租金過高，也可以選擇市中心周圍。由於地點的關係，人潮往來頻繁，或許可以平衡昂貴的租金。市中心的櫥窗是絕佳的展示空間，可以擺設你的作品。當客戶進門前，他們就能先瞭解是否喜歡你的風格。避免太過偏遠的地點，雖然租金相對便宜，因為你會需要花費更多精力和金錢在廣告上。

除了三個月的房租和押金，你也需要足夠的預算來整理這個空間、製作招牌、室內裝潢等等。在你動手開始之前，你必須有詳細的商業計畫，尤其當你打算借錢開始的話。記得，你也開始要定期負擔許多費用，像是商業稅、水電費，和冷氣。

買下人像攝影工作室

如果你從未在攝影工作室工作過，就打算自己成立工作室，會有很多潛在的風險。你可能無法預知會有多少客戶，每個客戶又將在此花費多少錢。你每個月固定要支出某些費用，但你無法確定你的收入能有多少。另一個可以考慮的方式，是買下一家人像攝影工作室，或許是一家老闆打算退休的工作室。由於是既有的工作室，你可以察看一些資料瞭解這家工作室的狀況。無可避免的，投資會很大，因為你同時也買下這家工作室的聲譽，但至少你可以合理的確信你在第一天就會有生意上門。你是唯一承擔風險的那個人，如果銀行不看好，你可能無法申請到貸款。

人像攝影加盟

另一個值得考慮的方式是加盟。如果你以前從來沒有在這一行工作過，優點是你可以得到完整的訓練，還有全國性的廣告，享有知名品牌的優勢。缺點是投資相對較大，而且當你想要解除合約時，會有嚴格的法律束縛。另一個加盟業者普遍面對的問題是，你必須完全遵照總公司的遊戲規則經營。你沒有自己開業所擁有的創意空間。

創意的發揮空間很重要，尤其對於不只是想靠人像攝影賺錢的攝影師來說。對很多攝影師而言，人像攝影也是他們自我表達的一種形式，透過創意他們得以製造出充滿藝術感的影像。在攝影棚中以老式布景拍攝人像的時代已經過去了。現在大家

期待更有現代感、生活感、更接近雜誌照片的風格。很多專業攝影師擁有自己的風格，從以白色為背景充滿時尚感的風格，到自然背景中的休閒風格，應有盡有。

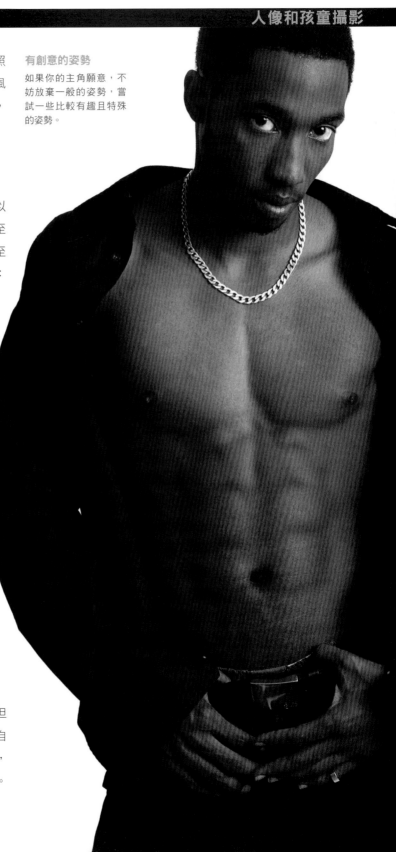

有創意的姿勢
如果你的主角願意，不妨放棄一般的姿勢，嘗試一些比較有趣且特殊的姿勢。

■ 人像攝影器材

你必須要能夠製造出專業水準的照片。以人像攝影來說，這表示影像要能夠放大到至少50×40cm或 50×75cm，如果可能，甚至要到75×100cm以上。這有兩個主要原因：一是很多客戶需要能夠掛在牆上的照片，如果照片不夠清晰他們是不會接受的；第二個原因是，放大尺寸的照片利潤較高，所以你會希望盡可能多賣一些。

在執行上，你需要以高解析度的數位單眼相機拍攝，或是，如果你是以軟片拍攝，你需要用中型相機。主要使用的鏡頭可以從廣角鏡頭到較短望遠鏡頭例如24-105mm。你或許可以用一個鏡頭就夠了，但有時候你還是需要稍微更廣角或更長距離的望遠鏡頭。

然後，如同任何領域的攝影，你需要準備備用器材，以備不時之需。這表示你需要至少一台備用相機和鏡頭。

■ 設立攝影棚

有些專業攝影師只運用環境光源，但他們畢竟是少數。雖然這種光源比較自然，有時候變化也多，但還是有所侷限，例如你在冬天的四點以後就無法拍照了。

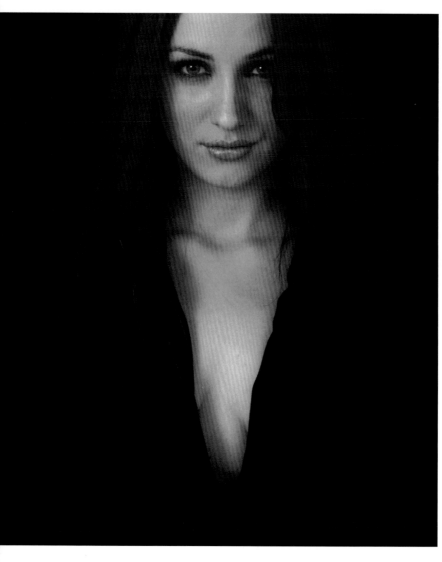

挑動的眼神
如果你希望照片好賣，必須要有吸引人的表情。

要達到簡潔的效果，設置一個閃光燈在相機右側或左側是最佳作法。畢竟太陽也是只有一個，並限制你使用單一光源，以避免多重陰影破壞了照片本身。運用兩個閃光燈最受歡迎的作法是，將閃光燈設置在相機的左右兩側，以45度角照相主體，其中一個閃光燈比另一個亮。如果要製造更時尚的感覺，將一個閃光燈放在相機之下，一個放在相機之上。

人像攝影的光源有很多不同的運用方式。學會基本的用法，尤其是研究出光源比例（不同燈光的相對強度）是很有幫助的，可以讓你拍攝時更有自信。

瞭解新的打光方式和廣泛光源的差異也是很重要的。狹窄光源比較討喜；光線從側面而來，形成鼻翼和臉頰之間最短的距離。由於較近一邊的臉頰有陰影，讓臉部輪廓更為明顯，也顯得比較瘦。廣泛光源則是照射在面朝相機的那一部分臉部，相對而言比較不討喜。

因此，大多數人像攝影師也運用攝影棚燈光，有些甚至完全以此拍攝。攝影棚閃光燈是大多數人的工具，雖然少數攝影師偏好鎢絲燈。但是很少人會用裝在相機上的閃光燈，除非在陰天的室外拍攝活動時，閃光燈成為唯一光源。大部分人像攝影師配備2到4種閃光燈，現在使用更多閃光燈的人比較少了，因為照片會因此顯得過亮而不自然。

除了攝影棚燈光，你也需要各種配件來調整光源。如果你的攝影棚很小，或是常在定點拍攝，分散光源的傘會很有幫助，因為它們不佔空間，攜帶方便。如果你有

更多空間或時間，可以配備能更進一步分散光源的燈箱，創造更柔和討喜的結果。如此一來，你可以有一致的燈光涵蓋大範圍，拍攝團體照時光線更均勻，主體活動的空間也更大。有時候，你則希望光源集中，以創造戲劇化，有造型的效果。

其他你會用到的器材還有加光用的反光板和百分之百精準的手持測光表。腳架則能讓你架好相機後，和主角輕鬆聊天，讓他們覺得自在。

▌接受詢問

成為獨立的人像攝影師會有一些作業上的問題，像是當你在攝影時，如何處理潛在客戶的來電詢問？或是接待到店裡來的客戶？答案當然是你無法處理。你必須找另一個人來幫你，不然你很快就會失去很多潛在客戶。

很多已婚的攝影師將詢問和預約的問題交給他的另一半處理，他們通常也負責客戶的維持及一般的作業。最普遍的安排通常是，攝影師是男的，太太負責行政工作，但也有的是剛好相反。兩人以合夥關係來經營這個事業，而實務上兩個人的工作同等重要。如果你沒有人可以在你拍照時幫你，你就需要有其他安排。

如果你有攝影工作室，有可能有客人沒有預約就上門詢問，那你可能需要雇一個幫手。如果你只接受電話預約，那你可以雇用一個「虛擬」秘書，幫你處理電話，照顧客戶。

不論你如何處理，這個幫手必須要有良好的態度面對客戶，因為客戶的認知就是從這一刻開始的，他們的印象也是由此而生。

側面照
別老是要主角正對鏡頭拍照，嘗試拍攝他們的側面或他們看向別處的神情。

TALKING HEADS
When photographing two people together get them to interact so the picture doesn't end up looking static.

■ 實際操作

一次拍攝應該要多久？一天應該拍攝幾組客戶？這些問題的答案有天壤之別。有些知名攝影師一天只拍攝兩組人，一組在早上，一組在下午。有些攝影工作室則是每半個鐘頭就接一組人，整天都在拍攝。大部分攝影師是介於其中。通常星期六及傍晚是最忙的時候，因為這是一週中全家人都有空的時候。所以，有些工作室會在週一至週五排額外的案子，增加業績。

在理想的世界中，你應該在拍照前和客戶先做討論，才能真正符合他們的需求。不過這對一個忙碌的工作室來說有點困難。如果你一天拍攝一打的案子，甚至更多，旺季時是有可能發生的，你就無法像一天只接少數案子的攝影師一樣，提供個人化的服務。有時候你能做到最好的方式就是，在拍照前給客戶一個簡短的說明。

定點拍攝
沒有工作室？不妨到主角家中或公共場所拍攝自然的照片。

■ 取得資格

在詢問的階段，或是當大家透過當地電話簿找尋合適的攝影師時，如果你是某些專業協會的會員如英國的專業攝影師協會或美國的專業攝影師協會，會很有幫助。這會讓潛在客戶瞭解你是個作品經過專業單位審定的合格攝影師，對你更有信心。所以，盡快加入。這種單位通常需要繳年費，你也必須支付一筆費用，請協會審查你的作品。

■ 為服務定價

這對剛起步的攝影師來說，可能是最困難的步驟。定價太高，你可能只能接到少數案子；定價太低，你可能非常辛苦又賺得不多。有個好方法是，請你的朋友在附近逛逛，幫你調查一下別人的收費。最便宜的收費是多少？最貴的又是多少？你大部分的競爭對手在哪裡？請他們寄簡介給你，好好研究他們的定價策略。

現在的大部分工作室有一種服務是不收拍攝費，只收他們買照片的費用。這可以鼓勵客戶上門，因為如果他們不喜歡你拍的照片，他們不用付一毛錢。有些工作室則象徵性酌收拍攝費，但是在促銷活動時就免費了——例如「五月拍照免費！」有時候免費活動是有條件搭配的，例如「購買10×8照片即可免費拍照！」

有些人認為，拍攝不收費會貶低攝影的價值，但這種作法現在真的很普遍，市場上促銷活動幾乎成為主導，所以你可能也沒有選擇，只好因應潮流。只有少數高價位的工作室，還是可以收取攝影費。

你的定價單的主要內容應該是每種照片的價格。通常是以尺寸為基準，從13×10cm或15×10cm，一直到100×125cm。標準尺寸是25×20cm，這是很多人會買的尺寸。照片以簡單的相簿裝好、裱框，或製作藝術感的帆布照片，可以另外收費。

總有一天你會賺錢的。如果你定價太低以爭取客戶，你可能會停業，因為你無法負擔你的成本。你必須一開始就表現出競爭力，如果你是個有格調的攝影師，你不需要廉價出售你的作品。一旦你的客戶多到無法負荷，就可以提高定價了。同時也要觀察市場狀況。如果你是鎮上唯一的工作室，你就有機會收費高一點。或者，如果你的技巧高超，作品強而有力，你可以嘗試將自己定位在市場頂端，不但收取拍攝費，也高價收取每張照片的費用。總是有要求高品質的客戶，而且他們願意為此付出代價。

■ 人像攝影的淡旺季

人像攝影的週期性是你需要有心理準備的。例如11月和12月之間你可能疲於奔命，有拍不完的家庭照。但是到了2月，你的工作室會靜到似乎都能聽到蒲公英飄落的聲音。這也是為什麼攝影師都在每年的這時候去度長假。在一年中的任何時期，生意也會有好有壞。你可能連續忙了兩個禮拜，然後又無聊到只能翻翻汽車型錄解悶。沒有人打電話來，兩個禮拜中也沒有客戶上門，於是你開始擔心是否付得了這個月的貸款。

單色的奇妙

黑白人像很受歡迎，而且當你用數位相機拍攝時，你可以選擇彩色或單色效果。

▍銷售的藝術

在人像攝影市場，能夠有效率的銷售照片是很重要的。你必須盡可能從客戶身上賺取利潤。這不是要你採用高壓銷售技巧，要客戶買他不想買的東西，這只會害到你自己。而是建立長遠重複的合作關係，只要你能夠誠實公平對待客戶。但有些攝影師對於銷售他們的作品稍嫌害羞。

只要一些簡單的技巧就能製造很大的不同。除了給客戶看樣張選照片，不妨請客戶喝杯咖啡或一杯紅酒，以合適大小的電腦螢幕或電漿螢幕呈現你的作品，在配上有氣氛的音樂製造氣氛。讓客戶看看不同尺寸的照片，先從大尺寸開始，或許從50×75cm開始，所以當他們看到向40×50cm就會相對顯得比較小。當客戶選擇了某張照片，別只是寫下「1張」，記得問「要幾張？」有時候你會很驚訝的聽到「6張」。

還有一個增加訂單金額的方法，是提供各式各樣搭配照片的相框和裱框方式。從簡單的木頭框到昂貴的裝飾鑲金框，都要有準備。

有些攝影師不喜歡自己銷售，如果你也是這樣，或許可以雇用幫手處理這個部分。當他們為了自己的薪水努力銷售時，你可以有更多時間專注在你擅長的攝影上面。

▍沖印很重要

另一個需要注意的事，就是你是否自己沖印照片。現在有很多種設備，不管是買或租，可以幫助你製造高品質的照片。現在已經不需要再沖洗軟片了。你可以立刻把影像從相機上下載，所以你也能提供「立時可取」的服務，增加自己的競爭力。或者，一旦訂單確定後，你也可以將檔案送到專業店家沖印照片。

運用道具
有些客戶偏好傳統拍法，加上粉彩色調，搭配各種道具。

■ 以銷售為拍攝目標

一旦你瞭解銷售是你工作室的中心目標，你就可以拍攝大家想買的照片，讓自己的日子好過一點。目前照片的最重要元素就是主角的表情。通常你的客戶都會盡量微笑，但是微笑必須要自然，不是被迫的。這也就是為何和客戶建立關係是很重要的，你要設法讓他們放鬆。和他們聊聊他們的工作和興趣也就足夠了。避免露齒而笑或嚴肅的表情，如果時間允許，也可以拍一些主角沈思中的照片。

通常都是女性在安排拍照這件事，而且她們在選擇照片時通常是主導的那一方。一般來說，她們偏好自己沒有直視相機，但男方直視相機的那種照片。

當你拍攝團體照時，記得也要拍個人照，反之亦然。如果是數位攝影，並無成本，但是當客戶看到照片，他們就會受到吸引想要購買。如果是十幾歲的青少年，可以幫他們拍攝比較有型，看起來世故的照片，至於他們的父母就拍傳統照片。

盡量變換地點。嘗試不同的姿勢。接近主角拍攝特寫，然後拉回鏡頭拍攝全身。黑白和彩色照都拍。也可以嘗試將相機傾斜，拍攝更有趣的角度。提供客戶大量選擇，讓他們有機會以他們喜歡的方式拍攝，最後才會買很多照片，而不是只買一張。

MTV世代

多看MTV和時尚雜誌，瞭解最新潮流趨勢，你就能吸引更多年輕族群。

拍攝孩童

要能和孩童建立起親密關係,才能拍出好的孩童照片。坐在跟他們同樣的高度,別讓他們得費力才能看著你。

■ 強調美好的一面

當你以銷售為目標,你必須呈現出客戶最美好的一面,強調他們的優點,淡化他們的缺點。市面上有很多好書探討這個主題,包括我自己寫的「拍出更好的家庭照」。以下是處理不同狀況的基本原則:

• 處理皮膚鬆弛和雙下巴的最佳方法,就是請客戶向前傾,將下巴稍微往前伸

出,然後從上往下拍。

• 耳朵大的人別拍大頭照。從他們的四分之三側身角度拍攝,避開耳朵部位。

• 如果由下往上拍,往上提的髮線就不會太明顯。

• 從四分之三側身角度拍攝,而非正視鏡頭,任何人都能顯得比較瘦。

■ 擺姿勢

呈現客戶最美好的一面,同時也要呈現自然的一面。現在很多客戶都不希望自己的姿勢太過僵硬。這在拍攝個人照、情侶照,或團體照時都是一樣的。

嘗試不同的姿勢和位置。請客戶傾斜身體,坐著,站著,或躺著,但避免太過複雜。讓客戶彼此產生互動,製造戲劇性的效果,而非讓每個人都直視著相機。

■ 拍攝孩童

孩童是人像攝影市場的重點,而且可以是長期的客戶,因為每年生日家長都會帶他們來拍照。拍攝孩童時必須運用技巧。有些專門拍攝孩童的攝影師非常優秀,其中主要的秘訣就是慢慢來。如果你有時間,讓他們主動跟你親近,而非你主動接近他們。坐在跟他們同樣的高度開始跟他們玩,例如排列玩具。別急著把相機拿出來。給他們機會慢慢感到自在。跟他們聊聊朋友和他們喜歡做的事。學一些冷笑話,陪他們笑。

如果你無法讓孩童親近你,拍照時他們就是不會配合,只會拍出表情恐怖的照

片，賣不出去。盡量製造愉快的過程，並鼓勵他們開心玩樂。刺激他們的創造力，讓他們演出一個故事，然後拍下過程，而不是要求他們做某些事。如果可能，設置一些道具引導他們活動，趁機捕捉他們的表情。家長應該待在同一個房間嗎？最好不要。孩童容易覺得不自在，所以請家長在另一個房間裡等。但是，把門打開，讓家長可以聽得到房間內的動靜。如果比較小的孩童在意爸媽在不在身邊，就請爸媽把外套或袋子留在房間裡，讓孩子知道他們會再回來。

▌嬰兒

拍攝嬰兒時，最好讓父母一直在現場，不然他們很快就會感到焦躁。六個月以下的嬰兒需要謹慎的照顧。確定他們隨時都有完整的支撐，尤其是脖子。你現在可以從專業公司購買專門為嬰兒擺姿勢設計的道具。這些道具通常都是可以調整的，

嬰兒可以把頭往前靠，看向前方，或是向後躺著。

拍攝嬰兒時，你會希望嬰兒發出「阿」的聲音，捕捉當時的表情，所以隨時注意他俏皮，生動，有賣相的表情。請父母站在你的後方，發出聲音或搖動他最喜歡的玩具，嬰兒就會朝著相機的方向看。

▌隨時趕上潮流

要在人像攝影市場成功的關鍵，就是隨時趕上潮流，掌握趨勢。你必須拍出新鮮且具有現代感的影像，而且和大家的生活有關連，而非上一代拍攝的那種照片。現在，成功的工作室都從MTV和時尚雜誌擷取靈感。這些影像都有著休閒又時尚的感覺，有彩色有黑白，也不會都是長方形的；他們有時候是窄長形或正方形的。

實驗
現在大家都希望拍攝寫實的照片，所以不妨採用輕鬆休閒的方法和風格。

專業攝影師檔案：塔瑪拉・皮爾

塔瑪拉・皮爾（Tamara Peel）是英國最優秀且最受歡迎的人像攝影師。她擁有獨特的個人風格，並贏得許多獎項。由於她的投入和熱情，拍攝人像對她來說是很自然的事情，而且她對孩童特別有一套。就算再普通的環境，她也能創造出動人的影像。她總是持續不斷的捕捉令人愉悅，並能夠啟發客戶的影像。

「通常我拍攝一組孩童人像需要花費一個半小時，因為他們的注意力無法持久。我有一個簡單的攝影棚，有白牆和松木地板，我裝了兩組Prolinca攝影棚燈光，搭配半透明的傘。通常這組燈光會放在我身後，製造比較均勻的光源。」

「如此一來，燈光也不會佔到地方，這對孩童攝影來說很重要，因為器材有時候很嚇人，會影響到攝影的進行。我拍攝的相機很簡單，只用一台相機，Canon EOS 1D 35mm數位機身搭配一或兩個鏡頭。我最喜歡的鏡頭是28-105mm，提供我在攝影棚絕佳的拍攝範圍。」

「通常我盤腳坐在攝影棚的角落拍攝，一邊觀察孩子們，並和他們聊天。房間有一面是落地窗，可以看到窗外的草地。我會問孩子們他們看到了什麼，他們平常喜歡做什麼。大部分時候我是將窗外光源和閃光燈搭配拍攝。」

「我的方法很直接。首先，你必須清楚掌握客戶為什麼來找你拍照，這有助於你捕捉孩子們的美好表情，而且他們必須帶著微笑！不過我知道很多人來找我是因為我的純藝術背景，所以我也會拍一些安靜的畫面，例如小孩在沈思時，也就是當主角比較安靜，專注在拼圖上的時刻。」

傾斜角度

將相機傾斜，讓主角呈現對角線的斜度，是讓照片看起來更動感最簡單也最快的方法。

「通常我從簡單的構圖開始，拍攝小孩直視鏡頭的照片。如果小孩覺得爸媽在一旁看會不自在，攝影棚外有休息室可以讓爸媽在裡面等。這個方式還不錯，因為小孩知道爸媽在附近，所以還是有安全感。小孩在這裡有稍微撒野的自由，我也總是如此鼓勵他們！」

「通常我會請家長帶一套小孩可以替換的衣服，然後帶他們到攝影棚（老穀倉改成的）外的鄉村草地拍攝。真

靈情玩樂
當塔瑪拉‧皮爾拍攝時扮小丑，孩子們可以玩得很開心，充滿歡笑。

背景故事
特殊的背景增添孩童攝影的趣味性，你甚至可以裝扮主角，讓他更融入背景中。

正的攝影是從這時候開始。我喜歡戶外攝影的不確定性，我也不在乎是否下雨。我在任何情況下都能拍照，因為一旦相機在我面前，我就像是變了一個人。我就像個小丑一樣，帶領整個派對，引導小孩有所反應。」

「我拍攝的速度很快，會連續拍攝某個特定的活動或動作。我也很依賴直覺，很少依計畫拍攝。我是跟著感覺拍攝的人。」

「每次人像攝影我大概可拍攝250張照片。客戶離開後，我就把照片下載到CD，然後用Photoshop編輯到剩下約80張影像較強烈的照片，供家長挑選。」

拍攝寵物

千萬別拍攝動物和小孩——這是費爾德（W.C. Fields）曾經說過的名言。不過，這在戲劇演出來說可能是很好的忠告，但對攝影來說，就不見得如此了。兩者都可以是很有利潤的攝影領域，如果你有能耐搞定的話。寵物市場尤其有潛力，因為這個領域的攝影師不多。再加上寵物已經成為許多人家庭裡的一份子，為寵物留下長久回憶的需求也不斷在增加。

這也是為什麼，如果你喜歡動物，也和動物有親密關係，你或許可以考慮進入這一行。這個市場並不大，競爭也相對較少。有些社交活動攝影師也把寵物攝影納入他們的服務範圍，但畢竟是少數。

專注在像寵物這樣單一的領域，表示你可以發展出一定的名聲，吸引客戶上門。客戶偏好專家，而非什麼都拍的普通攝影師。建立動物攝影師的名聲，你就可以收取較高的服務費用，這表示你不需要拍許多場次，還是能賺到一樣多的錢。當然，你住的地方決定是否有足夠的市場可以供你發揮。

自然最好
有些主體適合以自然方式拍攝，運用自然光比用閃光燈的效果還要好。

■ 哪些動物？

您很可能被要求要拍攝狗，但在攝影師這個工作領域裡，還可能會被要求從貓咪拍到金絲雀、馬對倉鼠等等。但在現在的標準裡，較不尋常的寵物也可能成為拍攝的對象，因此您最好還可以練習拍攝壁虎、老鷹和蜘蛛。

■ 攝影棚或定點拍攝

對於有正職工作，又打算從自由攝影師開始起步的人來說，寵物攝影有一大優點，就是你不需要攝影棚。在定點攝影簡單得多。大部分寵都喜歡人，而且在它熟悉的環境中會顯得比較放鬆。至於較大的動物如馬，也不適合搬來搬去。

不過，定點攝影不表示你只用環境光源就可以了。有時候這種光源可以拍出自然的照片，正是客戶所希望的，但有時候你還是需要在拍攝現場架設附屬光源。這只需花10到15分鐘，就能讓你完全掌控現場

光線的狀況。如果你在冬日夜晚拍攝，你別無選擇，一定得架設燈光，因為自然光一定不夠。

一段時間過後，或者你真的決定要進入寵物攝影這個領域，那一開始你就需要建立自己的工作室，不論是在家或是租一個房間。這麼做的優點是你就不必到處奔走。客戶上門來拍照，燈光隨時都可以使用，你一天能拍的場次就增加了，也就是說你能有更多的收入。

■ 必備技巧

要在這個領域成功，除了你本身就喜愛動物，你還必須具備耐心。當你拍人時，你可以告訴他們站哪裡，擺什麼姿勢，但是大部分寵物是不會聽你的話的。除非像有些受過訓練的寵物狗，不然大部分寵物都是隨興走動，所以你必須要能和牠們周旋，需要的時候還要幫牠們調整姿勢好幾次。

■ 促銷活動

如同社交活動攝影師，你也必須能持續開發新客戶，也就是有效率地宣傳自己。其中一個很好的方法，就是在當地寵物店或獸醫院貼海報，因為那是寵物和飼主一定會去的地方。

■ 謹慎小心

大部分被拍攝的動物都是很溫馴且安全的，小心面對牠們就沒有問題。但也有些

動物比較緊張，在攝影棚的環境中容易受到驚嚇，所以還是要隨時小心。當然，大型動物的風險比較高，如狗和馬，是你需要隨時提高警覺的，即便飼主也在場。狗尤其會出乎意料的變暴躁，所以避免有突然快速的動作，或是直視牠們的眼睛，尤其當你和牠們處於同樣高度時。這會是一種敵意的姿勢。我認識一位有經驗的專業動物攝影師，他就曾在這種狀況下被咬到臉。

玩樂也好／有趣最好
聰明運用一些小技巧，可以賦予寵物照有趣的感覺。

4 商業和
產業攝影

　　商業攝影師和產業攝影師幫商業界和產業界拍照。他們的客戶都是商人，而工作通常是以專案方式發包。普遍拍攝的主題包括產品、建築、人物、概念和發表會。照片多半用來做廣告、宣傳手冊、展覽、網站、刊物、年報，和郵件使用。如果隨興拍攝的方式對你來說似乎充滿不確定感，因為你永遠不知道照片會賣給圖庫或是出版商，那商業攝影或許會適合你。這可以是比較可靠的收入來源，只要你能接到案子。一旦你發出報價單，工作時間也確定了，你知道你就會有收入進來，供你完成任務。

▓ 商業攝影的挑戰

對於任何想成為商業和工業攝影師的人來説，挑戰在於這是個極度競爭的市場，太多攝影師追逐著太少的案子。數位相機的出現，讓情況又更加惡化。以軟片拍攝相對而言是需要高度技巧的，而且在照片沖洗出來之前，你不知道到底拍的結果如何。但是現在，大部分公司和員工都有使用簡易的數位相機可以檢查拍好的影像。於是，原本必須發包專業攝影師拍攝的許多專案，就變成員工自行拍攝了。

如果他們無法自行拍照，而且需要的只是一般的照片，而非某種特定的畫面，那公司可能會從圖庫找照片，因為費用比專案便宜。只有當他們找不到合適的照片時，才會想要發包給攝影師來拍。

基於以上原因，商業和產業攝影的領域現在面臨了困難的時期。有些這一行的攝影師開始從事社交活動攝影和圖庫攝影，有些甚至關掉工作室，離開這一行。不過，也不全然都是壞消息，產業界一直都需要照片，而他們自己能做的畢竟有限。現在的商業攝影師可能比十年前要少，但是還存在的攝影師應該就是做得很不錯的。所以這仍然是值得考慮的行業，如果你有相關技巧的話。完全從零開始的人有個比較安全且容易成功的選擇，就是先當一個實習攝影師，什麼都拍。

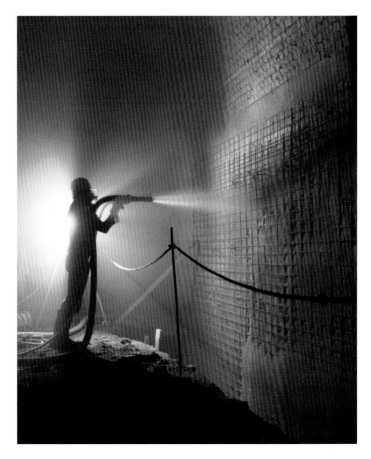

▓ 在家工作

商業攝影師所要面對的挑戰之一，是你可能這個禮拜忙得昏天黑地，從早忙到晚，但是下個禮拜就一片死寂，一個案子也沒有。甚至有時候一整個月都沒生意，這是很可怕的。因此，很多商業和產業攝影師不再租用工作室，都在家工作，而這其實和過去的方式是一樣的。當你收入減少時，你最不希望發生的，就是員工薪水發不出來。當你的收入無法負擔支出時，你就有麻煩了，所以一開始就要謹慎處理每個步驟。

技術性工作
製造這類高品質影像絕對不是一般產業公司所能做得到的。不過這並不能阻止他們嘗試，即便拍出的結果不如預期。

各式各樣的主題
商業和產業攝影師必須
面對各式各樣的需求，
包括建築物攝影。

你也需要有空間來儲存你打算拍攝的物體，而且如果你拍攝型錄，空間更是重要。或許快遞會送來一打各式各樣的電器產品，必須保持整齊清潔，所以當你拍攝時才能找得到。這表示當你接了大案子，東西會塞滿你的房子。

你也需要處理影像用的電腦，還有可以列印出照片品質的印表機，及儲存設備。

在家工作比較複雜的一點是，客戶或他們的代表人員通常會想到拍攝現場來，所以你的設備必須看起來夠專業。最後，你的作品品質會決定你是否接得到案子，不過你的工作室也是個決定因素。所以確保工作室的裝潢吸引人且現代化，並保持陳設整齊有效率。

當你和客戶在電話上交談時，你也必須製造正面的印象。試著別讓背景出現狗叫聲或孩童的嬉鬧聲，因為這會製造錯誤的印象，讓你丟掉案子。如果當潛在客戶來電時，家裡剛好有危機發生，就讓答錄機接聽，之後再盡快回電。申請一支業務專用的電話，才不會有家人無意間接到你的業務電話。如果不方便，也可以將行動電話當作聯絡電話，並隨時攜帶行動電話在身邊。

要能夠在家工作，你必須有足夠的空間，如果每個角落都已被佔據，那可能就行不通了。但是，如果你已下定決心從事商業攝影，你可以專注在能夠在戶外拍攝的主題上，例如建築物、工作中的人物照，以及很多的公關照。

如果你有多餘的房間或車庫可以改裝成攝影工作室，你就能拍攝很多元化的主題。空間越大越好，因為這關係到你所能承接的案子。如果你的空間很小，你就無法接拍攝摩托車或浴室的案子（話雖如此，但有一個英國的頂尖商業攝影師只靠三公尺寬的房間也製造出高品質的各種主題照片）。請記得，你會需要足夠的空間裝設燈光和相機，還要能夠移動自如。尤其，你需要夠高的空間來放一盞大的頭燈，假如天花板很低，你可以把拍攝的主體放在地上。

■ 長期或依案租用攝影棚

在家接案子有一個比較麻煩的地方，就是你無法隨時租借到攝影棚。攝影棚在大部分城市和較大的鎮都有，你可以租一整天、半天，有時候按小時租。這對你來說

發揮想像力
你知道這是什麼嗎？你要能夠創造有趣且充滿想像力的拍攝方式。這是一個iPod，也是一位成功的廣告攝影師的作品。

是很方便的。當收入不穩定時，你不需要全天負擔一個攝影棚的費用。不過當你的案子達到一定程度的規模，你可以依需求租用一個空間和你所需的器材。

一段時間過後，當你的名聲建立，也有了固定的客戶，你就有足夠的生意來長期租用一個攝影棚了。這可以讓你的工作更簡便。選擇一個夠大的空間，或許在商

日常景物
你拍攝的所有地點不見得都有異國情調。通常你也需要拍攝普通的房間，並讓畫面顯得有趣。

入，這表示你也能拍攝這種尺寸的商品，也表示當你需要搬運並卸下大型商品時可以快又有效率，畢竟時間就是金錢：當你沒有拍照，就表示你沒在賺錢。

最後，如果攝影棚可以裝潢成一道弧線，那會很有幫助，因為這可以讓牆面和地面之間有平順的連接（你也可以用Photoshop之類的影像編輯軟體把連接線修去），但是如果一開始就沒有那條線的存在，會是更專業的作法。

■ 相機和鏡頭

不論你決定是要在家工作、租工作室，或是完全在戶外拍攝，接下來要思考的是器材的問題。你真正需要的器材，要看你拍攝哪一種照片，而且照片的用途為何而定。在商業攝影這個領域，品質是特別受到要求的。有些細節或許會經過放大；商品和人物必須呈現最佳的效果；影像通常會用來做海報或以較大尺寸刊登在雜誌上。

業區或工業區內，如此一來你也能在不同區域拍攝不同的照片。這可以替你節省不少時間，你也可以把架設好的設備放上幾天，再回來繼續拍攝。

你可以有一小塊空間，準備好固定的燈光，用來拍攝小型的商品。如果你接到比較急的案子，你可以把東西排好就開始拍攝了，不需多花時間重新設定。迅速完成工作也能為你爭取到更多的案子。你也需要有空間處理較大的商品，甚至在需要時能夠建立一個完整的房間。當你選擇攝影棚時，請考慮到入口處。理想上，你希望門能夠寬到足以讓一輛汽車或小貨車進

因此，傳統上，以前的攝影師會使用大型或中型相機，有些攝影師現在也仍是如此。你從10×8 in或5×4in軟片的相機拍攝的品質無可挑剔，有些商品和建築攝影師還在使用正片拍攝，之後再掃瞄。部分原因在於這類技巧性相機對於影像的控制較為精準。運用傾斜和移動方式拍攝時，空

間可以有戲劇性的變化，容許當空間擁擠時，大型建築物的垂直線還是呈現筆直，景深也能延伸或降低，方便控制商品和食物攝影時的清晰度。

這類相機並不便宜，如果再加上不同的鏡頭，會是可觀的支出。如果你不打算再用軟片拍攝，你就需要投資一台高解析度的數位相機，這可能更貴。

幸好，這類器材並非商業攝影必須的。很多人只配備一台35mm數位相機，但拍攝後你可能需要透過電腦有所處理，補足技巧性相機的創意表現。除了機身，你還需要配備足夠的鏡頭，從廣角鏡頭到望遠鏡頭。這些鏡頭理想上最好是定焦鏡頭，可以創造最高品質，不過，如果不是範圍太大的變焦鏡頭，結果也是可以接受的。

有些製造商，例如Canon提供空間控制（PC）鏡頭，可以在拍攝建築物時避免使垂直線交會。這類鏡頭在攝影棚內也能夠很有創意地運用。有些商業攝影師也需要投資一個微距鏡頭，以便拍攝微小的物體。

如果經濟許可，應該要配備大光圈鏡頭，容許你限制景深，製造戲劇化的有限對焦效果。

■ 其他器材需求

你還需要其他很多器材，比社交活動攝影、出版攝影，或圖庫攝影所需要的配備還要多。其中一個關鍵部分是燈光。商業照片很少是在只有日光的照射下拍攝的，通常需要好幾盞攝影棚燈光才能製造所需的效果。要分辨業餘攝影師和專業攝影師的因素之一，就是看他們設立燈光的技巧。使用四個以上的燈光是很平常的，若是較大的物體，用上一打燈光也是可能的，例如拍攝汽車或建築物時。

一般攝影師不會擁有這麼多的燈光，通常大家是用租的。一開始，你可能能夠運用兩盞燈，並搭配反光板和鏡子拍攝，但是你最好盡快開始把燈光增加到四盞，如果預算許可，可以考慮再加兩盞。如果你主要是在攝影棚拍攝，可以選擇允電型閃光燈系統，比較有彈性。如

鳥瞰角度
空中攝影是大部分商業攝影師偶爾需要拍攝的主題，有些攝影對此尤其專門。

果你比較常在戶外拍攝，可以用輕型的單一燈頭，方便攜帶。你也需要一些配件如蜂巢，尖嘴型集中光線的配件，還有四片活動葉片可控制光線方向的配件，這些都能限制光量，並製造不同的光線柔和度。

這些配件還可以讓你練習如何精確控制光源。別忘了也要準備測光表，可以快速地幫助你計算正確的曝光值。

還有一些器材可以讓你的日子好過一點。一個是專業靜物攝影桌，通常以透明壓克力製作，後端呈弧線狀，是拍攝小型物體的理想配備。你可以把不同的背景加在背景上，並從下方調整光源。如果你要創造柔和又沒有陰影的光線，可以運用凹洞配件，這是一種像洞穴一樣的構造，可以把拍攝物體放置其中，以燈箱從上往下照射。

大部分商業攝影師也收集各種不同的背景，例如金屬片、老舊的紙板和石板。

你永遠不可能覺得萬事皆備，而且需要常常尋找你所欠缺的部分。這包括尋找道具、雇用模特兒、租借某一種器材，如超廣角鏡頭或360度相機。

■ 必備技巧

除非你決定要專注於某個領域，不然身為商業和產業攝影師，絕對會面對多元化的環境。在任何一天中，你可能會替新聞發佈會拍攝高科技的影像，為年報拍攝一群高階主管的團體照，或是在清晨為某公司網站拍攝公司大樓。

商業人像
所有的商業人物都需要高品質的人像攝影。這張照片是我為一個競選傳單所拍攝的。

你永遠無法預料下一刻要拍什麼，而挑戰總是一個接著一個來。一開始，當你嘗試處理某個主題或情況時，會有很大的學習空間，但是過一陣子，你的經驗會幫助你更順利地完成各項任務。

你的最終目標是製造優質的照片，而過程中常常有問題需要解決。如何呈現不沾鍋的耐用特質？如何把一個矮胖又禿頭的執行長拍得年輕又有活力？或是拍攝出優質的新聞稿照片，甚至吸引貿易雜誌的刊登？商業攝影師所應具備的關鍵特質就是創造力，源源不絕想出新點子的能力，以及將普通的歷史照片轉變成更有趣的照片的能力。

你也需要有構圖的敏銳度，以確保所有元素都能和諧地存在於畫面當中，並有獨到的眼光可以立刻辨認出畫面中最重要的部分。

你也需要具備數位相機的知識，並能結合不同影像以創造刺激不凡的畫面。如果你還沒有這些能力，不妨回到學校，至少花幾個小時，為自己打好攝影的基本知識基礎，再進入商業攝影的職場。

■ 準備報價

當潛在客戶跟你聯絡時，通常是透過電話，但是越來越多是透過電子郵件，你必須清楚瞭解他們的需求，因為通常他們會要求你先報價。你可能也會遇到某些客戶，單純透過電話就請你執行一些案子，但是這種情況不多。有些大公司還制訂流程要求三家報價，之後才能決定案子發包給誰。案子不見得會發包給報價最低的廠商，但如果你想贏得這個案子，你必須確定你有足夠的競爭力。

為了確保你得到足夠的訊息，不妨製作一張問題單，列出所有你該問的問題，放在電話旁邊。你甚至會需要在電腦上製作一張表格，以免任何的遺漏。記得留下填答案的空間，才能留下完整的紀錄。

可能的話，避免馬上提出報價。花點時間仔細思考整個案子。整個案子會需要多少時間？會不會有隱藏的費用發生？需要租借任何東西嗎？然後再盡快回覆客戶，如果急的話就用電話，之後再以電子郵件追蹤，同時留下書面記錄。

都在一天內完成

客戶通常希望物超所值，而一天的專案攝影，你可能要拍攝各種不同的主體。我拍的這些照片，有的是在室內用補助光源拍攝，有的是在戶外拍攝。照片最後用在公司的各種刊物上，包括年報。

■ 配合緊急截稿

商業攝影案子常常都很緊急，客戶往往「昨天」就要看到結果。更糟的是，他們會打電話來請你報價，三個禮拜後當你以為沒希望了，他們又突然打電話來說他們希望你一天後交件。如果你從週一到週三下午都閒閒沒事幹，結果突然接到電話要你在週四早上交件，那就表示你必須在週三工作到很晚。而這就是商業攝影界的生態。你可以說不，但是你就失去這個案子，而且很可能以後也不會再接到這個客戶的電話了。如果你有彈性，你才能得到案子。如果你只希望朝九晚五的工作時間，你可能會面臨很多掙扎。

■ 和廣告公司配合

有些商業攝影的案子直接來自於為了製作公司宣傳資料的客戶，但很多時候是從美術設計、廣告公司，或行銷公司轉包的。他們幫客戶製作廣告、宣傳手冊、目錄、年報、新聞稿，或郵件。每個案子都不盡相同。

當公司直接發包案子給你，你所面對的窗口不見得瞭解攝影。除非這家公司大到有自己的行銷部門，不然這些人並不見得知道他們自己的實際需求。他們會要求你提供一些點子讓他們審核。在較小的公司，你的窗口有可能是總經理的助理。當你拍照時，公司並不會派人來監看。

廣告和行銷公司，及美術設計都是解說概念和表達點子的專家，所以你得到的說明會比較清楚。他們會和公司談過，清楚瞭解對方需求，並會將所有元素都整合在一起，完成專案。這包括文案、插畫、攝影、設計。廣告公司的藝術指導通常會到場監看你的拍攝，提供建議並瞭解進度。

■ 商業攝影的收費

一開始起步時，該如何收費是一件困難的事。你當然沒有其他已經營業多時的商業和產業攝影師那麼有經驗，所以如果你的收費和他們一樣高就不合理了。但是如果你定價太低，又會讓潛在客戶覺得你可能不是很厲害。

要瞭解當地的收費標準，可以嘗試打電話給你的競爭者，看看他們如何收費，然後定價比他們再低一到兩成。定價通常是計時來算的，如果一天或半天則稍微便宜一點。大部分商業攝影師在英國每小時收費約40到100英鎊，美國是100到500美金。如果是出外拍攝，每次計費至少從兩小時起跳。

報價時，記得包括任何材料的費用，交通費，還要計算你在電腦前處理影像的費用。有些攝影師甚至連CD費用也算，但不見得所有客戶都能接受這類支出。

■ 提供樣本

在過去使用軟片的時代，攝影師會將沖洗出來的樣張，或甚至照片快遞給客戶。現在，大部分拍攝都是透過數位相機完成，所以有很多方法可以提供影像。如果

照片不多,或是客戶急著要,電子郵件是最簡便的方法,只要將檔案存成JPG格式。另一個方法是將相片上載到網站上。如果不急,或是客戶離你不遠,最好是將影像燒錄成CD或DVD交給客戶。這種方式比較不會減損影像的品質。

有時候客戶和藝術指導因事無法到場監看拍照,那你最好把成果以電子郵件傳給客戶核准,然後才開始收拾拍攝器材。

■ 建立事業

一旦你開始營業,也有了固定的客戶群,你就能開始像一般商業及產業攝影師一樣,過著有品質的生活。但是請記得,你也開始有各項支出,如購買器材的費用,可能有租工作室的費用,還有宣傳的費用。但如果你偏好和公司而非個人打交道,這對你來說會是愉快且收穫不錯的攝影領域。

很多商業攝影師獨自經營,沒有任何的協助。雖然他們固定和客戶接觸,客戶有時也會來現場監看拍照,不過平常的生活是蠻孤獨的。因此,不妨加入專業的組織,參加他們定期舉辦的地區或全國性活動,和其他攝影師交流,並交換心得。

當地的精神
我接過一個房地產發展商的專案,為他們的宣傳手冊拍攝一些小鎮和村莊,宣傳他們的最新建房發展計畫。我的目標是將每個地方拍成吸引人居住的環境,所以我必須在拍照前確定天氣狀況很好,然後選擇每個地區最有趣且風景如畫的地點拍攝。

商品及靜物攝影

所有行業都是關於商品或服務的銷售，他們需要將這些商品展示在新聞發佈會中、宣傳郵件中，及宣傳手冊中。商業攝影師通常在這時候協助客戶拍攝這些影像。除非商品很大或因故無法離開公司內部，不然通常都是在攝影師的攝影棚進行拍攝。

■ 單純的商品照

通常需要拍攝的商品圖都是簡單將商品擺在平坦的背景上拍攝。雖然有些公司現在會自行拍照，但還是有些公司瞭解到拍照並不像看起來那麼簡單，所以對於攝影師還是有穩定的需求。

如果你得以架設一個專門拍攝這類照片的區域，可以使用一張商品桌，將尖嘴形集中光線的控光配件放在後方，然後將攝影棚燈光裝上燈箱放在上方，就能在幾分鐘內拍好高品質的商品照了。將商品擺好，打開光源，然後拍攝。你已經知道曝光值是多少，因為你之前已經拍攝過，也沒有動過這些器材。再過幾分鐘你就能將成果以電子郵件寄給客戶，如果客戶需要，也可以燒錄成CD讓客戶直接帶走。

一般商品照的拍攝秘訣，就是盡可能單純化。選擇適合商品的背景。你可以從藝術用品專門店或美術社買到較便宜的卡紙，或從攝影器材店買到整捲的色紙。如果商品本身是暗色，就適合用白色背景，反之則用深色。如果商品本身很普通的話，彩色背景能夠增添趣味性。避免90年

代流行的色彩漸層背景或格子背景，這些現在看來都過時了。

避免使用道具，除非他們能為商品加分，例如在信用卡旁邊放一個東西以顯示信用卡有多小。

有時候你必須在一張照片中包含好幾樣商品，以顯示整個系列。這時就必須以有趣且合乎邏輯的方式擺放。有些人天生擅於構圖，有些人則必須培養這種能力。一開始，可以蒐集型錄和商品手冊，看看別的攝影師怎麼構圖。從現有的方式加以變化也是可行的。

■ 更有趣的方式

你拍攝的商品可能很平常，一雙鞋子、一個辦公室電扇、一個杯子，但是客戶或藝術指導可能會要求你把它拍得生動一點。這

以燈光增添趣味
這些塑膠盒有可能顯得很沈悶，但是感謝有技巧的燈光，將塑膠盒的明亮色彩賦予生命。

就是你可以發揮創意的時候了。仔細研究商品，思考你打算傳達的概念是什麼。別只是呈現它的特色；也要能解說出它的優點。這項商品的用途是什麼？為什麼大家應該要購買？這對生活有什麼幫助？

廣告通常靠的是一張大圖和少數幾個字。影像因此至關重要。它必須吸引人目光，馬上就說出一個故事，或是吸引觀眾想要細讀文字瞭解更多。你也希望透過影像為商品創造一項趣味、一種情緒、一種慾望。

客戶可能會給你看設計稿，讓你知道拍出來的影像將如何運用，所以你完全照客戶的要求拍攝是很重要的，不然有可能會被退件。如果你還有更多選擇，不妨多方嘗試，直到滿意。你可以坐下來，拿出一張紙，先將你的想法畫出來。或許你可以近距裁剪，只秀出商品的某個部分，也可以從特殊的角度拍攝，或是運用罕見的燈光技巧。有時候你還能更進一步，準備複雜的場景，利用道具和配件。

記得遵照客戶或廣告公司的要求拍攝，如果你有時間，可以依照你自己的想法也拍攝一些照片，一起交給客戶。

數位加工

身為商業攝影師，客戶會期望你也熟悉數位處理的技巧，並能將好幾個影像結合在一起，創造獨特且具有原創性的概念。這些技巧現在已成為這個領域的成功關鍵。如果你想在這個競爭激烈的領域成功，學習使用Photoshop會是你的當務之急。

3M 100 Hook & Loop Fastener

When something needs taming

3M *Innovation*

■ 在攝影棚中工作

要成為一位成功的商品及靜物攝影師，你需要大量的耐心。有時候事前準備加上拍照就需要花上好幾個鐘頭，或甚至好幾天。因此，你需要有方法，並且很謹慎，一步一步來，並注重每一個細節。

你也常常需要利用鐵絲將畫面中不同的元素連結在一起，例如香檳木塞從瓶中碰出時，或是用大頭釘把它們固定在一定的位置。

在攝影棚工作的一大好處是，你可以完全掌控所有因素。你可以把商品放在你想要的地方，燈光也可以隨心所欲調整，降低風險到最小。這就是「創造影像」和「按下快門」之間的差異，前者是大部分攝影師的行為，後者是大部分業餘攝影者的作法。

小型商品的燈光現在漸趨自然，只用一個或兩個頭燈而已，但是打破成規，針對商品重新設置合適的燈光也是很好的嘗試。燈光的位置比燈光的數量更重要。將燈光放置在商品後方，可以呈現出透明商品的特性，燈光放置一側則能呈現商品的表面材質。

燈箱適合在拍攝簡易的單一照片時使用，但如果能有更集中、戲劇化、充滿對比的燈光，通常會更好。將燈光集中器加在攝影棚燈光上，可以讓焦點更集中，或者你可以用黑色紙板將光線隔離。你也可以實驗將主體放在燈前，例如小型燈箱前，製造充滿氣氛的陰影。小鏡子和反射板也能用來將亮光精準投射在所需的地方。

創造奇蹟
成為商業和廣告攝影師的精髓在於，創造令人興奮的商品拍攝方式和地點。

大型商品及型錄拍攝

不是所有東西桌子都放得下。你可能需要拍攝跟攝影棚一樣大的物體。任何公司所銷售的商品都需要拍照。通常在拍攝大型商品時，你需要設置場景，更常見的是，你需要請專人幫你設置，因為這能增加照片的說服力。如果你拍攝一本家具型錄，就表示你需要設置一間房間；如果你拍攝工業用的電力設備，場景可能會是在工作室或車庫中。

你也可能接到拍攝型錄或宣傳手冊的專案，拍攝一打或甚至上百件的商品。如果你想成功拍攝並避免太過瘋狂，你可能需要有效率的製作系統，才能清楚掌握哪些商品已經拍攝過，每項商品又放在什麼地方。這時候，你就需要雇用一名助理，因為他能節省你的時間和金錢。

通常拍攝商品時，你會希望加大景深，用小光圈讓所有細節清晰對焦，或是用大光圈只讓小範圍清晰對焦。

你拍攝的方式越多元化，越不容易陷入窠臼，你也越容易得到新客戶，並維持現有客戶。如果你一再提供客戶類似的照片，他們終究會感到厭煩，並尋找新的攝影師。

■ 拍攝困難的商品

有些商品會比一般商品難拍。拍攝上最複雜的商品應該是反光度高的商品，例如金屬類和玻璃類商品。不論你如何打光，一定會有「光點」產生，而且，包括場景，你自己，還有相機，都很有可能反射在商品上。拍攝這種商品的秘訣之一，是將黑色紙板中間剪出一個跟相機鏡頭一樣大的洞，然後透過這個洞拍攝。你也可以買一種霧面噴劑，降低反光量。

黑色物體有時也很難拍：它們吸收光源，所以你必須設法呈現出它們的輪廓和質感。你可以嘗試運用燈光的位置，捕捉物體的邊緣。

當你拍攝布料和服裝時，需要特別注意讓照片的色彩和實際服裝的色彩相符。除了相機本身的色彩系統必須精準以外，整個拍攝過程也要謹慎檢查，確保色彩的一致性。

勇於夢想
你拍攝的照片越能呈現商品的美好，你的客戶就越開心，而這正是你維持客戶的方式。

美食和美酒攝影

美食和美酒是商業攝影中要求最高的領域之一。如果你的攝影經驗不足，或是對自己的技巧信心還不夠，最好不要輕言嘗試。通常商品攝影師都是獨立作業，或是有藝術指導在旁監看，美食攝影師通常需要和一組人合作，包括預算監督者、設計師，有時還有廚師。和大家和諧共處的能力是很重要的，尤其在壓力大時。有時候等待的時間很長，但又必須在短時間內趁食物最美的時候迅速拍攝。你需要具備耐心和抗壓性。這一行也有些簡單的對策可以讓生活容易一些，例如先用「準備盤」將拍攝的場景和條件都準備好，然後在最後一刻把真正的食物放入盤中拍攝。

現代風格
現代美食攝影呈現清新簡潔的風格。

■ 目前的風格

你必須隨時瞭解最新風格，因為風格永遠都在改變。當頂尖主廚的新書上架時，一定要去看看。現在，美食攝影強調自然風，不再像以前那樣運用大量燈光和裝飾。

有些攝影師運用日光，但是很多攝影師偏好以閃光燈製造類似日光的效果，以保持色彩的一致性。公司通常希望同一系列的商品能夠以同樣的風格拍攝。而自然光的問題在於，每天的色彩和對比都會變化，從早到

晚不同時間也會有所不同。過去一張照片就要用上一打燈光的日子已經不再了。現在通常只用一個燈箱或蜂巢，或者用單一燈泡透過螢幕發亮，有時則用兩個燈泡讓光線更為柔和。閃光燈是最普遍的光源，因為鎢絲燈的熱度容易讓實物呈現萎縮。基於同樣的理由，通常閃光燈都是關著的，直到要拍攝的那一刻才會打開。

燈光的位置取決於拍攝的物體。如果要強調實物的質感，例如餅乾，燈光通常

向後方照射，以呈現質感。一般標準的照片，燈光來自上方或是靠相機很近。透明的實物如義大利麵，燈光有時候會從下往上打。

黑色紙板常備用來隔絕燈光，小型反光板和鏡子則用來將光源引導至確切的位置。

現代美食攝影的特色，就是極度狹窄的對焦區域。通常只有一小部分是清晰對焦的，而背景和前景則完全模糊。

細節很重要

美食和美酒攝影最重要的事情之一，就是保持所有元素整齊清潔。當你拍攝明亮的物體如餐具時，戴上棉質手套會很有幫助，可以避免留下指紋。餐盤應該要選擇優美，且搭配拍攝的主題。食材必須力求完美：這表示你可能需要從十個豆子罐頭中挑出最好看的五顆豆子。

即便你已經凡事小心了，你還是有可能在準備時有所遺漏。如果你在攝影棚拍攝數位照，一拍完就上傳到電腦中，並以高解析度檢查，確保沒有任何瑕疵，然後才能收拾場景拍攝下一張。

不違法

過去，美食和美酒攝影師運用各種訣竅讓實物看起來秀色可餐，例如將火雞短暫煮過，然後加工使其充滿光澤，或是用豬油代替冰淇淋。現在，大家不太能接受這種作法，而且在大多數國家這也是違法的。你必須確保你所拍攝的食物是和實品相符的。

公司會因為廣告不實而遭到懲處，例如用小盤子讓食物顯得比例上大得多，而且把漢堡的料放在漢堡前方，讓料顯得比實際份量要多。如果一包穀類麥片中只有4顆榛子，照片中就不應該出現5顆。

在法律允許的範圍內，你還是有很多方法可以把食物拍得非常吸引人，例如，在水果和蔬菜上噴上甘油和水的混合液，讓它們看起來很新鮮，沾滿水珠，或是讓冰淇淋局部呈現融化的感覺。

美食和美酒攝影包含的層面

餐盒包裝

這是一個快速成長的領域。越來越少人有時間烹煮生的食材，大家傾向購買處理過的餐點，在一天的忙碌之後，只要把餐盒放到微波爐中加熱即可。這類速食的製造商需要開胃的餐盒照片，用來放在包裝外盒上。

廣告

由於新產品不斷出現在市場上，公司需要新產品的照片用來宣傳，刊登在報紙、雜誌和傳單上，讓潛在客戶知道它們的存在和它們的外觀。

菜單

當地餐廳通常需要餐點的照片放在菜單上，還有陳列的海報上。他們可能嘗試過自行拍攝，但是通常對結果很失望。你或許會接到案子要拍一道菜或是整份餐點，有時候還要加上餐桌的裝飾和所有的細節處理。

書籍和雜誌

每年有上百本的食譜出版，大部分都刊登了豪華的圖片。很多時候，這些照片都是由一位攝影師以專案方式拍攝的。市面上也有一些光鮮亮麗的雜誌專門介紹美食和美酒。

美酒和啤酒

飲料市場也是很大的，包括所有飲料如啤酒和微量酒精蘇打，以及紅白酒。

商業場所攝影

並不是所有商業和產業攝影的專案都是在攝影棚內拍攝的。也有很多主題必須由攝影師前往客戶指定的場所拍攝。有些商品太大或是太重而無法搬移，或是固定在某處，所以你必須到定點拍攝。你可能會被要求拍攝客戶的工廠、辦公室，或是器材設備，通常還需要有人在其中工作。你可能需要捕捉貨車在清晨離開送貨的鏡頭。有些專案會要求你到達某個活動現場拍攝，例如會議、晚宴，或是發表會。公司也可能想要記錄下某個建造計畫的進展。通常公司高階主管太忙或太重要而無法離開他們的辦公室，所以你必須到他面前拍攝人像照。或者，你可能必須坐直昇機到一個冷僻的地方如鑽油平台去拍照。

這就是商業和產業攝影師在定點拍照的生活形態。有時候感覺很刺激，你可以去各式各樣的地方，有時是國外，和許多不同的人見面。這也表示工作時間很長。你可能需要早起開車到拍攝地點，等待許久才等到所需要的環境光，然後拍完開車回家。

增添色彩
讓商業場所照片看來更有趣的方法之一，就是在你使用的閃光燈上塗上彩色凝膠。

■ 器材很重要

當你在定點拍攝,你必須攜帶所有的配備,因為謹慎的準備要比平常來得重要。如果你突然發現已經離家很遠,又忘了帶閃光燈接線或某個鏡頭,你就有麻煩了。當你計畫拍攝時,做一個詳細的必備器材單,並在出門前確定所有東西都帶齊了。

當然,你一定要帶相機,最好帶不只一台。如果在攝影棚,相機壞了你隨時可以拿另一台來拍。但是當你在定點,準備一台備用相機是很重要的。

除非你有很好的理由,例如你必須搭直昇機或輕型飛機,所以有重量限制,不然最好準備各種鏡頭。你可能以為你只需要廣角鏡頭,因為你計畫前往拍攝大型的室內照,但是當你抵達現場,你才發現還需要拍攝其他照片,例如屋主的人像照,或是房子的設置和你想像的不一樣。面對任何情況都能有萬全準備是很重要的。

基於同樣的理由,就算你原本計畫運用日光拍攝,你最好還是帶著閃光燈。有可能突然變陰天;客戶的要求突然有變化;或是環境燈光並不適合拍攝。

很明顯的,你需要一輛可以放下所有器材設備的工作車,包括腳架、攝影袋、閃光燈、反光板,和其他你需要用到的器材。

■ 產業工作環境中的定點拍攝

現在的產業種類可能不像以往那麼多,但是商業攝影師常會接到專案去拍攝工廠、倉庫、實驗室,和配送中心。這些照片會用在媒體發佈會、年報,和期刊上。

這類場所是有實際功用的,而且常常不是那麼的上相;有些甚至不太乾淨,不整齊,甚至有所毀損。大部分時候你無法把相機拿出來就開始拍攝,你必須先把這些地方整理乾淨才行。

如果你得以在事前勘查現場,或許當你在報價前和客戶討論整個專案時,就可以把這些問題提出。告訴場地的管理者必須先把場地整理並打掃乾淨,才能拍出像樣的照片。他們或許還會補上一層油漆,讓現場顯得更為光鮮。但是別期待奇蹟出現。當你抵達現場,或許還是不盡完美。你還是必須依靠自己的技巧讓現場顯得有看頭。有時候透過構圖可以巧妙的呈現OK

一天中的最佳時機
要拍出成功的照片,你必須格外用心。這可能是指你最好在黎明前就起床,捕捉光線最美好的一剎那。

的地方,並排除不怎麼上相的區域。有時你也不妨考慮從高點拍攝,或是從下往上拍。

運用標準鏡頭或望遠鏡頭而非廣角鏡頭,也有幫助。必要的話,可以移動現場的物體。將挖土機移到破損的牆面前,可以隱藏牆面。把百葉窗拉下來也可以讓斑駁的窗框暫時消失。

當然,不是所有工作室、工廠、和倉庫都是這樣的。有些公司的設備器材維持得很乾淨,讓拍攝更為容易。即便如此,很多器材看起來還是顯得乏味,灰色的場地也很難呈現出刺激的一面。你可能會需要利用閃光燈或鎢絲燈來平衡光度,將拍攝集中在某一個特定區域,或是單純的創造更多趣味。將彩色凝膠加在某些燈光上,可以戲劇化地讓照片更有張力,也更有高科技感,但是小心別做過頭了,不然效果會變差。

值得留意的是,有些地點非常冷,尤其在冬天時,所以你必須注意保暖。要特別準備手套、圍巾、和厚襪子。

■ 辦公室中的定點攝影

工廠和倉庫拍攝的某些原則也適用於辦公室攝影。典型的辦公桌蓋滿了紙張;角落裡可能堆滿了盒子;牆上貼滿了海報和便條紙。如果你的目標是將照片拍得像個回應迅速的電話中心或充滿活力的業務辦公室,這可能是個合適的場景。

先想好你計畫從哪裡開始拍攝哪一種照

其他地點

你也可能被要求在其他地點拍攝商業照,但有些地點不是那麼討人喜歡,例如地底下的礦坑或是海面上不停震盪的鑽油平台。在這類地點拍攝,你的挑戰會更大。如果你對自己的能力沒有信心,你就應該拒絕這類案子。如果你有幽閉恐懼症或是會暈船,那你可能無法勝任這樣的拍攝工作。每個案子都要審慎考慮過才接,而不是一有案子就先答應再說。如果你是替國際性公司拍攝,也有可能要到國外去工作。這需要更多的計畫,瞭解如何將拍攝器材運到國外,還需具備不同文化及語言的知識。接下國外的案子是很刺激的,但是你必須事先做好功課。

片,如此你才能確定必須將注意力集中在哪個區域。當你人在現場時,比較容易處理畫面的一切,否則要到事後透過電腦修圖就比較麻煩了。

如果畫面中有電腦螢幕,需要特別小心,因為畫面有特殊的出現頻率,必須以大於1/25秒的快門速度拍攝,不然螢幕上會出現干擾線。電視也是一樣,你可能在休息室會拍到電視。

另一個方法,是用長快門速度如1/15秒或1/8秒拍攝,但是如果你是利用日光在明亮的地方拍攝,就會有問題。還有一個方法,是拍攝兩張照片,一張用正常快門速度拍攝,另一張用較長時間拍攝,然後將兩張影像結合。

互動感
當你畫面中包括人,最好請他們彼此互動,而非盯著相機看。

■ 創造活動感

定點攝影最重要的事情之一,就是創造活動感。拍攝靜態照片很容易。照片中如果有人就可以製造明顯的不同。不要只是拍攝

天際的限制

要製造這類照片，攝影師登上熱氣球上升到建築物上方，用魚眼鏡頭創造凸面鏡的空間效果。

一項設備，你可以找人操作它，因為人物可以賦予現場生命。他們也有助於呈現工廠或辦公室的大小；通常如果畫面中沒有人的存在，你很難判斷一棟建築的大小。

當你將人包含在畫面中時，必須很謹慎。他們不應該站在不合理的地方，或做不該做的事。如果你這麼做，廣告公司或客戶會拒絕你的照片。瞭解一下他們是否應該要戴上眼罩、安全盔，或任何其他安全設備。這些都是你在定點拍攝時必須想到的細節。

大部分時間，最好不要讓畫面中的人看著鏡頭，請他們將注意力集中在該做的事情上，像是在倉庫中從貨架上選取商品。如果是一群人，鼓勵他們彼此互動。就算只有一個人看著鏡頭，還是會完全改變畫面的動感，顯得不自然。

由於大部分的人面對相機都會不自在，你必須給他們一個方向，告訴他們應該站哪裡？做什麼？

另一個創造活動感的方法，是將移動的物體包含在畫面中，例如卡車或商品製造線。用長快門速度如1秒以上拍攝，可以製造更具動感的畫面。

天空的限制

天氣是拍攝建築物時的主要考量。通常,有著藍天的晴天是最佳拍攝時機。

建築物攝影

有些商業攝影師擅長建築物攝影,但是他們也不見得經常都在拍攝建築物。他們可能也必須拍攝測量人員、建築工人,和建築師,或是拍攝報告、廣告,或網站需要用的照片。有時候這些照片是現在已經完工的建築物,有時候則是進度報告要用的工程照片。房地產仲介商通常不會為他們賣的房子發專案拍攝,他們都會自己拍。但是,你可以接這個市場頂端的案子,因為房子的價值透過影像的質感會更容易銷售。

■ 光線選擇

建築物攝影的目標通常是賦予建築物的結構和形式一種正面的印象。關鍵在於選擇適當的光源拍攝。這也是影響影像最終品質的最大因素。這表示當你在戶外拍攝時,天候狀況是主要的考量。

大部分建築物在陽光照射下呈現出最美好的一面,雖然也有少數例外。明亮的光線賦予建材生命,不論是石材、金屬、木材,或水泥。有時候膨鬆的雲層也會取代陽光,但這在中午時也可能是件好事,因為雲層可以是巨大的分散光源力量,可以柔和強烈的陽光。

陰天時，光線的對比不那麼強烈，藍光比較明顯，照片中的建築物會顯得扁平無趣，天空也顯得蒼白。

建築物攝影師對於天候狀況必須特別留意，並盡量以此為計畫依據。當然，有時天氣不是你我能夠控制的。有時候你會突然接到客戶電話說當天一定要拍攝，不管天氣如何，你就是得到室外拍攝。我常常透過Photoshop將影像的對比增加，並加上暖色調，盡量讓影像呈現最美。

如果你的案子不趕時間，你就能選擇天氣好的時候拍攝。但就算天氣好，還是有可能遭遇其他問題。我曾經有兩個禮拜的時間拍攝離我家不遠處的一棟建築物，

但剛好那段時間雨下個不停，且烏雲密佈。在冬天要拍攝好的建築物照片是很困難的，因為天氣常常不好，天空總是灰灰的，白天也比較短。如果你是在建築物密集的地區拍攝，例如市中心，當太陽不是高掛空中時，表示你拍攝的建築物會有來自其他建築物的醜陋陰影。

■ 建築物的位置

拍攝建築物的時間一部份也取決於建築物所在的位置。如你所知的，由於太陽從東方升起，西方落下，如果建築物朝南，那一天當中幾乎都有陽光照射其上。當太陽與建築物的角度呈現30到60度之間，會是最好的拍攝時機。太陽從側面照射時所拍攝的照片，會強調建築物的層次和質感。當角度小於30度，陰影通常會太長。當角度呈現90度時，就幾乎沒有陰影了，不過會讓建築物顯得扁平無趣。如果建築物朝東，你最好在早上拍攝。如果朝西，最好在下午或晚間拍攝。這兩個時間都很合適，光線比較溫暖且充滿氣氛。如果建築物朝北，問題比較大，因為不會有任何陽光直接照射。

不論建築物的方位如何，還有一個方法就是在夜間拍攝，或是在天黑前一小時當街燈剛亮起時拍攝。如此一來就能有美麗的結果，且不論白天天氣如何，有時候還會有藍天出現。

階梯的變化
拍攝時不妨考慮各種空間和視點，包括從下往上拍。對於有些主體，黑白攝影會是最佳選擇。

加框
夜間照片最好是在傍晚
當天空還殘留藍色時拍
攝。利用前景的邊框創
造景深感。

■ 事先計畫，攜帶羅盤

顯而易見的，成功的建築物攝影必須做好許多事前規劃。你無法隨時出門，就希望所有條件都適合拍照。你必須在事前瞭解建築物的方位，取得全景是否有問題，並面對任何會影響拍攝的因素。最好的方法就是自己前往現場勘查，帶著羅盤測量太陽的方向，瞭解不同季節的不同狀況。

如果到達現場不是那麼便利，因為太遠了，不妨先查看地圖，或是問問在那棟建築物中工作的人。

■ 保持垂直

很多承接建築物攝影專案的人，對於一些必要的拍攝條件都很敏銳而且知識豐富。筆直的建築物在照片中就應該顯得筆直。要達到這樣的結果，整個畫面必須呈現完美的長方形。由於各種理由，這用說的比做的容易多了。如果你想要不讓相機往後斜，就能拍攝到高聳建築物的全景，那幾乎是不可能的。

這也是為什麼建築物攝影師通常使用傾斜範圍較大、而且容易控制方向的觀景相機拍攝。這可以修飾當你在有限空間拍照時，建築物呈現垂直線交會的狀況。

有些專家還是用軟片拍攝，如果客戶要求數位檔案，就把正片掃瞄，製造極大的檔案。另一個方法是投資數位設備，但這對於只有偶爾才接建築物專案的攝影師來說，並不合乎經濟需求。

如果你是用35mm數位單眼相機，你可以買Canon這種有空間控制的PC鏡頭。雖然欠缺觀景相機所能掌握的移動範圍，但能幫助你補償垂直線交會的問題。

還有一個方法，是透過影像編輯軟體矯正垂直線。一旦你熟悉操作方法，這是一個簡便又快速的過程。秘訣在於，用最廣角的鏡頭拍攝，並在建築物周圍留下足夠的空間，因為當你矯正時，你必須裁掉影像的某些部分。

有創意的技巧

所幸，並不是每個人都對垂直線的筆直程度斤斤計較，且很多客戶對於一張像樣的建築物照片就感到滿意了。有些客戶甚至鼓勵你運用更有創意的方法，或是樂見你比較即興的發揮。

所以，與其想盡辦法避免垂直線交會或補償的方法，不如運用廣角鏡頭，並傾斜相機拍攝，讓相交的效果更為誇張。靠近建築物並傾斜相機拍攝，也能製造動感的效果。

如果你不夠謹慎，照片會顯得缺乏景深。你可以在前景包括某個物體當做畫面的外框，來避免這種狀況，而這也可以是很有特色的建築物照片，例如現場剛好有拱門或是樹木枝葉可以利用。如果附近剛好沒有樹，你也可以技巧性的從別處摘下樹枝，在拍攝時將其置於相機前方。

你應該也要想像照片的形狀。有時候建築物傾向形成細長的構圖，不論是垂直或是平行。

不管你是以傳統方式拍攝或是數位拍攝，運用偏光鏡可以對最終的影像品質造成極大的不同。偏光鏡可以加深天空的藍色，增加對比，並降低來自於玻璃和金屬的反射。

拍攝困難的建築物

有些建築物比較難拍。其中最具挑戰性的，就是我們之前討論過的比較高聳的建築，以及事後不容易再回去拍攝的建築物。

其他像是建築物周圍環繞的物體，讓建築物景象受到限制，例如高牆和籬笆。在這種情況下，你可以運用階梯，或甚至設法到空中，突破障礙拍攝。這也能排除畫面中多餘的物體，如汽車和卡車。

另一個拍攝建築物的阻礙，是你在工業園區常可見到的又長又矮的招牌。你很難把這些招牌拍得有趣。最好的方法是從遠處拍攝，讓它隱身於整體畫面當中。

拍攝室內

相較於室內，戶外比較容易拍攝。一旦你進入辦公室、工廠，或其他建築物中，你面對的是各種光源的組合，如日光、鎢絲燈光，和日光燈。你可以就這樣拍攝，但是結果應該不會太好。嘗試將各種光源關閉，看看現場的感覺。某些光源的結合是可以接受的，但是太多光源通常看起來就不對勁。先試拍看效果如何，再做評估。記得，你在事後還是可以運用影像編輯軟體再做調整。

如果你只有日光和鎢絲燈光，你可以選擇將全部或部分鎢絲燈光換成日光平衡的光源。這在大多數電器行就能買到，有不同的瓦數，讓你可以調整強度。

日光燈比較難處理，在照片上通常會呈現你想避免的慘綠色結果。可以的話，最好能將日光燈完全關閉。這或許有點困難，因為這是很普遍使用的光源。

有時候你運用現場燈光就能拍攝,但是,拍攝室內通常還是需要額外的光源。這可以用來取代既有光源,或是更常見的,用來補充既有光源。如果拍攝區域不大,只要用少數閃光燈就足夠了。如果你空間大,你可能必須租借更多的光源。

運用創意設置燈光,創造戲劇化的效果。有些閃光燈需要燈箱或蜂巢來讓光線柔和。有些則需要配合其他配件將光線集中。這些配件都該設置在可以看見的地方。

有時候,你需要創造光線透過窗戶照射入室內的感覺,但是如果太陽光微弱時該怎麼辦呢?不妨嘗試將閃光燈放在窗外或門外,透過燈箱照入室內,複製同樣的效果。在閃光燈頭加上橘色膠,增加清早或傍晚的光線暖度。

有時候,包含窗戶或走廊的室內拍攝會需要平衡室內和室外的光源,通常室內光源較弱,室外光源則太強。這時可以分別測得室內外的曝光值,結合兩種曝光值拍攝,得到不錯的效果。

大船

公關攝影師的生活有時候是很有趣的。這張在考地薩克高桅船賽拍攝的照片，是幫柏克萊房屋發展商拍攝的作品，曾經登上《*Times*》頭版。

公關照

　　公關照通常是商業攝影師可靠的收入來源。客戶每個禮拜都需要有些照片可以刊登在公司刊物上，但是現在很多簡單的照片和一目瞭然的商品照都是公司內部自行拍攝的，所以現在的公關照專案不像以往那麼多了。不過，大部分公司也瞭解自身的限制，雖然他們希望都靠自己來，但是他們也知道這是不可能的。這時候他們就需要專業攝影師，或是透過公關公司將專案發包給你來拍攝。

■ 專案的範圍

　　有時候公司需要的照片，是要用來搭配已經寫好的新聞稿。他們希望照片是某個員工離職或加入公司、最新產品的發表、新工廠或辦公大樓的啟用、公司贏得獎項、知名人士來訪、或是最受歡迎的人、某人手上拿著一張高面額的支票。這類照片大部分都在現場拍攝，雖然有些是在攝影棚拍攝，例如產品照和人像照。有時候，攝影師必須參加某個活動，例如一項會議或研討會，然後拍攝一些照片，以供公司之後的新聞稿搭配使用。

公司新聞

公關照通常就是這類照片，記錄一個活動或發表會，拍攝時必須確保公司名稱和標誌清楚包括在畫面中。

■ 將影像出版

公關照的目的，就是希望文章和照片能刊登在報紙或雜誌上，不論是消費性刊物或是商業性刊物，也可以是網站，所以影像的拍攝必須將目標市場放在心中。他們都刊登哪一種照片？他們都如何刊登？如果你不知道，拍攝前先瞭解一番，不然，

團體照

你必須能夠拍攝大型團體照，把每個人都納入畫面中。

有可能拍出的照片都不受青睞，因為不符需求。事前計畫並謹慎準備。

有些商業刊物將公關照刊登在封面上，如果你知道這個情形，就要記得拍照時預留雜誌名稱和任何標題的空間。先看看雜誌的編排方式，然後遵循它的原則。

通常，公關照必須能夠呈現一個故事，也必須很有創意。新聞編輯會收到很多無趣的照片，所以他們總是在尋找吸引人的照片，可以讓頁面充滿生氣。如果你能提供這類照片，它們就有刊登的機會，你的客戶會很滿意，而你也會接到更多案子。如果你的照片老是被忽略，你的客戶很快就會停止跟你合作。

■ 發揮創意

除了把刊物的這些需求放在心中，你還需要發揮自己的創意。舉例來說，你可能會以橄欖球並列爭球的方式，躺在地上用魚眼鏡頭拍攝四個緊靠在你身上的得獎人。或者，你可以呈現公司最新產品難解又抽象的細節。

由於整個重點在於發表客戶的成就，所以你在照片中必須盡可能涵蓋可以代表公司的事物。這可以是公司的標誌、其中一項產品、掛有公司名稱的大樓正面，或是支票和T恤上的公司名稱。

公關照很少以大尺寸使用，而且通常是在現場快速拍攝的，所以標準的35mm數位單眼相機就足夠了。通常你需要用廣角鏡頭近距離拍攝，以創造張力。

商業人像

不是只有社交活動攝影師才會有拍攝人像的案子,公司也需要這類人像攝影。從醫師的診所到健身中心或會議器材公司,都會在牆上懸掛員工的照片。過去幾年來,我曾經接過許多拍攝商業人像的專案,涵蓋了從年報到政治文學的領域。有些公司會用一般的數位相機自行拍攝,但是結果通常不是很好。

運用道具
別只是拍攝簡單的大頭照,運用相關的道具來增加商業人像的生動感。

■ 作業迅速

有時候客戶會到你的攝影棚來,但通常客戶會期望你到他們的辦公室中。客戶容許的拍照時間通常不是很多,有時候我只有幾分鐘的時間。最好的方法,是進入現場後,決定你要拍攝的地方,然後將器材架設完成。當你準備好了,才請高階主管進來。由於你的時間不多,所以快速和大家建立關係是很重要的技巧,能夠幫助你捕捉放鬆的表情,而非僵硬的微笑。

至於主角們該如何擺姿勢,那就看你要拍的是哪一種照片。年報通常會刊登董事長和/或董事會在一個正式場所,坐在辦公桌前或會議室中的照片。但是現在時代改變了,風格也更多變,除了以僵硬正式的姿勢直視鏡頭,這些高階主管越來越喜歡用自然的方式呈現。

燈光部分簡單就好。用一個閃光燈搭配雨傘,或是如果有大窗戶,可以考慮利用日光,然後迅速拍照。你可能只能有時間拍幾張照片而已,所以每張都要拍得好。

就像食物鏈一樣,階層較低的員工時間就多一點,而且有點像是從例行工作中暫時休息一下來拍照,所以不需要那麼的匆忙。如果只是拍攝大頭照,可以架設兩個閃光燈,從兩側以45度角照射,會有不錯的效果。

近距離裁剪
將人像近距離裁剪,製造更大的畫面張力。

5 靠攝影賺錢的其他方法

綠瓶子

植物和科學攝影師通常被要求製造極有風格和趣味的影像，以便應付廣泛的各種用途。

除了我們先前談到的主要攝影領域如出版、圖庫、社交活動攝影，及商業攝影，其實還有很多專門領域，如自然歷史、藝術、戲劇、運動，及記錄攝影，而這些領域都能以自由攝影師的方式進入。至於像是死因鑑識、醫學，及植物等特殊專業攝影，通常是由政府機關或商業組織雇用專職員工拍攝。這類專門的領域讓你得以追求並拍攝自己真正有興趣的事物。如果你對汽車、芭蕾、賽馬，或美洲豹真的很有興趣，那你不妨專注於此，或許可以靠拍攝這個領域的照片維生。有些攝影師則偏好將攝影這項興趣和終身志業結合，例如，成為一個警事或軍事攝影師。就算你不覺得自己有攝影的天分，你還是可以當業務員，或是在相機店、照相館工作。靠攝影維生有各式各樣的方法。

公司內攝影師

　　自由攝影師或自己開設工作室的攝影師生活，不見得適合每一個人。有些人偏好在公司上班的那種安全感，喜歡每個月定期收到薪水的感覺。如果你是這種人，那可以有那些選擇呢？以下是一些你可以考慮的方向。

▌受雇於攝影工作室

　　有些攝影事業是一人獨撐，有些則有較大規模。對於忙碌的人像及一般攝影工作室而言，雇用好幾個攝影師是常見的現象，成功的商業攝影工作室也是如此。如果你想當攝影師，但又不想擔心經營面，這裡就是個開始的好地方。聯絡當地的攝影工作室看看是否有空缺。如果你有移居的準備，也可以嘗試全國性的連鎖公司。不過，你不會是唯一申請這份工作的人。很多人認為攝影是個光鮮亮麗的職業，所以競爭也很激烈。你必須能夠展現你的技巧和工作態度，還要準備優秀的作品集。薪水通常很合理，但是有時下班後還是有工作要處理，例如客戶通常都是晚上或週末的時候預約拍攝的時間。

團體照
公司內攝影師通常必須面對廣泛的攝影需求，包括拍攝人物照。

且充滿刺激，面對許多變化。我認識一個攝影師曾經在同一家公司待了40年，到現在還是樂在其中，而且還覺得工作很有挑戰。

　　拍攝好的照片用途很廣泛，包括公司報告、宣傳手冊、新聞稿、廣告、網站，以及刊物。成為一個團隊的一份子也很令人滿足，因為有些攝影師不太適應自由工作者那種孤軍奮戰的生活方式。不同的公司對於創意的態度也不盡相同，有的公司比較傳統，有的公司則鼓勵創意，讓攝影師能夠自由自在將熱情投注在工作中。

　　要成為一個成功的攝影員工，你必須能夠多才多藝且富有彈性，才足以面對工作

▌成為攝影員工

　　雖然越來越多的公司將攝影的需求外包，很多公司還是保留了一個攝影部門，對於較大的國際性公司，這是很重要的。舉例來說，勞斯萊斯公司就有一群優秀的攝影師幫公司拍攝動態和靜態的照片，不論是在攝影棚或是在戶外。政府單位和廣告公司有時候也有攝影部門。

　　擔任公司內的攝影員工有時候也很有趣

中的多元性。

這是因為你會被要求拍攝任何和所有的主題。你必須很實際並富有組織力。你也需要具備自由攝影師的某些技巧，因為攝影部門逐漸邁向盈虧自負的趨勢，擁有獨立的預算，公司也期望這個部門能夠自行創造盈餘。

如何才能成為公司內的攝影員工呢？進入每家公司的條件不同，但是一般公司和政府單位都希望雇用擁有專業資格和實際拍攝技巧的攝影師，所以你如果希望進入這一行，或許先進學校專科學習是必要的。

■ 警事攝影師／死因鑑識攝影師

成為死因鑑識攝影師不見得就得吹毛求疵。這份工作不只是拍攝交通事故、意外死亡、工業意外、被謀殺的死者、虐待兒童、強暴，或攻擊事件的受害人，每次之後驗屍時你也必須在場。當病理學者切開皮膚及骨肉以判定死因時，他會指揮攝影師拍攝某些照片存證。這壓力也是很大的。有位警事攝影師曾經告訴我：「每當我接到謀殺案的電話，我的腹部就一陣刺痛。」所以你必須很堅強才能夠面對這份工作，但是經過一段時間你會比較適應這些殘酷的現實。

警事攝影師在死因鑑識和指紋學方面都受過訓練，在犯罪現場必須保持警覺，尋找並記錄指紋、鞋印、輪胎，和煞車痕跡，強行進入的跡象等等。警事攝影師的責任在於將你雙眼所見，重新複製並呈現在法庭上。這些都是記錄照片，僅此而已。大部分時候你使用的是標準鏡頭。避免使用廣角鏡頭和望遠鏡頭，除非必要，因為拍出的照片會是扭曲變形的。

成為警事攝影師的過程，會因為你居住國家的不同而異。在某些國家警事攝影師是民間雇用，但在某些國家則必須是公職人員。薪水一般來說還不錯，通常有退休金和其他福利。犯罪事件全天都在發生，所以警事攝影師通常是排班制，也有可能在半夜臨時收到通知出勤。

除了技術面，警事攝影師需要具備人際技巧和敏感度，因為他們常常要面對犯罪的受害者，而他們通常容易心情沮喪。

這是一份珍貴且重要的工作，所以希望加入的需求也很高。

■ 醫學攝影師

在大部分國家，你必須有專業訓練和資格才能成為醫學攝影師。除了攝影，通常你必須學過解剖學、病理學，及生化學，並瞭解疾病的發生源頭以及擴散的方式。如果你對科學的瞭解有限，或是缺乏興趣，那醫學攝影對你來說會很困難。

這個工作也不適合個性敏感的人。醫學攝影師必須記錄手術的過程，所以你會看到醫生的每個動作，你也必須拍攝之後驗屍的過程。此外，你還需要拍攝病人被照護的過程及醫院員工，所以人際技巧也非常重要。

有些工作項目在技術上很有挑戰性。你必須具備各種專業技巧，包括顯微攝影、熱能影像處理，及內視鏡攝影。通常你是沒有拍第二次的機會，所以你必須準備周全，一次搞定。對細節的專注力也很重要，包括凡事仔細，精確的記錄時間和日期。

因此，顯然你需要經過正式的訓練，才能進入這一行，也就是說必須進學校學習。所幸，在大部分國家年齡並不是一項阻礙。如果你想轉換跑道，是可以在年齡稍長時再回學校修課。然而，由於這是項需要高度技巧的工作，教育資格的要求也高，所以我總是很驚訝這份工作的報酬相對而言真的很低。

■ 博物館攝影師

很多博物館設置大型的攝影部門，處理包括檔案管理到拍攝宣傳照和海報照的工作，有時候還有出版品和廣告公司的專案。這份工作大部分是在攝影棚進行，主題廣泛。這是個穩定又安全的工作，通常薪水也很合理，還有退休金，所以想要爭取這份工作的人也不少。

博物館通常要求技術面的能力，申請者被期待要能完成大部分的攝影任務。博物館攝影師也必須能和團隊合作，適應館內的作業方式。

這份工作的好消息是，通常沒有年齡限制。有的攝影師是學校剛畢業的，也有剛從軍中退伍的，或是家中小孩都大了，出來追求事業第二春的。上班時間不長，薪

水也算合理。

■ 科學攝影師

如果你對科學和攝影有興趣，這份工作

醫學圖片

除了拍攝病人和手術過程，醫學攝影師有時也必須拍攝一些詮釋概念的圖片。

就很適合你。很多政府單位，研究機構，和學校都會雇用科學攝影師來記錄實驗過程，並提供研究資料，當作研究報告和論文的內容。這是項高技術的工作，需要具備豐富的科學知識，有些雇主甚至堅持雇用有科學學位的人。

除了標準攝影技巧外，特殊技巧如紅外線攝影、縮時攝影、紫外線攝影、熱能影像處理，及顯微攝影，都是會用到的技巧。

軍事攝影師

在平時和戰時，軍隊總是設法找尋可以傳達正面形象的方法，也有高效率的公關單位為其效勞。軍中大部分的分部都有攝影師負責拍攝公關用的照片。很多都是關於當地弟兄的故事，刊登在當地報紙上，目的在於讓地方更能接受軍隊的存在。在大部分國家，你必須申請才能成為軍事攝影師，並接受相關攝影訓練。攝影師的薪水和其他軍中的男女是一樣的。

主題樂園攝影師

你到任何主題樂園，都有可能遇到攝影師幫你拍照，並以合理的價格賣給你。這是主題樂園設法營利的方式之一。

在這個攝影領域，人際技巧遠比攝影技巧來得重要。類似的場所如油輪，你也必須在油輪上將照片出售，直接賺取收入。這類型工作的酬勞通常是抽佣的形式，所以如果你想賺到不錯的收入，就必須積極一點。

特殊領域

學校和畢業典禮

大部分人都收集了學校唸書時期的照片，包括個人照、每年拍攝一次的全班團體照、還有各種社團的團體照。除此之外，可能還有畢業照。

這些照片大部分都是由專業攝影師拍攝的。當你想想當地學校的數量，就可以知道這是個不小的市場。這個領域不需要多麼的有創意，但利潤似乎還不錯。

如何進入這個領域呢？其中一個方式是直接和學校聯絡，問他們是否可以讓你幫學生們拍照。托兒所、幼稚園、和育嬰團體也是可以嘗試的目標。他們可能已經有合作的攝影師了，但是如果你不斷嘗試，遲早會發現機會，讓你進入學校的大門。

當然，你必須準備一些拍好的照片秀給他們看。如果你以前沒有拍過這類型照片，你可以拍攝家裡的小孩，或是拍攝朋友的小孩、學校的孩童。如果你願意免費提供這些照片，很多人會很樂意讓你拍攝的。

學校照片通常有兩大類型：簡單的大頭照和團體照。個人照並不難。通常使用一到兩個閃光燈，背景單純。你秀給對方看的照片最好類似你打算幫他們拍攝的照片。你也需要準備一張定價表，從不同的組合專案中賺取利潤。最基本的專案應該是一張10×8 加上兩張5×4吋照片，然後再增加大尺寸照片，設計更高價的專案。

學校照片的行銷哲學，是以低定價來爭取大量的生意。所以要成功的話，必須拍攝很多照片。舉例來說，拍攝大頭照時，你可能只有不到一分鐘的時間讓被拍者準備好，並拍攝完成。你也需要設計一套精確可靠的系統，方便你將拍攝的臉孔和姓名連結起來。

如果要一次把全校師生都拍下來，技術上會很困難，而且需要昂貴的座位設備來輔助，所以這類照片最好留給專門拍攝的公司進行。很多這類公司在規模較大的學校裡有獨家拍攝權，所以其他人想要打入比較困難。

如果這就是你的狀況，有個方法是和其中一家公司接觸，看看他們能不能幫他們拍攝。有些公司已經有固定的攝影師了，但很多公司還是會和自由攝影師以專案方式配合。

畢業時刻
畢業照是個很大的市場，各種年紀的畢業生，都想要留下照片記錄他們的成就。

自然歷史攝影

很多業餘攝影師很喜歡拍攝自然歷史題材，從昆蟲、鳥類、野生動物，到花草樹木都拍。雖然拍攝這些生物很有成就感，但是要以此維生會是一大挑戰，因為這個領域的市場比其他領域要小。

自然秩序
自然歷史攝影是比較難
賴以維生的攝影領域。

動物和植物照片的銷售管道主要是賀卡和年曆，這部分在之前的章節已經討論過了，只要照片的品質不錯，兩者都可以有不錯的報酬。

專門探討自然歷史的雜誌比較少，只有少數專門的園藝和賞鳥雜誌。想要在自然歷史這個攝影領域

成功，關鍵是在專精於某個方向並成名，例如成為老鷹專家或蘭花專家，當某個出版社有這類的照片需求，就會第一個想到你。一旦你的照片曝光量夠，你就有可能接到專案出書了。

基於以上理由，行銷照片最簡單的方法還是透過專精於自然歷史領域的圖庫。但是你的照片品質必須達到最高標準，才能獲得青睞，因為圖庫已經有這方面的專家，而且可能是這個領域頂尖的攝影師。

自然美
賀卡和年曆可以為自然歷史類的照片提供一個曝光的機會。

■ 汽車攝影

汽車攝影想必是攝影這一行中最光鮮亮麗的領域之一。跨入這個領域,可以有機會飛到世界各國優美的景點,並拍下絕對值得回憶的影像,同時,還有不錯的酬勞可以拿。但是,越受歡迎的工作競爭就越激烈,也表示你必須更有才華和決心。

汽車照片有兩個主要市場:雜誌和廣告。很多攝影師一開始是先幫雜誌拍攝,然後再進入廣告,後者通常酬勞較高。如同許多攝影領域,你會碰到「雞生蛋蛋生雞」的問題。如果你無法秀一些刊登過的作品給出版社看,你很難拿到專案,但是如果沒有人發案子給你,你根本不可能有照片刊登的機會。

有個起步的方法,就是找發行量較小的專門雜誌,例如古董車或車迷雜誌。如果你可以給他們看一些你自己拍的照片,可能是在車展中幫某個汽車狂熱者拍照並換得拍攝汽車的機會,雜誌社或許會發案子給你。如果他們喜歡你的第一次作品,你有可能成為固定配合的攝影師,讓你得以建立一系列的作品集。

幫雜誌拍攝主要都是在某個定點拍攝,所以你必須能夠出差,這對兼職的自由攝影師來説就比較困難了。接下來提到的頂尖汽車攝影師馬丁·高達(Martyn Goddard),

他的經驗可以給大家一個參考。

有些廣告專案也是在定點拍攝,但是總還是會有在攝影棚拍攝的時候。這對業餘攝影師或照相狂熱份子來説,並不適合。你必須擁有一個大型攝影棚,上打的燈光,還有使用這些配備的技術和專業。

汽車領域
要進入專業汽車攝影的領域並不容易,因為競爭很激烈。

攝影師檔案：

馬丁‧高達（Martyn Goddard），汽車攝影師

「汽車攝影最困難的部分，是找到合適的拍攝地點。無論我開車到哪裡，總是在找合適的拍攝地點。要有適合開慢車的道路、適合奔馳的道路、還有美麗的風景。我有一大堆地圖和道路地圖集，上面有我留下的滿滿的筆記和標示。我有時候也拍快照並寫日記。我不是很挑剔的人，但是我很喜歡隨時提醒自己以後可以運用的各處景點。」

「保持汽車的光鮮亮麗也是很重要的，所以我總是隨身攜帶海綿、水桶，和軟羊皮。Photoshop提供我們修改瑕疵的彈性，但是你還是需要從乾淨的汽車開始。你也必須小心別刮傷車子，這對新車而言不是什麼大問題，但是對古董車來說，車子是車主的驕傲和喜悅，所以刮傷又是另一回事了。我記得曾經拍過Rowan Atkinson的其中一部車，他不讓任何人碰他的車，除了他自己。這表示他必須自己洗車，但是他不介意，所以如果車子有任何刮傷，也會是他自己造成的。」

「通常當我幫雜誌拍攝汽車時，現場不會超過四個人，只有我、一位助理、汽車駕駛／車主，及雜誌社編輯。我喜歡這樣，因為人越多你要面對的問題就越多。」

動態狀況
要捕捉汽車奔馳的快感，必須透過高超的技巧才能完成。

「拍攝地點也是有流行性的。這一分鐘海灘是熱門地點，下一分鐘就變成草原或都市。我以前拍攝時不太做事前計畫，只是抵達某處就開始拍照。但是現在已經不能這麼做了，尤其在英國。在美國和其他歐洲國家比較容易，在英國我必須先取得拍攝許可。你最不想遇到的事，就是有人到現場把你趕走，尤其是當客戶也在你身邊時。」

沙漠
汽車攝影能帶領你親臨一些令人驚心動魄的美景。

「拍攝汽車時，燈光也很關鍵。我偏好在傍晚當太陽落下時拍攝，因為天空變成一個巨大的光源，製造美麗的光線，雕塑出汽車的形狀和細緻。我稱此為液態光，可以讓最無趣的車也顯得動人。這種光源也透露了最細微的瑕疵，我在一哩之外就能看到細微的凹痕。拍攝雜誌照片時，我一定得完成拍攝，不論天氣多糟，時間因素多不利，因為通常我們借車只能借一天。我無法假設當天會有美好的傍晚，所以我在之前會先拍好一些照片，如果之後天氣狀況很好，再多拍一些。」

「對比強烈是大晴天會遭遇到的嚴重問題，所以我常用補充光源。我並不是閃光燈的熱愛者，但是如果你在日正當中拍攝，你就沒有選擇了。現在流行用閃光燈在黑暗的天空下拍攝汽車，所以我可能要投資一些功能更強的閃光燈才行。目前我的配備是兩個Norman閃光燈。」

「汽車拍攝通常是從早上7:00到晚上9:30，這期間我會拍約700張照片，包括靜態、動態、車內裝潢，和一些細部設計。車內裝潢和細部拍攝需要花時間準備，尤其當我是在擁擠的跑車內準備時。」

「搖攝是很受歡迎的汽車拍法。為了讓汽車本身對焦清晰，但背景呈現模糊，必須用1/30秒左右的快門速度。我先以此快門速度拍攝，然後會實驗較慢的快門速度，例如1/4秒。成功率雖然不高，但是效果很驚人。我會看汽車的種類來決定如何進行搖攝。如果汽車的側面較美，我會從側面搖攝，保持汽車本身清晰對焦，但是如果車子的正面較美，我會讓正免保持清晰，其他部分則呈現模糊。」

「追蹤攝影是另一個受歡迎的技巧，你必須吊在車窗外拍攝，確定車門是上鎖的，然後拍攝隔壁或後方的汽車。我也在車子的一側夾著一台相機，拍攝動態的畫面。以前我用Manfrotto夾，但是效果不太好。後來我看到有人用吸盤搬運玻璃，所以我請人幫我買了類似的吸盤。它們很好用，而且把手是塑膠的，又輕又不會傷害到車子。」

「攝影數位化以後，我的拍攝流程也比較順利，因為我可以隨時檢查拍攝結果。舉例來說，我可以先搖攝15張照片，然後再拍兩三捲軟片。我最近在美國拍了四輛車的追蹤攝影，總共拍了10張就完成了，節省許多時間。」

「我也用Photoshop來修整影像，去掉我們無法避開的電線桿和電線。我對數位科技並不十分熱衷，但是如果可以改善影像，也不妨善加利用。」

■ 藝術攝影

以往家裡或公司用知名藝術家的複製畫裝飾牆壁的時代已經過去了。現在大家對影像的需求比較廣泛，包括純藝術攝影。什麼是「純藝術」？這很難解釋。只要到藝廊、海報店，或是大型書店的圖畫部門，你會發現有各式各樣的主題供你選擇，從風景到抽象、城市景色到花朵，很多都是黑白的。這些題材的共同點在於，將攝影藝術化的美學特質。

如果你拍攝這一類照片，你該如何開始以「藝術作品」銷售它們呢？最簡單的方法可能是將作品寄到出版海報和這類複製畫的公司。如此一來你不需要自己花錢製作。將影像授權給出版商的缺點是，你的酬勞應該不高，除非賣得很好，而且你可以抽權利金。

如果你真的想靠此賺錢，你就必須自行出版。但這麼做風險較大，甚至會賠錢。為了讓售價合理，你必須有很大的印製量。如果主題不受歡迎，最後你可能只好便宜賣出。這些都是行銷自己作品的方法。直接銷售才得到最大利潤，因為沒有中間人。所以你可能應該在你的區域找生意，幸運的話，會遇到客戶想用你的作品裝飾他們的會議室或辦公室。旅館常用照片來裝飾房間和走道，所以也是你可以嘗試接觸的客戶。對公司來說，已經裱好框的作品馬上就能掛了，比尚未裱框的作品容易出售。

你也可以主動和當地的藝廊或禮品店接

觸，但是他們當然會收點佣金，有時候還不少，你必須把這部分算進你的成本中。如果你是個做生意的能手，你甚至可以考慮自己開藝廊。

如果你想要讓更多人看到你的作品，網路是最佳選擇。建立自己的網站並大肆宣傳，自然會帶來很多網路上的客戶。你也可以將庫存放在拍賣網站上拍賣。

這是一個成長中的市場，抓到竅門的人就能分一杯羹。

■ 時尚攝影

俊男美女的照片總是有需求存在，因為大家都知道這種照片好賣。你看過無趣的產品是用誘人的美女來做廣告的嗎？如果是化妝品廣告，那更需要完美無瑕的畫面。誰能想像流行雜誌中沒有光鮮的模特兒呢？

時尚攝影師從來不缺工作，不論是家居生活專案或商業影像。但是要達到這個境界，需要時間和努力。

首先你必須發展出和模特兒配合的技巧，引導他們擺姿勢，準備完美的燈光。一開始你可以先和打算成為專業模特兒的業餘模特兒合作，只要問問親朋好友，一

美麗的焦點
時尚攝影攝影師需要具備能夠拍攝出模特兒風格和動人特質的能力。

純藝術 純藝術攝影是個正在成長中的攝影領域，但是你必須能夠創造出與眾不同的影像。

139

定會找到這樣的人選。在這個階段，你可以互惠的方式和模特兒合作，你提供照片讓模特兒得以放入作品集中，模特兒提供她的時間和服務。可能的話，請模特兒簽下合作同意書，允許你將照片透過圖庫銷售或直接出售給客戶，模特兒也可能因此成名！

一旦你有了像樣的作品集，並對自己的能力有信心，你就可以開始跟模特兒收費了，幫助她們行銷自己。你也可以和模特兒經紀公司接洽，幫他們拍攝試鏡照，或是和當地美容美髮沙龍接觸，幫他們拍照，他們總是需要廣告圖片或是櫥窗海報。

如果你對這行充滿抱負，在大部分大都市和大城鎮，你也可以計時雇用專業經紀

戲劇化結果
劇團和表演者總是有攝影的需求，因為他們需要照片來做宣傳。

公司的模特兒，因為你必須用吸引人的模特兒，才能拍出有銷售潛力的時尚照片。「鄰家女孩」不是一個很好的選擇。你也必須瞭解最新時尚風格，閱讀時尚雜誌如《Vogue》和《Cosmopolitan》。

紀實攝影

紀實攝影，又稱報導攝影，是以照片的形式記錄一項活動、一種狀況，或是一個人的故事。透過一系列的照片，或許還加上文字解說，來直接傳達其中的意義。這類攝影的用意通常在於表達某個意見，或是激發對某個議題的認知。因此，很多年輕的影像愛好者夢想成為紀錄攝影師，但是這類影像的去處卻很有限。除了少數高知名度雜誌如《國家地理雜誌》，或是某種特殊類別的書籍出版，其他主要市場只有全國性報紙的特刊，所以競爭很激烈。

你必須很有決心才能在這個領域成功，也必須在不同的情況下都能捕捉到關鍵性的那一刻。

劇場和舞蹈攝影

對於任何有志於藝術的人來說，拍攝劇場的製作過程等於是美夢成真。戲劇、舞蹈、表演藝術，演員和音樂家的照片也總是有市場需求，作為表演者和作品發表時的宣傳之用。要靠這個領域維生可能不容易（請見142頁攝影師檔案），但這可以是一個愉悅的外快來源。

如果你對這個領域有興趣，一開始可以直接和劇場和表演者接觸，看看他們是否

需要可以用在新聞發佈、傳單、海報上的宣傳照。你會需要先給對方看一些你拍過的劇場照片，你可以趁一些表演綵排時免費幫他們拍攝，以建立自己的作品集。

劇場攝影技巧上最主要的挑戰，在於舞台燈光。通常舞台燈光色彩豐富，對比也很強烈，所以曝光和白色平衡的設定特別重要。

你也可以幫表演者如舞者、演員，和音樂家免費拍他們自己要用的宣傳照，當作建立關係的方法。

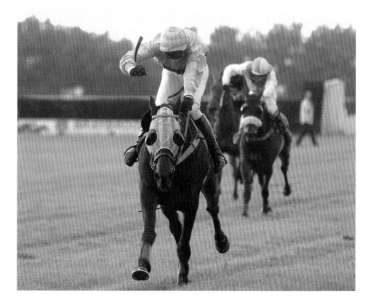

體育攝影

只要你到任何運動比賽，就會看到成群的業餘攝影師在拍照，而其中很多人可能希望成為專業攝影師。你可能是其中一個，如果是的話，你可能在想，有沒有方法可以讓你從中賺點錢帶回家？老實説，可能沒有。問題在於大部分業餘攝影師無法在近距離拍攝。專業攝影師就有特權可以在最前方的位置拍攝。這在主要的運動盛事尤其如此，例如奧林匹克、超級杯，或溫布登網球賽。而且，也只有少數狂熱份子才買得起可以捕捉精細畫面的望遠鏡頭。

如果業餘攝影師真的拍到絕佳的畫面，該如何銷售呢？大部分，報紙和雜誌有自己的專屬攝影師，不然就是從經紀公司取得照片。如果你想賣照片給媒體，你必須拍到獨家，且有高度新聞性的照片才行。你也可以把體育照片寄給圖庫，尤其當照片可以被用來說明「成就」或「毅力」之類的概念時。但除此之外要進入專業的體

育攝影領域就很困難了，即便你具備了耐性和反應快的特質。

水中攝影

水中攝影的需求不大，但是有能力可以在這個領域生存的攝影師通常過得不錯，因為競爭不是那麼激烈。當然，你必須具備專家級的游泳和潛水能力。你也需要有專門的設備讓你得以下水拍攝。你需要防水的數位單眼相機，或是專為水中拍攝而設計的相機。

大部分水中攝影的主題都是關於自然歷史，例如魚、珊瑚，和植物生態。不論水質乾淨或渾濁，你都要有將物體拍得很有吸引力的技巧。對焦可能不容易，而且你常常必須接近拍攝的物體。

除了明顯的主題，水中攝影有時候也用在時尚領域，為老掉牙的畫面增加獨特的效果。

奮力向前

在運動攝影領域起步的最佳方法，就是先從隨興拍攝開始。

攝影師檔案：

理查·坎貝爾，劇場攝影師

劇場攝影雖然只佔了理查·坎貝爾（Richard Campbell）工作的十分之一，他還是對劇場攝影充滿熱情。理查有影片和電視的背景，所以他其實和表演藝術這個專業已經建立某種關係，而且只要有空，他就會到劇場看演出，他也很喜歡拍攝舞台製作的過程。

「我在BBC花了六個月拍攝理查·威爾森（Richard Wilson）的生活計畫這齣戲的靜態攝影後，就開始從事劇場攝影。劇場攝影很有趣，所以我決定和幾家劇場接觸，增加這方面的經驗。很幸運的，葛來斯科的市民劇場正在找攝影師。我們已經合作了大約五年。」

「我幫他們拍攝的照片有兩個主要用途，一是當作短期的新聞發佈和藝文評論之用，二是長期存檔用。一旦一檔戲結束，攝影師提供的照片成為唯一的視覺記錄，所以是具有重要的歷史價值，最終還會成為蘇格蘭戲劇檔案的一部份。」

「這是吸引我成為劇場攝影師的原因之一。我大部分的商業作品只有很短的生命期，通常在宣傳手冊或報導上出現，幾個月或一年以後，就被丟進垃圾桶中了。所以，至少我知道我的劇場作品會存在一段長時間，而且在未來也是有價值的。」

當理查開始幫市民劇場拍攝時，他完全以黑白攝影為主。他會到表演現場拍攝約10捲軟片，開車回家，沖印出來，當晚就和劇場聯絡，隔天一早就有照片在報紙上刊登出來。

「通常我必須到2點工作才能做完，」他回憶著，

製造張力
劇場攝影的目的就是製造具有強烈張力的照片，用在海報或傳單上。

「但是後來劇場雇用了一個新的公關人員，他希望我拍攝彩色照片。我對自己沖印彩色照片並沒有興趣，城中也沒有可以快速沖印的照相館，所以最後決定以數位相機拍攝。一開始，劇場的人有點懷疑這樣的作法，但是當他們看到最後的品質，他們大感驚喜，也就接受了。」

「我的日子現在也比較輕鬆了，因為在需要的時候，我就可以預覽拍過的照片，並很快的將影像下載到電腦中，用電子郵件寄出、或燒成CD，隔天早上大家就能收到他們所需要的部分了。」

戲劇性的表情
戲劇性的表情
拍攝表演時必須全神貫注，捕捉完美的一剎那。

是沒有問題的，因為他們知道這樣我可以拍出更好的照片。對於年輕演員來說，這也是很好的經驗，因為我提供了分心的機會，但是他們必須學習忽略我的存在，並專注在他們的台詞上。」

「劇場攝影的關鍵，如同其他攝影領域如野生動物或運動攝影，就是瞭解你的主題。我從來不會在沒有看過一齣戲或是劇本的情況下拍攝表演，因為如果我想拍出好照片，我必須瞭解這齣戲、瞭解角色，還有角色之間的關係，導演試圖達到的效果等等。」

「一旦我在舞台上，我必須小心的四處移動拍攝，不擋到任何人的路。我只有一個鏡頭，Sigma 20-40mm，相當於我的數位相機的30-60mm。由於我在舞台上，所以我不需要更長的鏡頭，通常我在很近的距離拍攝。」

「劇場攝影最主要的技術問題，是黑暗背景下演員之間的因強光造成的強烈對比。如果你讓相機自動測光，會造成演員的臉過白。為了避免這種狀況，我通常以手動模式拍攝，設定1.5級的曝光補償。經驗告訴我如何分辨加光和減光的情況，但這個公式通常是可行的。」

理查每齣戲都拍攝200到300張照片，他承認這是份很累的工作，因為他必須一直把觀景窗緊壓在眼睛上，不停的移動拍照，專注在表演的狀況，並確認每張照片都拍攝成功。

「當我剛開始拍攝劇場表演時，我都是在劇場前方，將200mm鏡頭架在腳架上拍攝。有些劇場攝影現在還是這麼做，但是我改成在劇團最後一次綵排時拍攝，通常在當天下午就是正式演出了。」

「這麼做的優點是，我可以爬上舞台四處走動，從近距離拍攝表演。有些導演並不太喜歡這樣，但是在市民劇場

「以數位相機拍攝並不能克服這個問題，因為我在曝光上必須比拍攝黑白照片時更加小心。如果拍攝結果過亮，整個畫面就消失了，所以我寧願稍微曝光不足。燈光也是一樣，因為劇場通常使用混合燈光，彼此之間互相影響。顯而易見的，這種光源絕對不會自然，因為這是個人造的環境，但是我的目的是真實記錄現場實際的情況。」

自寫自拍

如同我們先前提到的，雜誌提供了自由攝影師很大的市場。很多雜誌接受這些影像來當作文章的配圖，其他雜誌則偏好、甚至只考慮完整的文字及照片組合。這類雜誌通常是自然類雜誌；關於攝影、鐵路、釣魚、木工，或是專屬於特定區域的雜誌。如果你對某個主題有豐富的知識，也有能力以文字和照片來表達自己，就能戲劇性的為自己增加很多機會。而且，你可以同時得到文字和照片的酬勞，你付出的時間和精力也有比較優渥的回饋。

攝影雜誌
能夠為自己的文章配圖，可以製造更多刊登的機會，酬勞也比較高。

取得機會

很多攝影師從來沒有想過要為自己拍攝的照片撰寫文字，因為他們覺得自己寫得不夠好。他們成為攝影師的原因之一，就是他們認為透過視覺比較能表達自己。但是任何能夠充滿熱情，清晰敘述他們經驗和興趣的人，應該就有能力寫出有刊登潛力的文章。

如果你的錯字很多，別擔心。大部分雜誌社都有編輯，他們的工作是在尋找讀者有興趣的點子。如果你沒有有趣的想法，就算你是個技巧高超的作家也於事無補。

因此，如果你在文字上下點功夫，肯定可以增加自己的機會。有很多書籍是關於如何寫好文章的實際方法。只要遵循幾個基本原則，撰寫不同長度的句子，運用深入淺出的文字，就能加強你的文章品質。

其中一個重要的原則，就是以自然口語書寫。避免咬文嚼字，或使用你在平日對話時所不會用的詞句。有時候你會看到這樣的句子：

「車輛靜止了，當它往鄉間的道路前進的時候。」

其實作者的意思是：「當車子開在鄉間小路時停住了。」

做好市場調查

每本雜誌都有自己的風格。很多雜誌在用詞上很口語化，也有的比較正式。所以，在你開始寫文章前，先做一些市調。先蒐集市場上一些你有興趣的雜誌，然後仔細分析。

當然，第一件事是先看這本雜誌有沒有刊登作者提供圖片和文字的文章，還是雜誌社偏好分開使用圖片和文字。當你找到同時接受作者圖文的雜誌，接著你必須研究他們刊登的文章的長度，是一長篇文章，還是有很多方塊文字解說；是從作者的角度來寫的（我總是先施肥再灑下種子），還是以教導的方式撰寫（你應該先施肥再灑下種子）。通常這兩種方式會結合使用。

Eighteenth century Harrington House

A PORTRAIT OF WHITTLESEY

In Words and Pictures by
Steve Bavister

IN RECENT YEARS the cathedral city of Peterborough has grown enormously in size, spreading out in all directions in order to accommodate its rapidly growing population which now approaches 135,000. This expansion threatens to engulf and devour near neighbours and take away their previously independent character.

One place that could all too easily be swallowed up in coming years is Whittlesey, the quiet market town that sits some six miles east of Peterborough along the A605.

In the early 19th century, however, the two places were of comparable size and population. In 1811, for instance, the number of people living in Whittlesey was 4,248, only 169 fewer than the 4,417 then resident in Peterborough.

A century later the situation had changed dramatically: Peterborough's population had risen to 33,574 while Whittlesey's had meandered slowly to a total of 7,587 and today, Whittlesey is only up to about 14,000.

The name Whittlesey has stood the test of time remarkably well, having remained largely the same give or take

a change in spelling, for over 1,000 years. The first documentary evidence of its existence comes in a 10th century Anglo-Saxon chronicle where it was referred to as Witelsig - meaning 'Witel's Island' Witel was an Anglo-Saxon landowner and the place was then quite literally an island.

Although it's almost impossible to imagine it now, given the solid and reassuring permanence of our modern roads and housing estates, up until the draining of the fens in the 17th century much of the area was permanently submerged with just a few isolated islands such as Whittlesey forming stepping stones across the great watery expanse.

Visit Whittlesey today and you'll find a friendly place where everybody seems to know everybody else and strangers are warmly welcomed. Your first visual impressions may not

be immediately favourable though and it's undeniably true that it's not as pretty as other places you might care to call upon. But then one should never judge a book by its cover and as you turn the pages of Whittlesey and get to know it better so you begin to appreciate the pleasures it has to offer.

The place to start is the market square, the very heart of the town. Here you find the Buttercross - an open-sided square market raised on four large Tuscan columns fashioned from Ketton

Seventeenth century Grove House

stone, all covered by a large conical Collyweston slated roof. This imposing and attractive building, erected in 1680, has been the centre of Whittlesey life for over ten generations. Nowadays it performs a more mundane function - protecting those waiting for a bus to arrive from the elements.

The year 1715 marked a turning point in Whittlesey's history. That year it was granted the right to hold a weekly market and three annual fairs - raising its status from village to that of town. There's still a weekly market that sets up shop behind the buttercross every friday offering an appealing selection of goods at attractive prices.

From the Buttercross you see several buildings of interest, including the three-story Georgian post office, the seventeenth century Harrington House and the eighteenth century Vinpenta House.

Other notable places to visit are The Wilderness in London Street and Grove House near The Bower which Oliver Cromwell is said to have visited.

No matter where you go in the town you'll see, towering high above you, the spire of St Mary's church. Rising 150 feet into the air, it is widely regarded as being one of the most splendid spires in Cambridgeshire.

The present church dates from the thirteenth and fourteenth century - an earlier building having been destroyed when the timber and thatch village of Whittlesey was totally consumed together with all forty-four residents by a great fire in 1244.

In addition can also be found the

fourteenth century church of St Andrew's which although attractive in its own right is bound to pale in comparison with its illustrious neighbour.

The Hero of Aliwal

Given the size of the town, you'll probably be surprised at how many public houses you come across. The number now is nothing to what it used to be though. It's said that at one time there were 52 pubs - many of which have now disappeared. They even ran out of ideas for what to call them. This is how the Letter A public house, a pretty seventeenth century thatched building now an artist's studio, got its name.

Most unusual pub names have a story behind them and the story of The Hero of Aliwal is the story of Whittlesey's most famous son.

Lieutenant General Sir Harry George Wakelyn Smith was born in 1788 in St Mary's Street at a house now known as Aliwal House. He was educated locally, joined the army and became an officer. He was hailed The Hero of Aliwal for the successful part he played in the Battle of Aliwal during the nineteenth century Sikh-British wars, returning in triumph to Whittlesey on the 30th of June 1847.

A poster announcing that event is just part of the Harry Smith memorabilia to be found in the Whittlesey Museum on Market Street. This small but well organised archive also boasts a variety of displays as well as local records. One thing you'll find there is a collection of old postcards showing street scenes,

many from the early 1900s. Compare them to the town today and you come to realise how little things have really changed in the last hundred years. In the museum you'll also see a mysterious straw bear. This relates to a local fenland tradition that flourished in Whittlesey at the end of the nineteenth century. The 'bear' is a man dressed in straw who dances through the town on the Saturday before plough sunday - which is the first Sunday after Twelfth Night.

This practice is thought to stem from pagan times and the placating of Corn Gods, and is believed to have been stamped out by police because they regarded it as a form of begging. It was revived in 1979, and is now a highly popular event. The date of the next Straw Bear Festival is the 11th of January 1992.

Public House sign commemorates a well known village name

Whittlesey Museum - a goldmine of local archive material.

這樣的調查是很重要的，不可省略。如果你先寫好一篇文章，然後再嘗試找雜誌社刊登，很容易遭到拒絕，因為很可能不符合雜誌的需求。

下一步是聯絡雜誌社編輯，看看他們對你的點子是否有興趣。你可以把你的想法約略寫在電子郵件中傳給對方，或是直接打電話給對方。如果他們喜歡你的點子，但是你以前從未幫他們寫過文章，他們可能不會直接給你案子。他們可能會說有幸去看看你的文章。在這個階段你也不可能要求太多。唯一的選擇就是把文章寫好寄給他們。一旦他們真的刊登你的文章，你會得到比較正面的回應。

但是，有可能他們覺得你寫的內容不符合他們的雜誌，或是刊登另一個作者寫的類似內容文章。這時候你只好重來，嘗試別家雜誌，或是向同一家雜誌提出不同的點子。

■ 計畫與準備

遲早你會找到對你的文章有興趣的雜誌社。這時才是你的工作真正要開始的時候。但是，除非你很清楚你要表達的內容，否則別馬上開始寫文章。花點時間計畫並準備，才能寫出通順的文章。身為編輯，我常常拒絕一些稿子，因為他們的想法跳來跳去，沒有清楚的組織和條理。

要讓文章邏輯結構清楚，有個簡單的方法，就是在一張紙上把你所要表達的內容

文字和圖片
如果能為文字提供高品質的配圖，可以讓刊登的機率提高。

MIND & BODY

Taking control of your emotions

By Amanda Vickers and Steve Bavister

Although we would hate to admit it, many of us experience emotions we'd rather not have - flying off the handle at the smallest thing or wracked with guilt over something we did.

Such 'negative' emotions may be inconvenient or even debilitating, but they often have a purpose, even if we're not aware of it consciously. They let us know what's going on for us at a deeper level. If, for example, you've got an exam coming up and feel panicky, the underlying message may be a warning that you haven't prepared well enough.

Most of us have an emotion that comes up time and again and makes life a misery. If that's true for you, there's something you can do about it. While it may feel as if emotions just happen to you, in fact you always have a choice about how you respond to a situation or person.

Think of a recent time when you lost control of your emotions and were unhappy with the outcome. What emotion would you like to have felt instead? In your mind's eye picture yourself back then acting in a different way. If things seem to work out better, step into the movie as yourself and experience it again. The next time you're in a similar situation, it may turn out different. This kind of visualisation works because our brains use the same neural pathways for what we imagine and what we remember.

An even better way of improving your lot is to focus on emotions you'd like to have more of - such as happiness, joy or even bliss. It sounds unlikely, but acting as if you are happy actually makes you happy. What this means is that you can have more good feelings in your life just by imaging them. We do not need to be victims of our emotions, we can make choices about how we feel.

'acting as if you are happy actually makes you happy'

Want to learn more about how to control your emotions? Book a place on Infinite Potential's 'Taking Control of Your Emotions' workshop on Saturday 29th March. Contact Stamford Arts Centre on 01780 763203 for details.

都列出來。先還不急著開始寫,先將重點寫下來。然後思考最好的表達順序。應該先說什麼?該如何結尾?花幾分鐘嘗試不同的順序,直到你找到最通順的一種。

然後可以開始寫文章了。如果你對這個主題知識豐富,或是要敘述自己的經驗,你可以盡情的寫。但是通常你必須做一些研究,運用網路上的資料,參考書籍或是雜誌,來補充任何的不足。

一旦你對你寫的內容滿意,先放在一邊,幾天後再回來讀一遍,看看有沒有辦法可以讓內容更好。把目前的文章視為第一次的草稿,而不是最終成品。想想看還能增加什麼讓它更好,有沒有那個部分不太通順?持續修改,直到你想不出任何可以再改善的地方。

如果你對你的文法、用字,和內容都有信心,就可以把文章寄出去了。如果還是不確定,那就請你的朋友、同事,或是家人讀一遍,看看有沒有錯誤需要修改。

■ 檔案格式

如果你用CD或DVD提供影像,傳送文章最簡單的方式就是把它加在磁片中,再附上書面,讓收件者不需要打開檔案列印就能直接讀你的文章。

雜誌社最常用的軟體是Microsoft Word,如果你用奇怪或太先進的格式寄出檔案,雜誌社編輯可能沒辦法打開。

■ 持續努力

寫作跟別的技巧一樣,練習越多你的成績就越好。別期望一下子就成為專家。多讀別人的文章,學習不同的表達方式,你很快就會成為固定提供圖文的作者了。

大獎賽

雖然從傳統觀念來看，參加攝影比賽不能算是自由攝影的一種領域，但是這麼做確實有贏得大筆報酬的機會。每年都舉辦上百種攝影比賽，獎項優渥如汽車、國外度假，和大筆獎金。比賽一定會有贏家，而贏家為什麼不該是你？有些攝影師每年都盡可能參加比賽，贏得不錯的獎金。

一旦你開始注意，你會發現到處都在辦比賽。許多攝影雜誌每個月辦一次比賽，通常有機會可以贏得高品質的相機或鏡頭。其他雜誌，包括專業和一般性雜誌，則不定期或定期每年舉辦一次攝影比賽。很多不同的組織也舉辦攝影比賽，以增加組織的知名度。這些包括旅行社、產品製造商、圖庫和慈善單位。為了讓你走在成功大道上，以下是贏得攝影比賽的十大原則。

■ 十大原則

1 隨時注意哪裡在辦比賽。你永遠不知道何時有比賽，但是你會看到購物中心張貼廣告，雜誌裡也有刊登，商品包裝上有宣傳，電視和收音機也會廣播。你也可以積極一點透過網路搜尋。鍵入「攝影比賽」關鍵字，你會找到許多不同的網站。你也可以運用進階搜尋，尋找最近三個月才更新的網站，這樣比較容易找到還在進行中的比賽。

2 詳細閱讀比賽規則，然後再讀一遍，確定你很清楚所有細節。如果因為你的影像不符規定而遭到退件，這會是你不願承擔的事。要是主辦單位要求你繳交沖洗出的照片，最大和最小的尺寸是多少？如果要求的是數位檔案，需要多大尺寸及解析度？你需要繳交多少照片？比賽的主題是什麼？照片必須在指定的地點或特定的時間內拍攝嗎？

3 時間允許的話，針對比賽的需求特別拍攝。只有在你的照片完全符合標準，才用

照片品質
這張來自年度旅遊攝影師比賽的優勝作品，顯示了想要贏得比賽所必須具備的高品質（www.tpoty.com）。

彩繪玻璃
照片必須呈現鮮活明亮，技巧也力求完美，才能符合標準。

現成的照片參賽。別用「類似」主辦單位需求的照片交差。即便你有合適的現成照片，還是值得花些時間和精力拍出更好的作品。認真看待比賽，把它當作是在接客戶的專案一樣認真。讓自己發揮創意，設定一個截止日期前的完成日。這或許是個奇怪的進行方式，但是這樣才能真正創造贏家。

4 確認你的作品沒有任何技術上的問題。值得參賽的作品需有正確曝光並清晰對焦。如果品質未達標準，馬上就會被主辦單位淘汰。

5 要讓自己登上領獎台，你必須拍出特別的作品。避免無趣平常的作品。我曾經擔任過許多攝影比賽的評審，大部分參賽作品失敗的地方在於：80%的作品技術上可以接受，但是這其中大部分的作品無趣、很無趣，就是無趣。我不禁納悶為什麼有人要花時間拍這些照片，他們又怎麼會覺得自己有贏的機會。所以，如果你想讓評審印象深刻，最好以創意來思考比賽的主題。製造真正有原創性的點子，並符合主題，但是略過那些最先進入腦中的想法，因為每個人都有過這些想法。發揮想像力，突破限制，才能得到

科學觀
這是2005年科學觀攝影比賽的優勝作品之一（www.visions-of-science.co.uk）。

評審的注意。

6 記得寄出作品。這聽起來可能有點多餘，但是很多攝影者最後終究就是沒有寄出，或是到最後一刻才寄出次等作品。確定你知道截止日期，並在之前將作品寄出。

7 呈現方式也很重要，所以盡量讓你的作品顯得吸引人。如果你打算參賽，一定要確認作品明亮乾淨，不要顯得陳舊或有瑕疵。寄出規定的最大尺寸。15×10cm不足以呈現出影像的品質或主題的吸引力。A4或25×20cm是一般的參賽尺寸，有時更大，所以請將照片沖洗到這麼大。如果你是用雷射印表機自行列印照片，請提供最高品質，避免色彩暈開、過亮，或是出現陰影。

8 記得留下聯絡資料：姓名、地址、電話號碼、電郵信箱在你寄出的所有文件上；如報名表、照片、CD、DVD、索引表、封面信函，和數位檔案。在評審過程中，有時候這些文件會被分開處理。

9 如果比賽要求你簽下照片權，要特別留意，仔細閱讀規定內容。如果主辦單位說所有照片權都歸主辦單位所有，建議你別參賽。這是主辦單位不花一毛錢取得許多影像的方法。不過，如果有條款說優勝作品將用作公關使用並不另外付費，這則是標準作法，完全可以接受的。

10 記錄比賽日期。有些比賽在每年的同一時間舉辦，所以你平時拍照時可以謹記在心，不見得要等到比賽宣布後才開始。

非攝影方法

之前我們提到靠攝影賺錢的方法都是透過拍照，但也有些方法是不需要拍照的，值得你考慮看看。

褪色的榮耀

很多人都有過去的舊照片想要修復。任何具備修復技巧的人都能賺入一筆不錯的收入。

▌在相機店工作

我曾經在相機店工作了4年，每一分每一秒都讓我感到很愉快。大部分在這裡工作的人都是攝影狂熱者，而且原因都很明顯。你有機會可以接觸各式各樣的相機，當最新機型一上市你就能摸得到。而且你整天都能討論相機的種種。零售業的工作不見得適合每個人，而且酬勞也不是最高的，但是幫助顧客拍好照片並選擇正確的相機，是一件很有成就感的事。

▌修復舊照片

很多人家裡都有上一輩留傳下來的舊照片，可能破損了、褪色了，或是有裂縫，但是他們想把照片修復回原來的狀態。如果有這類修復技巧的人，就有機會賺點有用的收入了，而且這不會太過困難。你需要一個品質好的掃瞄機、一台電腦，還有影像編輯軟體。簡單的問題如改善對比度、增加色彩，及改善裂縫，都能在幾分鐘內完成。比較複雜的問題如除去污漬或取代照片消失的部分，就需要花比較多時間，所以計費方式最好依時間來計算，而非按件計酬，不然有可能會賠錢。你可以先用自己家裡的照片來練習，然後把成果給一些潛在客戶看，同時你也比較能精確估算所花費的時間。當然，你修復的照片數量越多，你的速度就會越快。

修復相機

如果你天生對器械就有天分，能夠想出辦法修理它們，不妨考慮修復相機類器材的工作。這份工作的酬勞還算不錯，而且很有成就感。不過這不是簡單就能入門的工作。你必須對器械和電器產品有深入的瞭解，而這必須接受過相關的訓練，並在有經驗的師傅監督下累積修復經驗才行。如果這個想法吸引你，嘗試跟一些知名品牌製造商的維修中心聯絡，看看加入必須具備哪些必要條件。

教授攝影

你有沒有想過教別人攝影呢？很多有攝影興趣或專業的愛好者，都有進一步學習的渴望。你不需要在每個領域都成為專家。你可能在某個特定領域具備專業知識，例如風景攝影或人像攝影，你就能將這些心得教授給學生。

開始教授攝影的一個好地方是學校的夜間課程，你可以詢問當地學校是否有老師的空缺。你也可以自行舉辦講座，在當地和／或全國性攝影雜誌上做廣告宣傳。另一個選擇是一對一教學，以鐘點計費。

到圖庫公司上班

我從來沒有在圖庫公司上過班，但是我曾經好幾次有過這種念頭。我覺得這個經驗應該會讓我得到一些內部消息，瞭解影像買家的照片需求。我認識幾個朋友是從圖庫研究員轉型成為非常成功的圖庫攝影師，所以我想這應該是一個通往名利的正確道路。過去圖庫會儲存上百萬張的幻燈片，裝在塑膠活頁袋中，再放在上百個檔案櫃中。為數眾多的圖庫研究員必須從客戶曖昧不明的需求中找到合適的片子交給客戶。現在大部分影像可以透過網路由客戶自行搜尋，圖庫需要的研究員就相對減少了，工作本身的創意面也受到限制，不過這仍不失為一個有趣的維生方式。

帶攝影團

如果你喜歡旅行，很有組織力，也擅長幫助別人拍出更好的照片，何不考慮自己帶領攝影旅遊團？有不少旅行社和個人已經成功經營這項事業，而且市場還是有潛力在。很多這種旅遊團是收取一筆費用，其中包括形成費用，住宿，餐點，和學費。這種團通常人數不多，大約是6到10人，地點應該要是美不勝收的，如大峽谷、威尼斯嘉年華、北英格蘭的湖泊區。如果你經營有方，做這件非常愉快的工作之餘，你還能賺得不錯的收入。

成為攝影師經紀人

如果你喜歡攝影，但是更擅長做生意，考慮成為攝影師經紀人也是一種選擇。這項工作必須要能替攝影師做宣傳，督促他們拍攝作品，想辦法讓他們成名。

經紀人的酬勞是依攝影師作品的收入抽取一定比例的佣金，如果是頂尖攝影師，那佣金很可觀。想要在這一行成功，你需要有行銷和宣傳的能力，以及有效率的電話行銷功力。

妥善經營

一旦你開始靠攝影賺錢，即便只是賣幾張照片給雜誌社，或是偶爾拍攝婚禮，都算是在經營一個事業。這表示你有一定的法律和財務責任。詳細情形視各個國家而定，但原則上大致相同。通常你必須做到：

- 告知相關政府部門你已經開始營業
- 將收入和支出逐筆詳細記錄
- 任何收入都要在期限內繳稅

如果你從攝影賺得的收入不多，大部分收入還是來自白天的正職工作，你可能會覺得不需要讓相關單位知道，但這會是個不智的作法。政府部門如國稅局有權利調查任何隱而未報的收入，如果他們判定你的行為不誠實，他們有權訴諸罰則。所以要做對的事，當你賣出第一張照片，就應該讓相關單位知道。

如果你希望銷售量越來越大，這是個考慮雇用會計師的好時機。是的，他們的時間和服務是要收費的，但是這是該花的錢，因為他們對於稅務的專業知識，可以幫助你節省不必要的稅務支出。

你的會計師也會提醒你該留下哪些記錄？哪些可以核銷？哪些不行？適合你的最好作法又是如何？是該維持一人工作室？還是開公司？這兩種方式各有優缺點，全視你個人的情況而定。

實際作法

你也應該考慮開立一個獨立帳戶，如果你不是以自己的名字做交易的話，那就一定要另外開戶。將商業和個人財務分開是比較容易的作法，你的會計師應該也會偏好這種作法，雖然在許多國家，只要你的帳務資料正確，並沒有硬性規定一定要開立商業帳戶。初期你可能沒有太多交易，只有零星的銷售和購買紀錄，這時候可以自己記帳，並在年底將所有資料交給會計師，製作損益報表。

攝影師賺錢的秘訣之一，是將可合理核銷的費用盡量核銷。基本原則是（不過當然還是要看不同國家的規定）任何主要的營運成本都要核銷認列費用，包括相機、鏡頭，以及其他設備：你的電腦、掃瞄機、印表機，和相關器材如印表機墨水匣和列印紙；商業用地；差旅費、交通費；文具支出：包括筆、檔案夾、紙張和信封；郵資支出；保險費；電話費；辦公室家具；應酬餐費等等。你的會計師會告訴你哪些是不能認列的。最重要的是，你必須保留所有付款的發票，以免之後作帳有問題。

最簡單的作法，是採用一套有整理功能的記帳系統，每個月做一次整理，包括所有的收入和支出。我還是用專門設計的會計本手寫做紀錄，但是很多人現在都偏好用電腦系統了。

我平常的方式是把每一筆銷售都開一張發票；一聯送交客戶，一聯自己存檔。發票上寫明所有相關細節：發票品名、價錢、客戶的姓名和地址。每張發票都有獨立的號碼，是英文字母和數字的組合，方便辨認並做紀錄。有的人每個禮拜做結算，如果有時間這麼做最好。不過當我忙的時候，我只能一兩個月做一次。

每張發票我都盡可能早點寄出，有時候我在完工當天就寄出了。有些公司付款較慢，所以越早寄出發票，你就能越早開始追蹤付款。大部分攝影師不喜歡這部分的工作，但是這就是工作的一部份，一旦你做過幾次，就會熟悉了。

如果你成為專職攝影師，就必須能夠面對攝影行業的淡旺季，無論你從事的是攝影的那個領域。將一整年的收入平均分攤到每個月是很重要的，你也應該固定留下報稅的錢；當你的營業額增加，自然也會收到大筆的支出帳單。

健康保險也是你需要投資的，還有設備保險，所以當你生病或因故無法工作時，還是能得到保障。此外，由於我們身處於一個容易興訟的社會，投保意外責任險以防有任何受傷或意外致死的情況也是很重要的。如果因為你的行為導致他人發生意外，對方可以告你，但是保險可以在財務上保護你。

詳細記錄

除了詳細記錄財務收支以外，你寄出的作品和作品的所有去處也該仔細記錄。每次寄出作品就要記下寄出的數量和內容。特別要記得，千萬別在同一時間將相同作品寄給互相競爭的出版公司。

行銷和宣傳

不管你是計畫成為專職攝影師或是兼職的自由攝影師，能夠有效地行銷自己是通往成功的關鍵道路。如果潛在客戶看不到你的作品，或更糟的，不知道你的存在，不管你的攝影技巧多麼高超，你就不可能售出作品，賺到收入。終究，這不只是關係到你拍攝的作品品質。表現一般的攝影師，只要擅長自我宣傳，通常境遇會比能拍出曠世傑作，但不懂得行銷自己的攝影師來得好。

但要怎樣才能讓照片買家知道你的作品呢？你的行銷方式和你拍攝的作品種類及目標市場是息息相關的。舉例來說，如果你是專業建築攝影師，在購物中心裡發送傳單就會是浪費時間的作法。但如果你是當地的人像攝影師，這個方法或許是能有效招徠客戶。如果你的目標是希望作品能夠刊登在雜誌上，那這個方法一點意義也沒有。所以你必須想清楚自己的目標市場是哪裡，而最有效的溝通方式又是什麼。

繳交影像

要打入出版公司市場最好的方式,通常是寄給對方你的作品CD/DVD,讓對方能夠存檔,需要時隨時可以使用。這個方法對雜誌社來說尤其有效,因為雜誌社的工作時程通常很短,所以需要圖片時,會先看已經在手邊的資料。檔案最好是高解析300dpi TIFF格式。最好也附上一張所有縮圖的列印,方便編輯找圖。

主動打電話詢問

很多人一想到要打電話向客戶說明自己的作品時,就會覺得緊張,但是其實沒有理由如此。只要你瞭解客戶的工作狀況,問對方是否方便講話,如果不方便就稍晚再來電,這是沒有什麼問題的。大部分買家對於潛在照片提供者的來電都是很歡迎的,只要對話不會持續太久。重要的是你事先想好你要說什麼,而且不拖泥帶水。準備好精簡扼要的內容,用一兩個句子就把自己的訊息清楚表達,例如:

「你好,我這裡有很多你們鎮上和周圍地區的照片,如果你需要製作宣傳手冊等文宣的話,可以找我。」(針對當地設計公司)

「早安,我是個商業攝影師,我知道貴公司每年都製作新的型錄……希望有機會可以讓你看看我拍的照片。」(針對製造公司)

「你好,我是個很有經驗的遊艇攝影師,我想問問看你們是否需要遊艇照片?」(針對遊艇雜誌)

「午安,我只是想通知你,我的人像攝影工作室現在提供免費拍照,到這個月底截止。」(針對一般大眾)

當你主動打這樣的電話,最糟最糟的回應也不過是對方沒有興趣,然後你可以打給下一個人。這就像是個數字遊戲,多少人說「不」不重要,重要的是多少人說「好」。

對於每通電話都要留下記錄,因為有時候你可能必須打好幾次才會成功,所以記得上次的談話內容是很重要的。

電子郵件

電子郵件是另一個和潛在客戶接觸的方式,很多人偏好這種方式,因為感覺比較不會打擾到對方。收件人可以在空閒時才回覆,通常這樣也比較不會佔據他們的時間。電子郵件對於兼職攝影師也是很方便的選擇,因為他們白天上班時不方便接聽電話,而且他們可以利用晚間或週末時發送並回覆信件。雖然這不像打電話那麼有個人感,但是你可以附件寄上低解析度的作品,讓收件人馬上可以瞭解你的拍攝品質和風格。你也可以加上網路連結,將客戶直接引到你的網站上。

當你累積了一定的客戶名單,就可以偶爾寄發電子郵件給他們,告知你最新的攝影作品,介紹一些最近拍攝的比較有趣的

照片，或是討論你新提供的服務。不妨考慮發行每週一次的電子報，讓客戶隨時記得你。

發電子郵件時，小心別被當作垃圾郵件，或是違反資料保護法。設立機制讓客戶沒機會擋掉你的郵件。

運用人脈

運用人脈是另一個接觸潛在客戶的方法，因為大家都比較願意和見過面的人買東西。如果你是個婚禮和人像攝影師，不妨多參與當地社區的各種社交聚會和活動。大家會記得你的名字，當他們打算結婚時，就會想到你。

如果你是商業攝影師，不妨參加當地商界人士會參加的聚會，例如中小企業主聚會，這些公司不時會有照片的需求。

運用人脈的優點，是減少直接向陌生人銷售的狀況。當你和某人聊天時，聊到各自的職業是很自然的。你可以告訴對方你拍攝哪一種照片，並給對方一張名片。

宣傳你的服務

人脈、主動打電話詢問，和電子郵件雖然都是不錯的方法，但即使你日夜努力，能夠接觸到的人還是有限。所以，時候到了還是應該做些廣告宣傳。如此一來你可以一次將自己推銷給成千的潛在客戶。但是該在哪裡刊登廣告？你必須謹慎選擇，因為你很可能花下大筆金錢，但成效有限。先思考你的目標群眾會讀那些雜誌，把可能的雜誌名單列出來。然後詢問每家雜誌的廣告收費。千萬別以定價支付廣告費，應該要談到一些折扣才行。

婚禮和人像攝影師應該考慮所有的當地報紙和地方性雜誌。商業攝影師應該考慮商業人士會讀的雜誌。黃頁電話簿也可能是很有效的媒體，因為這仍是許多人和公司尋找攝影師的常用方式，雖然已經逐漸被網路所取代。廣告對於圖庫攝影師來說成效不高，對打算幫雜誌拍照的攝影師來說也不是很有效。

設計精美的傳單對你的成名也很有幫助。如果你的傳單目標精準，就會更有效率。舉例來說，一張簡單的明信片，有時候就足以推銷自己，尤其當你已經有網站時。把明信片做得很吸引人，讓它在眾多郵件中突出，並留下收件人可以和你聯絡的種種資訊，如電子郵件地址、簡訊電話、一般聯絡電話、郵寄地址，讓回應率提高。

網站／網路作品集

建立個人網站是很關鍵的。這不只是讓客戶能在網路上搜尋到你，也讓客戶有機會看到你的作品風格及品質，瞭解你是否適合替他們拍照。或者，如果你以別的方式和潛在客戶聯繫，可以將他們引導到你的網站，讓他們可以看到你的履歷，你得到的認證資格等等資料。

除非你真的知道你在做什麼，不然別想要自己設計網站。雖然要在一個週末內把HTML語言的基礎學會並非難事，如果使用像是Microsoft FrontPage這樣的軟體更是簡單，但是結果看起來還是會像業餘設計，讓人覺得你的服務可能也不是那麼專業，進而失去許多案子。將設計交給專業的網站設計師，製作一個有專業形象的網站，絕對是個值得的投資。但是記得在你發案子之前，先花點時間思考你打算如何組織你的每個網頁，又該放哪些內容。你也可以看看別的攝影師的網站，瞭解哪些內容適合放在網站上，哪些不適合。當你很清楚你要的是什麼，也比較容易跟設計師溝通。

大部分來到你的網站的人，會很有興趣看你的作品，還有你的收費方式，所以這些內容必須在網站上很容易就看得到。網頁的傳輸速度也必須夠快，因為在網路上的人沒有那麼大的耐性。如果你的網站上有很多影像，這就會是個問題，所以請確定每張影像的解析度是適合網路上使用的。

網路現在已經成為很多人尋找攝影師服務的入口，所以你的網站一定要能讓主要的搜尋引擎搜尋得到，如Google、Yahoo、MSN。大部分網站設計師知道該如何有技巧地建置一個網站，讓網路上遊走的「蜘蛛」能夠抓取到這些資訊。此外，思考一下潛在客戶可能會鍵入搜尋引擎的關鍵字。如果你花時間和金錢設計了一個很炫的網站，但是沒有人找得到，那就沒有意義了。

關係行銷

不論你在攝影的那個領域，你的目標應該是建立並維持長期的常客。你希望客戶一再回來找你，並把你推薦給其他潛在客戶。所以你的每次服務都要做到最好，而且保持專業。盡你所能滿足客戶的需求，最後你就不需要任何廣告，透過口碑就足夠了。

建立詳細的客戶資料庫也是很好的主意，盡可能向客戶取得各種資訊。越瞭解你的客戶當然越好。如此一來，你就能依他們的需求，提供特別的優惠，例如在小孩生日時提供拍照優惠；在結婚紀念日時為你拍攝婚禮的新人提供優惠；或是提醒你的商業客戶該幫他的產業拍攝新照片了。

創造專業形象

雖然最終你的拍攝品質是最重要的，你也必須在每個細節表現出你的專業。即便你只是個一人公司，或是自由攝影師，還是應該在每個溝通方式發展出一致的風格。為了省錢，你可能會想自己做形象設計，如果有電腦也不是那麼的難，但是除非你有經驗，不然結果可能會顯得業餘低俗，而這會讓客戶望之卻步。最好還是請專業美術設計師，幫你思考一些概念，並幫你設計，包括公司標誌和字體，讓整體顯得更有創意和專業。你必須確定設計師的設計也能用在網站上，並加入電子郵件中。

另外，你至少需要印製名片，印有公司

標誌的信紙和便條紙。最好選用品質佳的紙張，至少100磅，可以的話磅數再高一點。避免一般只有80磅的列印紙，看來效果不好。其他你可以考慮印製的是標籤和CD／DVD上的貼紙，專用的信封，以及發票單。

不論你做什麼，別用「專業攝影師」的字眼，因為這在很多客戶眼中其實反而暗示了「業餘」的感覺。你有看過誰的名片上印著「專業會計師」、「專業牙醫」，或「專業律師」嗎？當然沒有。如果你不確定該怎麼印，印「攝影師」就好了，就足以暗示你是很專業的了。如果你覺得這樣太模糊，可以把定義寫得更清楚一點，例如「商業攝影師」、「自由攝影師」，或是「婚禮攝影師」。

瞭解版權

當你寄出照片時，不論你是替專案拍攝，還是自己隨興拍攝，請確定清楚標示版權所有。可以的話，不要簽署任何轉讓版權的文件，以免得到財務上的損失。

著作權法在各個國家都不一樣，但是原則大致相同。當你拍攝一張照片，版權自然是你的，也就是說，你有絕對所有權，也能控制照片的使用方式。如果你把版權以書面簽給別人，這狀況自然就改變了。一旦發生，對方想做什麼都可以。

版權的持有年限在各個國家也不盡相同。在很多地方，包括英國和美國，版權的年限是在攝影師死亡後70年。在其他國家如加拿大，版權持續有效到攝影師死後50年。

保護你的資產

現在很多攝影師把他們的影像視為資產，一方面保護，一方面盡量利用。只要授權在一定期間和國家使用，就能得到最大利潤。

一般來說，當照片是賣給雜誌或月曆使用，所付的稿費只能刊登照片一次，版權仍屬於攝影師所有，稿費通常是雙方談判的結果。一旦出版後，你可以將版權再次出售，或是同時出售給非同一競爭市場的客戶，只要你沒有簽下在某個期間內獨家授權的同意書。這種方式通常發生在月曆和明信片市場，在一到三年期間你不能將影像再度出售給他方。

版權對於社交活動和商業攝影師來說又不一樣了，因為照片是為專案拍攝的。在每個案子中，攝影師是影像的「作者」，擁有版權，但是對於照片的使用方式沒有完全的權限。為了解決這個問題，很多攝影師都會準備書面合約，要求客戶容許照片在其他管道被使用。舉例來說，婚禮和人像攝影師可能希望將他們拍攝的照片用在宣傳手冊上。商業攝影師可能希望在一定期限後，可以將影像寄給圖庫。為了避免任何誤會，請確認你的每張照片都有書面合約界定版權的所有。你也應該考慮在數位影像上加上浮水印，避免你的版權受到侵犯。